웹소설 일러스트 작법서

| 팔각저 |

| 만든 사람들 |

기획 IT·CG기획부 | **진행** 지혜 | **집필** 팔각 | **편집·표지디자인** 원은영 D.J.I books design studio

| 책 내용 문의 |

도서 내용에 대해 궁금한 사항이 있으시면
저자의 홈페이지나 디지털북스 홈페이지의 게시판을 통해서 해결하실 수 있습니다.

디지털북스 홈페이지 www.digitalbooks.co.kr
디지털북스 페이스북 www.facebook.com/ithinkbook
디지털북스 인스타그램 instagram.com/dji_books_design_studio
디지털북스 이메일 djibooks@naver.com
디지털북스 유튜브 유튜브에서 [디지털북스] 검색
저자 이메일 mystey14@gmail.com

| 각종 문의 |

영업관련 dji_digitalbooks@naver.com
기획관련 djibooks@naver.com
전화번호 (02) 447-3157~8

서문

안녕하세요, 프리랜서 일러스트레이터로 활동하고 있는 팔각이라고 합니다. 인터넷에서 활동하다 보면 가끔씩 분수에 넘치게도, 몇몇 분들께 어떻게 하면 그림을 잘 그릴 수 있는지, 직업으로 일러스트레이터를 할 수 있는지 질문을 받곤 했습니다. 그럴 때마다 제가 누군가에게 그림에 대해 또는 일러스트레이터로서 살아가는 것에 대해 해드릴 수 있는 말이 있는지 고민이 되었는데요. 무엇보다 어디서부터 어떻게 말해야 좋을지 알 수가 없었습니다. 그러던 중 디지털북스에서 좋은 기회를 주셔서 이렇게 한 권의 책으로 정리해 여러분을 뵙게 되었네요. 반갑습니다.

짧고 미진한 경험과 지식이나마 열심히 녹여내 보려고 노력했습니다. 이 책에 미처 담지 못한 내용들도 많습니다만, 사실 어떤 작업이든 하나를 끝내고 나면 그런 아쉬움은 남는 것 같습니다. 세상에 다른 좋은 책이 나와 있으므로 그 책들을 봐주시는 것도 좋겠습니다.

아무쪼록 이 책을 봐 주시는 모든 분들께 제가 도움이 되기를 바랍니다. 잘 부탁드립니다.

저자

PART IV 이야기가 있는 일러스트

PART V 일러스트 튜토리얼: 캐릭터와 표지 그리는 법

PART VI 웹소설 표지 일러스트

일러스트의
기초

일러스트의 기초

01 툴 인터페이스와 브러시 세팅

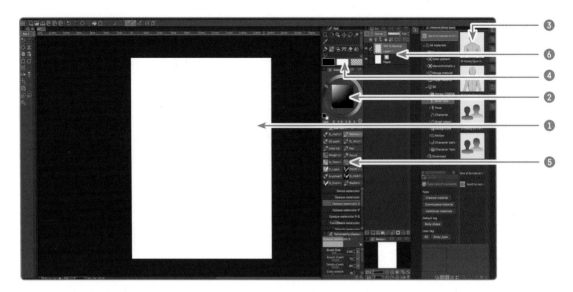

❶ **캔버스**: 이곳에서 그림을 그리게 됩니다.
❷ **컬러휠**: 이곳에서 그라데이션이나 브러시의 색상을 선택합니다.
❸ **마테리얼**: 다운받은 소재들을 한눈에 볼 수 있습니다.
❹ 툴, 연필, 지우개, 펜, 그라데이션 등의 도구를 지정할 수 있습니다.
❺ **서브툴**: ❹에서 지정한 도구 중에서 마음에 드는 종류를 지정할 수 있습니다.
❻ **레이어**: 생성한 레이어들의 속성과 정보를 볼 수 있습니다.

저는 특별한 일이 없으면 작업에 클립스튜디오만을 쓰고 있으므로, 이 책에서도 작업 툴로써는 클립스튜디오만을 다루겠습니다. 사람마다 클립스튜디오의 세팅은 다르고, 최종적으로는 본인이 편한 대로 하시면 됩니다만 저의 작업환경은 위와 같습니다.

왼쪽으로 툴바가 있고, 가운데에 캔버스가 위치합니다. 오른쪽 위부터는 소재창, 레이어 창, 내비게이터, 색 팔레트, 브러시 창, 브러시 세부 세팅창 순서입니다. 전체적으로 만화보다는 일러스트를 그릴 때 편한 설정입니다. 가지고 있는 브러시의 종류가 많아서 브러시 창이 좀 길고 넓은 편입니다. 레이어 창도 가능한 한 넓고 길게 해 놓는 편이 작업할 때 편합니다.

제가 작업에 주로 사용하는 브러시는 총 4종류입니다. 모두 클립스튜디오의 기본 수채화 브러시를 약간 커스텀해 만든 것입니다. 브러시 이름과 각각의 사용처는 다음과 같습니다.

1) Dense watercolor(개량)

Watercolor 툴의 Dense watercolor 브러시를 제 필압에 맞게 조절한 것입니다. 러프스케치를 할 때, 또는 좁은 면적에서 단번에 농도를 짙게 올려야 할 때 사용합니다.

brush size와 density of paint는 필압 강도에 따라 정비례하게 설정하고, amount of paint dynamics만 필압 강도가 중간 정도일 때 급격하게 올라가도록 설정해줍니다.

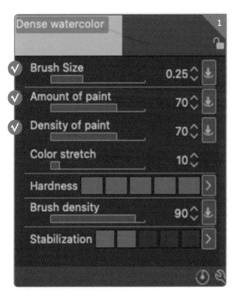

···→ Dense watercolor

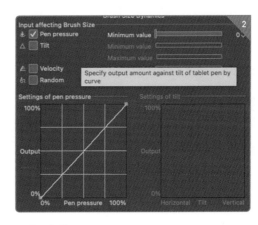

···→ Brush Size

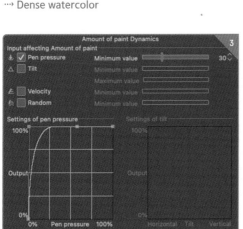

···→ Amount of paint Dynamics

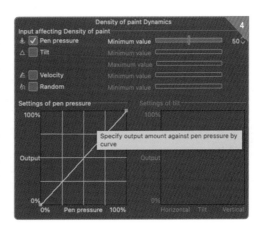

···→ Density of paint Dynamics

2) Opaque watercolor P

기본 Opaque watercolor 브러시를 커스텀 한 것입니다. 필압에 따른 굵기 변화는 거의 없고 농도만 변합니다. 인물의 옷 등 넓은 면적을 칠해야 하지만, 에어브러시보다는 각진 느낌을 내고 싶을 때 사용합니다. 이 브러시를 쓰고 싶으면 설정을 다음과 같이 맞추면 됩니다.

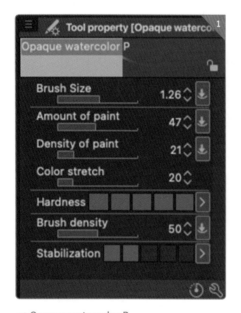

···▸ Opaque watercolor P

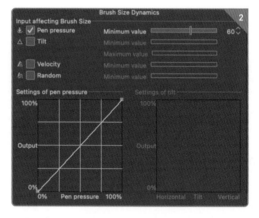

···▸ Brush Size Dynamics

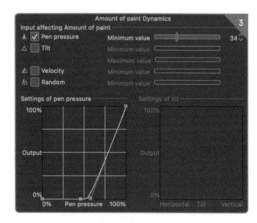

···▸ Amount of paint Dynamics

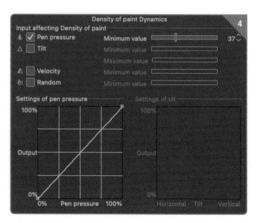

···▸ Density of paint Dynamic

3) Opaque watercolor S

Opaque watercolor P와는 반대로 필압에 따른 농도 변화는 거의 없고 굵기만 변합니다. 머리카락 등을 표현할 때 주로 사용합니다.

density of paint와 amount of paint dynamics는 필압 설정 없이 스크린샷에 표시된 수 값으로 내버려두고, brush size만 필압에 정비례해서 커지도록 설정해줍니다.

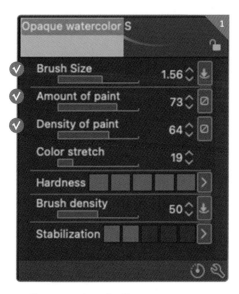

⋯→ Opaque watercolor S

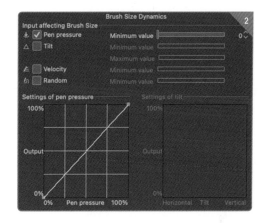

⋯→ Brush Size Dynamics

4) Opaque watercolor P-S

필압에 따라 굵기와 농도가 모두 변하는 브러시입니다. 좁은 면적에서 얇게 물감을 바르는 느낌으로 칠할 때 사용합니다.

density of paint는 필압 설정 없이 스크린샷에 표시된 수치 값으로 내버려둡니다. brush size는 필압에 정비례하게 조정하고 amount of paint dynamics만 필압 강도가 중간쯤일 때 급격하게 올라가도록 설정해줍니다.

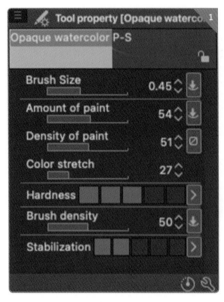

···▶ Opaque watercolor P-S

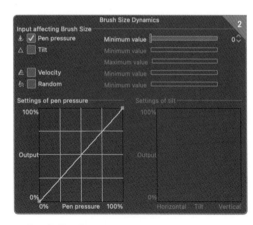

···▶ Brush Size Dynamics

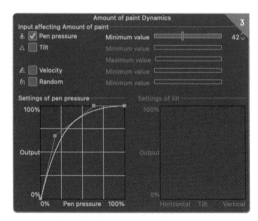

···▶ Amount of paint Dynamics

5) G펜 브러시

G펜 브러시의 경우 클립스튜디오에 있는 펜 브러시 중 기본 G
펜 브러시를 커스텀하지 않고 그대로 사용합니다. 나중에 표
현법 파트에서 다루겠지만, 머리카락 등 끝이 날카로운 물체를 그릴 때 유용합니다.

G펜 브러시는 만화에 흔히 쓰이는 펜촉들 중 G펜이라고 불리는 것을 모델로 만든 디지털 브러시입니
다. 요즘은 디지털 작업이 흔해졌지만, 예전에는 만화를 그릴 때 대부분 펜촉을 써서 선을 그렸습니다.
인쇄 시에 그림이 선명하게 나오고 필압에 따른 굵기 조정이 자유롭다는 점 때문이었지요.

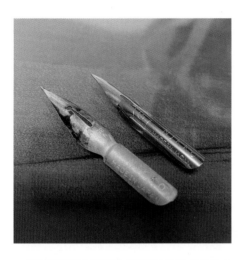

G펜은 필압에 따른 굵기 차이가 큰데, 따라서 이 브러시
역시 타블렛 펜에 가하는 힘에 따라 선이 큰 폭으로 굵어
졌다가 가늘어졌다가 합니다. 이 성질을 잘 이용하면 초
벌 옷 주름이나 머리카락 등의 묘사를 편하게 할 수 있
습니다.

⋯▶ 예전에 만화를 그릴 때 사용했던 펜촉. 왼쪽이 스
푼펜, 오른쪽이 G펜.

가끔 질감 표현을 해야 할 일이 있을 때는 DAUB(http://www.daub-brushes.com)
의 브러시 세트를 활용하고 있습니다.

장식 브러시의 경우 클립스튜디오 ASSETS(https://assets.clip-studio.com/ko-kr)
에 좋은 브러시가 많으니 찾아보세요.

이외에 요즘은 PIXEL(http://pixel.sc/) 등의 사이트에서도 개인이 만든 좋은
브러시와 소재들을 다운받아 사용할 수 있으니, 시간이 날 때마다 둘러보면
서 소재를 구입해두면 작업할 때 시간을 단축할 수 있습니다.

⋯→ DAUB

⋯→ ASSETS

⋯→ PIXEL

⋯→ PIXEL의 메인 화면

그러면 간단하게 pixel에서 브러시
를 구매해서 클립스튜디오에 가져오
는 법을 알아보겠습니다.

⋯→ PIXEL의 결제 화면

픽셀에서 마음에 드는 브러시를 클릭하고 스크롤을 내리면 라이선스 목록이 뜹니다. 이것은 픽셀이
아니라 다른 곳에서 브러시를 구입할 때에도 주의해야 하는 부분인데, 해당 브러시의 사용권을 잘 살
펴야 합니다. 비영리적 목적으로는 사용 가능해도 영리적 목적의 사용은 금하는 브러시나 소재가 있
을 수 있으며, 픽셀의 경우에는 구매자가 일반 회원인지 사업자 회원인지에 따라 가격 책정을 달리하
도록 하고 있으므로 자신이 어느 경우에 해당하는지 잘 살펴보고 구매하도록 합니다. 대부분의 경우
개인으로 활동하는 프리랜서 일러스트레이터는 개인 구매자 / 일반 회원 등으로 분류가 됩니다. 다만
이 경우 구입한 소재나 브러시를 활용한 작업물에 자신의 이름을 표기해달라고 클라이언트 측에 요청
하는 것이 좋습니다. 앞으로 어떻게 바뀔지는 모르나 현재 대부분의 사이트에서 자신의 이름으로 발
표한 자신의 작업물에만 개인 구매자 자격으로서 구매한 소재를 쓸 수 있도록 하고 있기 때문입니다.

구매가 끝났다면 브러시를 다운받고, 윈도우 탐색기 또는 파인더 등에서 해당 폴더로 들어갑니다.

폴더에 들어가면 확장자가 '.sut'인 파일을 볼 수 있습니다. 이것이 클립스튜디오 브러시 파일입니다.
이 확장자의 파일들을 모두 드래그해서 클립스튜디오 창에서 원하는 브러시 탭으로 끌어다 놓습니다.

그러면 마우스 커서가 +모양으로 바
뀌면서 브러시들이 해당 탭에 추가
되는 모습을 볼 수 있습니다.

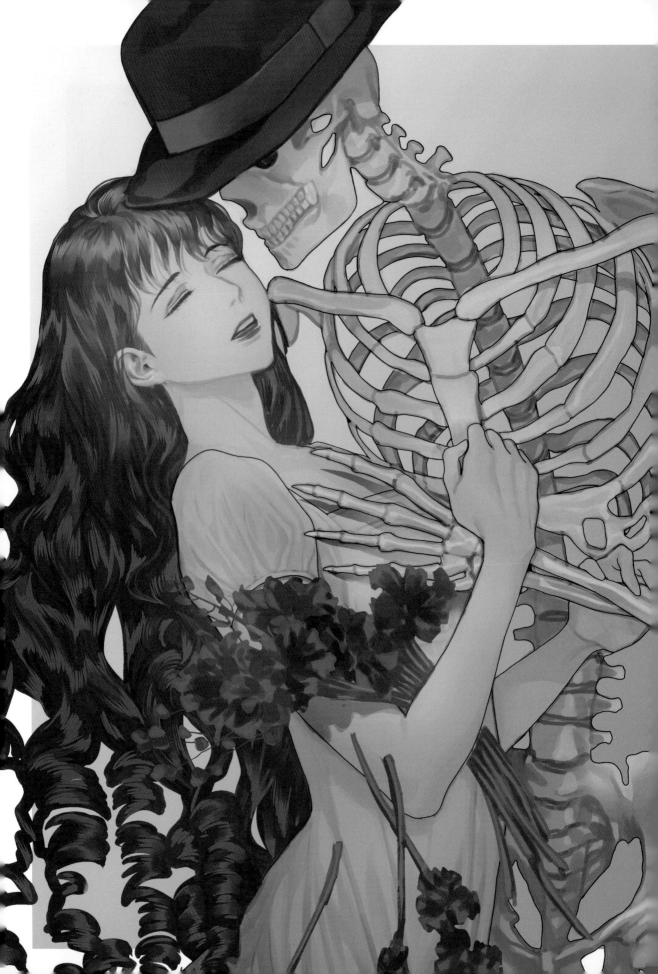

PART II

구도와 드로잉,
채색

구도와 드로잉, 채색

툴과 브러시 준비 다음은 아이디어 정리입니다. 저는 그림 한 장을 그릴 때, 그림에 사용될 오브젝트와 상징 등을 정하면서 아이디어를 구체화하는 것부터 시작을 합니다. 이때 그림의 설정을 탄탄히 해 두면 그림을 그리면서 무엇을 그려야 할지 몰라 헤매는 일을 최소화할 수 있기 때문에 중요합니다. 이 과정에서는 다양한 방법을 사용할 수 있습니다. 이번에는 마인드맵을 사용한 아이디어 구체화를 보여드리겠습니다.

01 아이디어 구체화하기

'뱀'이라는 주제를 통해 여러 아이디어를 뽑아낸 것을 보실 수 있습니다. 개인적으로는 좋아하는 동물입니다만, 이번 그림에서 악역을 맡게 될 것 같습니다. 최종적으로 전체 그림에서 순수성과 대비되는 사악함 및 그를 물리치는 벽사의 이미지를 표현하기로 방향을 잡은 모습입니다.

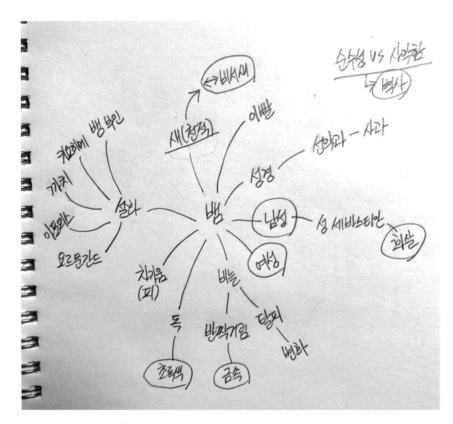

⋯▸ 마인드맵으로 아이디어 정리하기

마인드맵을 보시면, 먼저 '뱀'이라는 키워드에서 시작하여 1차적으로 새, 이빨, 남성과 여성, 비늘, 설화 등의 키워드로 연결시킨 것을 볼 수 있습니다. 여기서 다시 뱀잡이새(비서새)와 초록색, 반짝이는 금속, 화살 등 뱀과 좀 덜 직접적인 관계의 소재로 생각이 연결됩니다.

마인드맵에서 생각한 것들이 그 맥락 그대로 그림에 사용된다기보다는, 그림에 사용될 오브젝트와 소재들을 뽑아내는 과정으로 생각하셔야 할 것 같습니다. 예를 들어 그림 속 '화살'의 경우 '(고대 중국 설화인 여와와 복희의 이야기에서 착안해, 여성과 짝 또는 대비를 이루는)남성'과 '성 세바스티안'이라는, 좀 생각이 널을 뛰었다고도 볼 수 있는 과정에서 나온 키워드인데요. 결과적으로는 그림의 여주인공 중 한 명이 화살을 들고 있는 형태로 사용되게 되었습니다.

이 단계는 무언가가 그림에 어떻게 사용될지 확정적으로 생각하는 과정이라기보다는, 그림 구성을 구체적으로 하기 전 컨셉과 키워드를 이것저것 뽑아내 보는 과정이라고 생각하시면 좋을 것 같습니다.

예시에서는 '뱀'을 주제로 한 마인드맵 정리를 보여드렸습니다. 다음 장에서 이 아이디어를 바탕으로 한 그림의 완성본, 〈뱀잡이새〉(2017)를 보실 수 있습니다.

좋은 아이디어를 얻기 위해서는 평소에 풍부한 경험을 쌓는 것이 중요합니다. 집 밖으로 나가서 이것저것 체험해보는 것도 좋지만, 책이나 영상을 통해 간접 경험을 얻는 것도 좋은 선택입니다. 매력 있는 그림을 그리기 위해서는 먼저 자신의 관심사를 구체적으로 알고, 자신이 무엇을 잘할 수 있는가를 생각하며 그림을 그려야 합니다. 아닌 사람도 있지만, 사람은 대개 자신이 진심으로 좋아하는 것을 다른 것보다 더 잘하게 되어 있기 때문입니다.

처음에는 편견 없이 장르를 가리지 않고 이런저런 책이나 영화를 보다가, '내가 어떤 요소를 좋아하는구나!'라는 판단이 서면 그 지점부터 점점 구체적인 장르를 정해서 자신의 취향을 다듬어 나가는 것이지요. 저의 경우에는 영화나 소설, 만화를 가리지 않고 호러 장르를 좋아하는데, 어릴 때부터 조금씩 이런저런 것을 보다가 결과적으로 약간의 호러 취향을 곁들인 탐미계 그림을 그리는 것에 흥미를 가지게 되었네요.

그런 취향이 로맨스와 판타지 일러스트를 그리는 데 도움이 되었습니다.

앞으로 어떻게 제 취향이 변해나갈지는 알 수 없지만, 자신이 좋아하는 것을 소중히 하는 마음이 그림을 그리는 데 있어서도 중요하다고 생각합니다.

⟋ 02 구도 구성과 배치의 기본

시각적으로 눈에 띄는 그림, 아름다운 그림을 만들려면 어떻게 해야 할까요? 정말로 많은 방법이 있습니다만, 가장 기본이 된다고 할 수 있는 것은 좋은 화면 구성입니다. 우리가 학교에서 미술 시간에 배웠던 삼각형 구도, 역삼각 구도, X자 구도 등도 기초적인 화면 구성법에 속합니다. 이 챕터에서는 좋은 화면 구성을 만들기 위한 구도 구성에 대해 알아보겠습니다.

예시작으로 저의 2017년 개인작 〈뱀잡이새〉를 가져왔습니다. 앞서 보여드렸던 뱀 마인드맵의 결과물이 된 그림인데요, 이 그림의 화면 구성을 뜯어보면서 좋은 구도는 어떻게 만드는지를 알아봅시다.

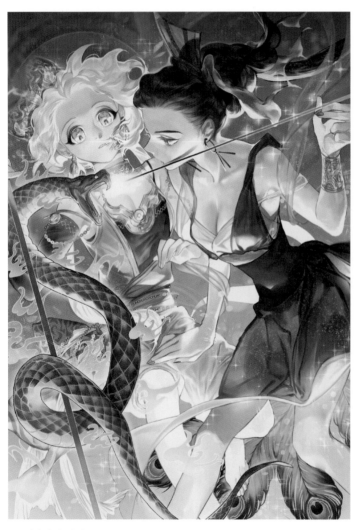

먼저 이 그림을 보면, 왼쪽 상단 부분에 주요 캐릭터 두 명의 얼굴이 위치합니다. 캐릭터의 얼굴은 일러스트에서 제일 먼저 시선을 잡아끄는 부분이므로, 이 그림에서 가장 먼저 시선이 가는 곳은 왼쪽 상단이 되겠습니다. 또한 바로 아래에 주요 오브젝트인 뱀의 머리도 위치하고 있어, 그림의 주제부가 확실하게 왼쪽 상단임을 알 수 있습니다. **이처럼 그림의 주제부가 확실하면, 시선을 어디에 둬야할 지 명확하기 때문에 쉽게 눈에 띄는 그림을 만들 수 있습니다.**

⋯▸ 뱀잡이새(팔각, 2017)

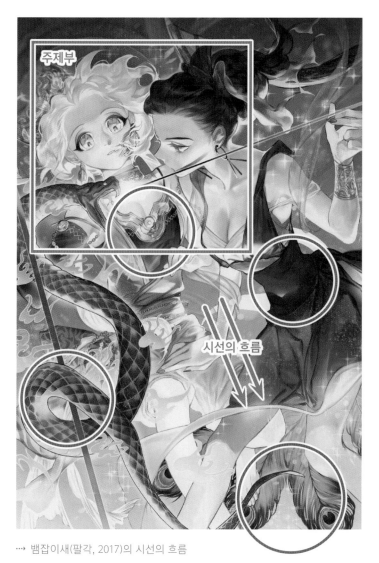

주제부

시선의 흐름

⋯▶ 뱀잡이새(팔각, 2017)의 시선의 흐름

왼쪽 상단에서 뱀과 흑발 캐릭터의 팽팽한 대치 상황에 머물렀던 시선은 점차 아래로 내려오면서 금발 캐릭터의 옷 묘사와 흑발 캐릭터의 몸통 부분으로 옮겨가게 됩니다. 여기에서 흑발 캐릭터의 몸통을 선명한 붉은색 띠로 칠해 한 번 눈길을 잡고 넘어가게끔 되어 있습니다. 여기에서 뱀의 몸통을 흑발 캐릭터의 붉은 옷과 대비되는 강한 초록빛으로 택해 그림 중앙의 무게를 잡습니다.

뱀의 몸통과 꼬리를 따라 내려온 시선은 마지막으로 흑발 캐릭터의 공작새 꼬리깃 부분에 머뭅니다. 이와 같은 과정에서 보는 사람은 자연스럽게 오랫동안 그림을 응시하게 됩니다.

정리하면 좋은 구도는 시선의 유도가 자연스럽고, 주제부와 주변부가 확실하며, 시선이 계속 그림에 머물도록 하는 구도를 말하는 것이겠습니다.

계속해서 다른 그림으로 구도 구성에 대해 더 알아보겠습니다.

계속해서 그림 안에 시선을 머물게 하는 요령에 대해 써 보겠습니다.

이번에는 제 그림이 아니라 아주 유명한 화가의 그림으로 설명을 해 보려고 합니다.

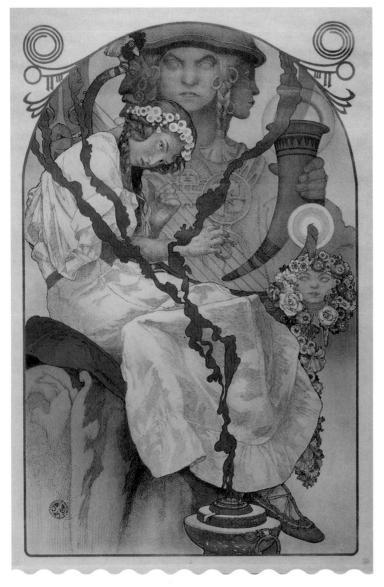

이 그림은 알폰스 무하의 슬라브 서사시를 위한 포스터 그림입니다. 그림 하단에 아름답게 디자인 된 소개글이 있었습니다만, 그림이 좀 더 잘 보이도록 하기 위해 그림만 가져왔습니다.

···▶ Poster for 'The Slav Epic Exhibition, Brno, 1930' (Alphonse Mucha, 1928-1930)

이 그림은 보는 이의 시선을 한눈에 사로잡고, 그 시선이 한동안 그림 안에 머무르게끔 잘 디자인되어 있습니다. 다음 페이지에서 좀 더 자세히 분석해 보겠습니다.

설명이 좀 더 쉽도록 그림 위에 시선이 이동하는 방향을 화살표로 표시해 보았습니다.

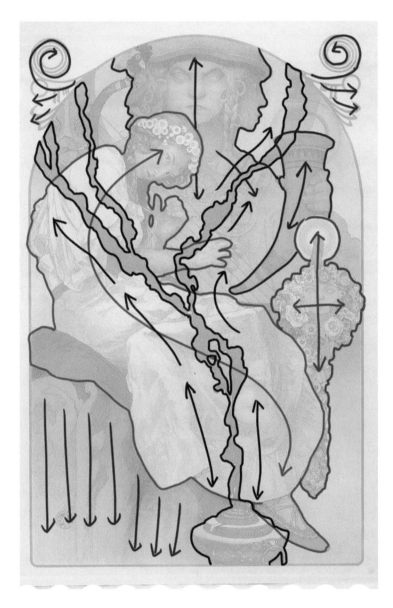

먼저 배경의 아치형 프레임이 그림 전체에 통일감을 부여하면서 변화가 많은 앞부분을 뒷받침해 주고 있는 것을 볼 수 있습니다. 그림의 주된 주제인 소녀의 얼굴은 배경의 푸르게 처리된 신의 얼굴과 좋은 대조를 이루면서 돋보입니다. 자그마한 꽃들과 향로에서 뿜어져 나오는 연기가 색채와 형태 양면에서 재미있는 변화를 만들어내고, 여러 오브젝트들이 가지는 방향성이 서로 맞물리면서 관람자의 시선을 그림 안에 잡아둡니다.

이처럼 그림에 어떤 오브젝트를 집어넣을 때는, 그 오브젝트가 보는 이의 시선을 어떤 방향으로 흐르게 할지, 즉 오브젝트의 방향성에 대해 생각해보아야 합니다.

시선이 계속해서 한쪽으로 흐르게 하도록 여러 오브젝트를 한 방향으로 집어넣으면 속도감 있는 그림이, 시선이 흘러가다가 맞부딪히면서 그림 안에서 맴돌게 하면 시선을 오래 사로잡는 그림이 만들어집니다.

03 서사를 그림으로 표현하기

좋은 일러스트레이션은 한 장의 그림에서 많은 이야기가 느껴집니다. 이 내용은 본 책에서 반복해 말하게 되겠지만, 자신이 생각한 것을 남들에게 전하는 방식으로써의 그림은 무엇보다 전달력이 중요할 수밖에 없습니다.

앞에서 말한대로, 시선을 그림 안에 계속 머물게 만들면서도 한편으로 보는 이에게 일정한 감흥을 불러일으키려면 어떻게 해야 할까요? 시선을 그림 안에 잡아두는 것은 그림의 구도와 배치에 따릅니다만, '무엇을', '어떻게' 배치해야 할 지는 어떻게 하면 좋을까요? 이 때 앞서 제작한 마인드맵 등의 '설계도'가 중요해집니다. 이전의 〈뱀잡이새〉 그림에서는 '사악함을 물리치는 신성한 기운'이 주제였지요. 이처럼 자신이 표현하고자 하는 바가 명확해야 좋은 그림을 그릴 수 있습니다.

이 책에서는 주로 웹소설 일러스트레이션에 대해 다루니만큼, 웹소설 표지를 예로 들어 보겠습니다. 좋은 표지는 한번만 보고서도 내용이 어떨지, 등장인물이 얼마나 매력 있을지를 독자에게 전달할 수 있어야 합니다. 그러자면 원작을 한번 읽어보는 것이 최선입니다만, 시간적으로 일을 할 때마다 매번 원작을 다 읽는 것은 무리이므로 차선책을 택하고 있습니다. **바로 출판사 측에서 주신 기획서(의뢰서)를 꼼꼼히 살펴보는 것입니다.** 의뢰서에는 일러스트에 등장할 인물들의 매력과 특징이 무엇인지, 외관상 특별한 점은 무엇인지, 배경 설정에서 특이하거나 중요한 것은 무엇인지, 이 이야기는 어떤 점이 다른지 등이 자세히 적혀 있습니다. 이 정보를 바탕으로 표지 한 장을 구성하는 것입니다.

정리하자면, 사전에 어떤 그림을 그릴지에 대한 생각이 명확해야 그림이 완성됐을 때 그림을 보는 사람도 헤매지 않고 그린 이가 전하고자 하는 바에 집중할 수 있습니다.

이야기, 즉 서사를 그림으로 표현할 때 주의할 점은 앞에서도 말했듯 주제가 명확해야 한다는 것입니다. 머릿속에서 생각할 때도 그렇고, 그림으로 표현할 때도 중점이 무엇인지 잘 드러나게 하는 것이 중요합니다. 때로 주제를 일부러 명확하지 않게 함으로써 독특한 느낌을 만들어낼 수도 있지만, 우리는 이 책에서 주로 '한눈에 시선을 잡아끄는 그림을 만드는 법'에 대해 배울 것이므로 그 분야에 대해서는 생략하도록 하겠습니다.

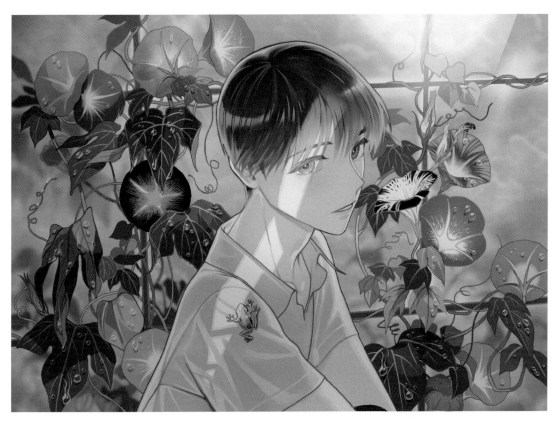

⋯▸ 나팔꽃과 개구리의 8월(팔각, 2019)

이 그림은 2019년에 제작한 것으로, 여름의 풍정을 소재로 하고 있습니다. 이 그림에서 주제부는 **'소년의 눈가에 비치는 늦여름의 석양빛'**입니다. 부주제는 빛이 약간 스쳐지나가고 있는 소년의 어깨 위 개구리가 되겠고, 배경의 나팔꽃을 통해 계절이 여름이라는 정보를 전달하면서 보조 오브젝트가 되고 있습니다.

표현 면에서는, 살짝 어두운 해 질 녘의 음영 사이로 빛 한 줄기가 내려오는 장면을 묘사한 그림으로 빛줄기와 음영 사이의 콘트라스트가 주제부에서 가장 중요한 부분들(소년의 눈, 개구리의 머리 등)을 통과하며 지나가도록 되어 있습니다. 그림의 다른 부분들은 상대적으로 콘트라스트가 약한 음영으로 처리하였습니다. 그림의 음영 대비를 이런 식으로 조절하여, 의도한 곳으로 시선을 잡아끄는 효과를 낼 수 있습니다.

이런 소재들을 종합하여, 여름날의 어느 한 순간을 잡아낸 듯한 느낌을 줄 수 있는 것입니다.

계속해서 다른 그림을 통해 그림에서 서사가 느껴지게 하는 기법에 대해 알아보겠습니다.

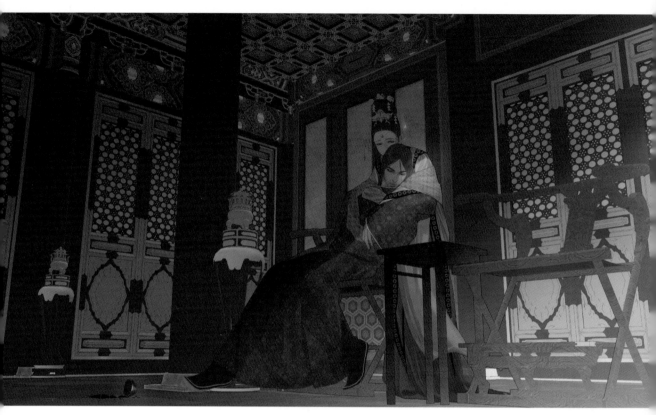

⋯→ 독배(팔각, 2020)

이 그림은 2020년에 제작한 것으로, '화면 가운데에 있는 남성의 죽음'을 다루고 있습니다. 그림의 주된 주제부는 **'남성을 끌어안고 있는 여성의 모습'**이고, 보조 주제는 바닥에 나뒹구는 (독이 들었으리라 짐작되는)술잔입니다. 남성의 죽음에 놀라지 않는 얼굴로 보아 여성은 남성의 죽음에 대해 책임이 있거나 그 배후를 알고 있을 것입니다. 배경이 궁궐이며 두 사람의 복색이 화려하므로 둘 모두 고귀한 신분일 것입니다. 남성의 얼굴로 떨어지는 석양빛이 이 무도한 살인의 비극을 극대화하고 있습니다. 여성은 얼굴로는 놀라지 않고 있지만 팔로는 남성을 끌어안고 있어, 두 사람 사이에 특별한 감정이 존재했음을 짐작하게 합니다.

이 그림은 **'궁궐에서 누군가 왕을 암살했는데, 다른 누군가가 배후를 알고 있지만 그것을 말할 수 없다면 그 이유가 무엇일까?'**라는 아이디어에서 출발했습니다. 그 후에 이 상황을 보여줄 가장 적절한 배경 설정이 무엇일까를 생각하였습니다만, 이 과정에서는 다분히 제 취향이 반영되었지요. 구체적

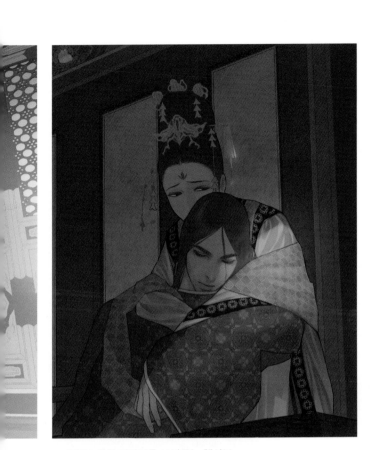

으로는 중국 풍의 화려한 건물과 처연하게 석양이 지는 시간대라는 설정을 거쳐 이러한 그림이 나오게 되었습니다. 이처럼 배경과 인물의 복색, 시간대의 적절한 설정은 서로 시너지 효과를 일으키며 그를 통해 우리가 이야기하고자 하는 바를 적절히 함축하여 표현할 수 있습니다.

⋯➡ 일러스트의 이야기를 보여주는 핵심부

04 면과 명암을 다루는 연습

1) 입체감 내는 방법

다음으로 다룰 주제는 면과 명암을 다루는 법에 대한 것입니다. 모든 물체의 겉은 '면'으로 되어 있습니다. 따라서 면을 다루는 법을 잘 알면, 입체감을 잘 살릴 수 있게 됩니다. 입체감이 잘 살아있는 그림은 사실적이며, 사실적인 그림은 눈에 쉽게 들어옵니다.

미술 시간에 배웠던 기본 명암 표현법부터 시작하겠습니다.

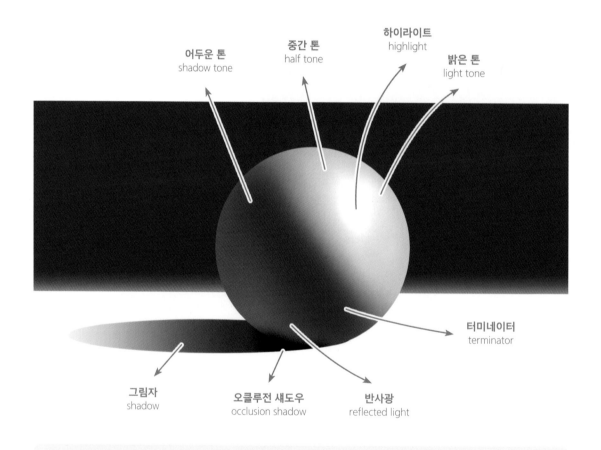

기본 명암 표현법

하이라이트는 물체에서 가장 밝은 부분입니다. 유리나 금속 등에서 이 부분을 강하게 표현하면 사실감이 잘 느껴지게 됩니다. 반대로 피부나 천 같은 부분에서는 부드럽게 퍼집니다. '터미네이터'는 명암의 경계선이며, '오클루전 섀도우'는 물체가 서로 맞닿았을 때 가장 어두워지는 부분입니다. 물체를 관찰하고, 가장 밝은 부분부터 중간 톤을 거쳐 가장 어두운 부분과 그림자까지 그레이스케일로 표현하는 연습을 하면 입체감을 내는 데 도움이 됩니다.

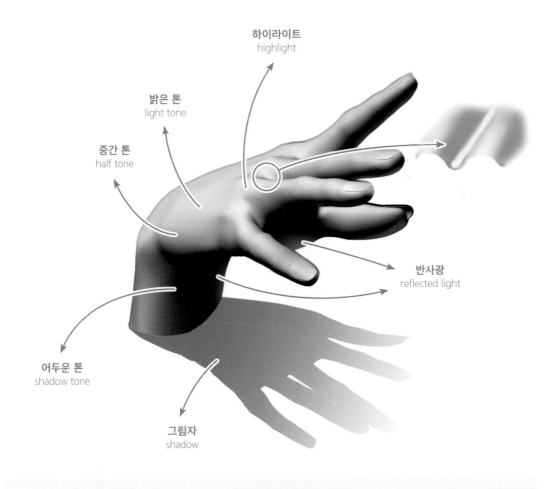

하이라이트
highlight

밝은 톤
light tone

중간 톤
half tone

반사광
reflected light

어두운 톤
shadow tone

그림자
shadow

손의 명암 표현

실제 물체를 관찰하고 그레이스케일로 표현해 보려고 하면, 처음에는 세밀한 변화에 정신을 빼앗겨 전체적인 흐름을 놓치게 될 수 있습니다. 이럴 때에는 눈을 반쯤 감고 대상을 바라보는 것도 좋은 방법입니다. 세부적인 정보가 흐릿해져 전체적인 명암을 보는 데 도움이 됩니다.

처음에는 3~4단계 정도로 크게 명암을 나누는 연습을 했다가, 점차 단계를 늘려가는 것도 효과적인 연습법입니다.

다만 서브컬쳐 일러스트도 종류에 따라 다르지만, 저는 일본 풍의 데포르메가 많이 들어간 작업에서는 대체로 그렇게 치밀한 명암 표현을 하지 않습니다. 매력적인 그림을 만들기 위해서는 적절한 과장과 생략도 중요하므로, 여러 번 연습해 보면서 자신만의 명암 표현법을 만들어 나가는 것이 좋습니다.

예시 그림의 경우 명암 표현을 일부러 단순화하여 전체적으로 부드러운 색 변화와 질감 표현을 의도한 것입니다.

⋯→ 무제(팔각, 2021)

저는 일러스트를 제작할 때 투시원근법을 거의 쓰지 않습니다. 투시를 맞춰 그리는데 별로 흥미가 없기 때문인데(이 책에서도 투시에 대해서는 다루지 않을 것입니다), 사람이나 사물도 대체로 그림체에 맞게 평면적으로 약간 왜곡해서 그립니다. 그래서 그림에 깊이감을 만들어서 시선을 오래 머물도록 하려면 다른 방법이 필요합니다. 제가 사용하는 방법 중 하나는 **공기원근법**입니다.

2) 공기원근법

통상적인 물체의 색은 우리의 눈에서 멀어질수록 채도가 낮아지며 점점 회색에 가깝게 보입니다. 이 특성을 이용해 많은 사람들은 그림에서 손쉽게 공간감을 만들어내고 있습니다. 뒤에 있는 물체에 회색과 동시에 옅게 푸른색을 돌게 하는 기법을 쓰는 경우도 흔히 볼 수 있는데, 이것은 '**푸른 하늘 아래 물체가 있다고 가정하는 것**'을 기반으로 합니다. 물체의 색이 점점 하늘색의 영향을 받아 푸르게 되는 것입니다.

┄┄▶ 여름소년 합작(팔각, 2015)

이 그림은 제가 2015년에 합작 프로젝트에 제출했던 그림입니다. '**연잎 사이에 서 있는 소년**'을 주제로 여름의 시원한 느낌을 담아내고자 했습니다.

이 그림에서 소년 뒤에 있는 연잎들을 보시면, 뒤로 갈수록 점점 윤곽도 흐릿해지고 명도가 높아지는 것을 알 수 있습니다. 우리의 시점과 뒤쪽 연잎들 사이에 있는 공기층이 연잎을 가리는 것을 과장한 것이지요. 이렇게 공기원근법을 이용하면 논리적인 퍼스펙티브 없이도 손쉽게 공간감을 만들어낼 수 있습니다.

05 채색의 기초

다음으로는 채색의 기초에 대해 알아보겠습니다.

미술 시간에 배웠듯이 색에는 3요소가 있습니다. **색상, 명도, 채도**인데요. 색상은 빛의 파장에 따라 정해지는 색상의 종별입니다. 채도는 색의 선명도를 나타내며 채도가 낮을수록 무채색, 즉 흰색과 검은색에 가까워집니다. 명도는 밝기의 정도를 나타냅니다. 이 셋은 색을 다룰 때 늘 생각하고 있어야 합니다.

클립스튜디오의 기본 컬러 휠은 주변의 원환으로 색조를 바꿀 수 있게 되어 있고, 아래에서 위로 갈수록 명도가 높아지며 왼쪽에서 오른쪽으로 갈수록 채도가 높아집니다.

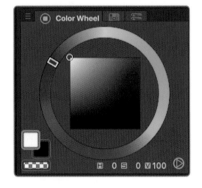

그림에 여러 가지 명도의 색이 골고루 있으면 우리의 눈은 조화롭다고 느낍니다. 예를 들면 그림을 그레이스케일모드로 바꿔 보았을 때 하이라이트부터 섀도우까지의 명도가 골고루 있으면 조화로운 그림이라고 느끼게 되는 것입니다.

따라서 색을 칠할 때는 색조 뿐 아니라 명도, 특히 물체의 고유명도에도 신경을 써야 합니다. 어떤 색면이 가지는 고유한 명도를 고유명도라고 합니다. 예를 들어 자연광 아래에서는 흰색의 가장 어두운 부분이 검은색의 가장 밝은 부분보다 어두울 수는 없습니다. 고유명도를 생각하지 않으면 그림을 그릴 때 어두운 부분을 지나치게 어둡게 묘사하거나, 밝은 부분을 지나치게 밝게 묘사해 전체적으로 대비가 너무 심해지는 실수를 범할 수 있습니다.

예시 그림은 제 그림을 그레이스케일모드로 바꿔본 것입니다. 이처럼 명도대비를 잘 이용하면 많은 묘사 없이도 조화로운 그림을 만들 수 있습니다.

⋯▸ 7월의 밤(팔각, 2020)

반면, 의도적으로 그림의 명도 분포 폭을 좁게 함으로써 특수한 느낌을 이끌어낼 수도 있습니다. 예시 그림은 배경 외에는 전체적으로 중간 톤부터 밝은 톤까지의 색만 써서 화사하고 아련한 느낌을 의도한 것입니다.

┈┈▶ 흰 꽃잎(팔각, 2020)

또한 색 표현은 빛의 종류에 따라 달라집니다. 태양광 아래나 밤 시간의 인공적인 빛, 발광생물이 발하는 특이한 빛 등 여러 가지 빛 설정을 그림에 이용할 수 있습니다. 다음 장에서 간단히 맑은 날의 낮과 오후, 밤을 기준으로 한 색 표현에 대해 알아보겠습니다.

맑은 날 낮

낡은 날 정오, 태양이 하늘 꼭대기에 이르는 시간의 빛입니다. 이때는 강한 하얀빛이 모든 물체에 떨어집니다.

대비는 아주 강해지고, 그림자 역시 매우 뚜렷하고 선명해집니다. 맨눈으로는 이런 날의 어둠 속에서도 약간의 형체가 분간 가능하지만 사진으로 찍으면 어두운 부분은 검은 톤에 가려 형체가 잘 보이지 않는 경우가 많습니다. 너무 강한 빛에는 채도를 낮게 하는 효과가 있으므로 물체들의 채도는 약간 낮고 하얗게 보입니다. 굉장히 강한 빛 설정이므로 물체의 형태나 색상을 드러내는 데는 적합하지 않을 수도 있지만, 이런 특성을 이용해 강하게 내리쬐는 햇살을 단번에 연상시키는 그림을 그려낼 수도 있습니다.

흐린 날 낮

흐리거나 비 오는 날에는 시간대와 구름의 두께에 따라 빛이 여러 방향에서 들어옵니다. 따라서 하늘 전체가 거대한 확산광으로 작용한다고 보면 편합니다.

빛이 약하므로 그림자도 희미해집니다. 단, 색의 채도는 오히려 강한 태양빛 아래에서보다 높아질 때가 많습니다. 해가 아주 높이 떠 있지 않다면, 구름이 두꺼울수록 하늘에서 오는 빛이 더욱 푸른 기를 띠는 점도 참고하면 좋습니다. 이때의 빛은 한낮의 빛보다 드라마틱한 효과는 조금 떨어질 수도 있지만 물체의 형태와 색, 질감을 드러내는 데는 아주 효과적일 수 있습니다.

하단 오른쪽 사진에서도 하늘에 깔린 구름으로 인해 빛이 여러 방향에서 비추어, 그림자에 가려지는 부분이 거의 없이 건물의 형태가 온전히 드러나 있는 것을 볼 수 있습니다. 옅게 깔린 구름의 영향으로 사진에 전체적으로 푸른 색조가 도는 것도 주목합시다.

흐린 날의 빛은 어둡고 칙칙하다는 인상이 있지만, 물체의 형태와 색, 질감을 드러내는 데는 오히려 효과적이며 특유의 색조로 사람에게 특수한 감상을 불러일으키기도 하므로 잘 사용해 봅시다.

이 시간대에는 태양이 낮은 곳에 있으므로 휘도가 약해지면서 태양빛은 점차로 따뜻한 색을 띠다가 늦은 오후부터는 뚜렷한 노란 색조가 됩니다. 하늘의 색은 빛에 포함된 파란색 파장이 보다 많이 확산되므로 진한 파랑이 됩니다. 이 때의 햇빛은 딱 적당한 대비를 만들어내 눈을 편하고 즐겁게 합니다.

이 시간에는 또한 색의 채도가 높아지면서 풍경이 따뜻하고 화려한 분위기를 가지게 됩니다. 빛을 받은 부분은 황금빛을, 어두운 부분과 그림자는 푸른 하늘에 영향을 받아 푸른 색조를 띠면서 보색 대비가 두드러지게 됩니다. 이때의 빛은 이런 특성으로 영화나 사진에 자주 쓰이며, 그래서 특별히 이 때를 두고 황금시간대(golden hour)라고 부르기도 합니다.

저물기 직전의 태양은 붉은빛을 띱니다. 빛의 세기는 한낮보다 약하며, 물체의 어두운 부분은 넓게 푸른빛으로 물듭니다. 빛을 받는 부분은 주홍빛이 되며, 그림자는 보랏빛으로 아주 길게 늘어집니다. 구름의 경우, 아랫부분이 분홍빛이나 노란빛으로 물듭니다.

밤

밤의 하늘에는 태양이 없지만, 달이 있고 지평선 너머의 햇빛이 영향을 미칠 수도 있기 때문에 하늘 전체가 아주 희미한 빛을 뿜는다고 생각하면 편합니다. 따라서 따로 인공적인 조명이 없다면, 하늘은 언제나 땅보다 밝다는 것을 반드시 기억해야 합니다.

사람의 눈은 빛이 약할 때 색각 능력이 떨어지므로, 밤에는 색을 분간하기 어렵습니다. 따라서 노출을 길게 준 사진으로 그림 연습을 하면 다양한 색을 관찰할 수 있어 편합니다. 야경 모드로 설정하면 요즘의 최신식 카메라는 저광량으로도 상당히 잘 처리된 사진을 만들어줍니다.

맑은 날과 흐린 날 빛의 차이

지금까지 채색에 사용할 수 있는 다양한 빛의 종류를 알아보았습니다. 이 중 가장 많이 사용하게 될 것은 아마도 맑은 날 오후, 즉 황금 시간대의 빛일 것입니다. 많은 작가들이 딱히 배경을 그리지 않는 그림에서도 이 시간대의 빛을 상정합니다. 적당한 대비를 주면서 밝은 부분에는 노란빛을, 어두운 부분에는 푸른빛을 넣어서 그림을 그리거나 보정하는 것입니다. 이때의 빛은 앞에서도 말했듯이 적절한 대비와 보색대비 효과로 눈을 즐겁게 하기 때문입니다.

하지만 특수한 분위기를 만들기 위해 이 책에 소개되거나 소개되지 않은 다른 빛 설정들도 얼마든지 쓸 수 있습니다. 저는 특히 흐리거나 비 오는 날의 날씨를 상정하고 그린 청회색조의 그림을 좋아해서 자주 그립니다. 실생활 속에서 여러분이 좋아하는 시간대와 상황의 빛을 찾아보세요. 그것을 여러 번 반복하며 연습하다 보면 어느새 자신의 그림 스타일이 만들어질지도 모릅니다.

다음 장에서 좀 더 구체적인 표현법들을 알아보겠습니다.

TIP 그라데이션 맵 사용법

표현법 파트로 넘어가기 전에, 채색에 유용하게 사용할 수 있는 클립스튜디오 기능 하나를 알려드리려고 합니다. 이 기능은 포토샵에도 있는 기능으로, 잘 사용하면 굉장히 빠르게 그림 전체의 색 톤을 맞출 수 있습니다. 바로 그라데이션 맵 기능인데요.

그라데이션 맵을 사용하기 위해서는 먼저 그라데이션 맵을 적용할 그림을 불러와야 합니다. 그런 뒤 **[Layer]** 탭에서 **[New Correction Layer]**의 **[Gradient Map]**을 클릭하면 다음과 같은 창이 나타납니다.

···▸ Gradient Map 설정창

그라데이션 맵은 그림의 톤을 분석해서 그라데이션을 자동으로 깔아주는 기능입니다. 왼쪽으로 갈수록 어두운 톤, 오른쪽으로 갈수록 밝은 톤을 나타내며 지정한 색이 그라데이션으로 깔리게 됩니다.

[Gradient set] 메뉴의 스패너 버튼을 클릭하여, 직접 제작하거나 인터넷에서 다운로드 받은 그라데이션 맵들을 불러올 수 있습니다.

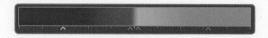 여기서는 다음과 같은 색 배치의 그라데이션 맵을 써보기로 하겠습니다.

이 그라데이션 맵은 어두운 곳에 자주색, 중간 톤에 선홍색과 에메랄드 빛, 밝은 곳에 짙은 노란색을 깔아주도록 되어 있네요. 이 그라데이션 맵을 노멀 레이어로 적용하고 투명도를 30퍼센트로 조절해 빈티지 포스터같은 느낌을 내 보겠습니다.

왼쪽이 원본, 오른쪽이 그라데이션 맵을 적용한 모습입니다.

그라데이션 맵 바에서 표시되었던 대로 어두운 곳에 자주색, 중간 톤에 선홍색과 에메랄드 빛, 밝은 곳에 짙은 노란색이 들어갔습니다.

여기서는 레이어 합성 모드를 노멀로 했지만, 여러 다양한 합성 모드를 이용하여 원하는 느낌을 낼 수 있습니다. 클립스튜디오 에셋에서 그라데이션 맵으로 검색하면 여러 재미있는 그라데이션 맵 세트들을 볼 수 있습니다. 다운받아서 그림에 이것저것 적용해 보면서 자신만의 색감을 만들어 내 봅시다.

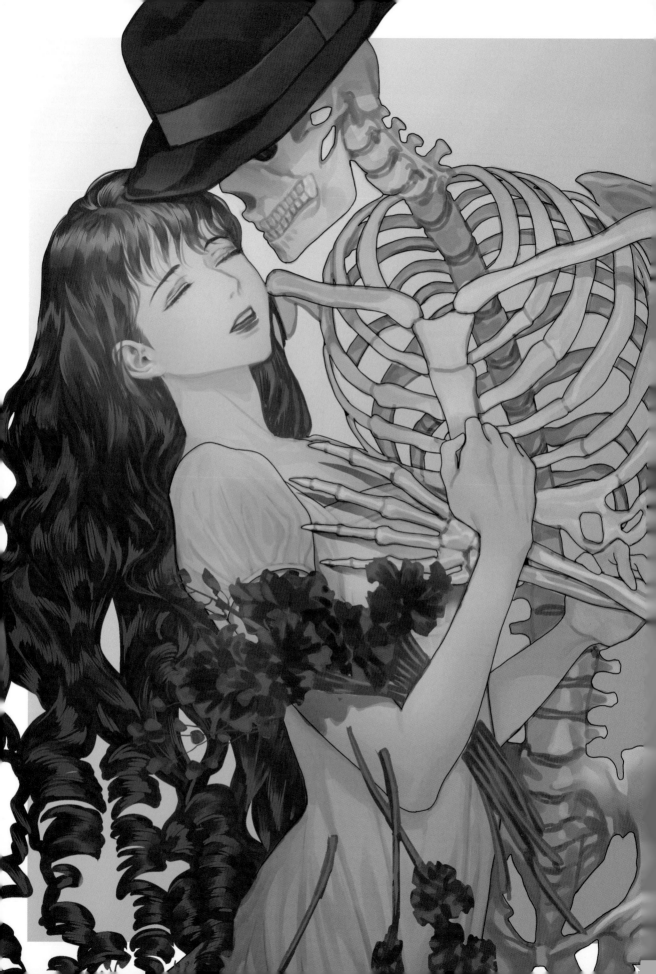

PART Ⅲ

표현법

표현법

이번에는 다양한 표현법에 대해 배울 것입니다. 그 중에서 처음으로는 인체에 대해 공부해 보겠습니다. 자연스러운 인체 표현은 대부분의 일러스트레이션에서 중요하게 다뤄지는 부분입니다. 특히 이 책에서 주로 다룰 웹소설 일러스트에서는 한 번에 눈길을 끌만큼 매력적인 인물을 만들어내는 것이 중요한 일입니다. 인체는 책 한 권의 한 소단원에서 모두 다룰 수 있을 만큼 간단한 오브젝트가 아니므로, 시간을 두고 꾸준히 공부와 연습을 반복하시는 것을 추천드립니다. 현재 시중에 나와 있는 인체에 관련한 다른 좋은 책도 많으므로 이 책에서는 인체를 그릴 때 제가 중요하게 생각하는 부분들을 중점으로 간단하게 설명해본 뒤, 좀 더 폭넓은 표현을 위한 인체 데포르메 예시와 연습법을 다루겠습니다.

01 인체와 데포르메

가장 먼저 몸통 부분을 다루고자 합니다. 그 이유는 몸통에 척추가 있으며, 척추가 인체의 중심을 이루기 때문입니다. 척추를 기본으로 인체의 동세가 결정된다고 보아도 무방합니다.

1) 척추

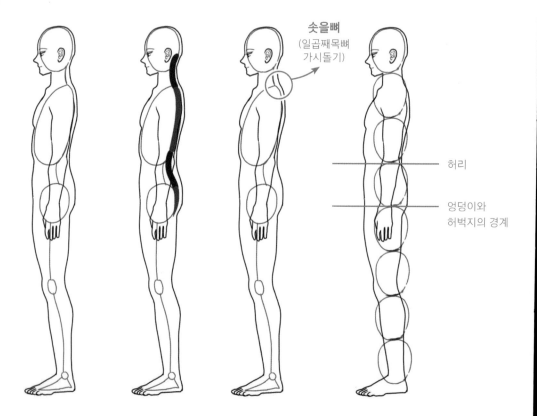

솟을뼈
(일곱째목뼈
가시돌기)

허리

엉덩이와
허벅지의 경계

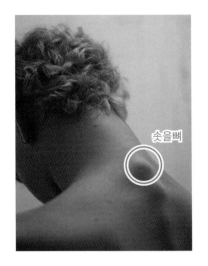

척추는 등 쪽에 가깝게 있으며 사람 몸의 중심축을 이룹니다. 부위에 따라 앞뒤로 휘어있는데, 총 4부분으로 나뉘어 2개씩 서로 다른 방향으로 휘어짐에 주의합시다.

목에서는 일곱째목뼈 가시돌기(솟을뼈)가 목 뒤에 도드라지는 점을 주의해서 표현해주세요.

상반신에 머리가 2~3개, 하반신에 4~5개 들어가는 비율로 그리면 대강 비례가 맞습니다만, 인체의 비례는 그리는 이의 취향과 스타일에 따라 바뀔 수 있습니다.

⋯▸ Photo by Andrea Boschini on Unsplash

2) 몸통뼈

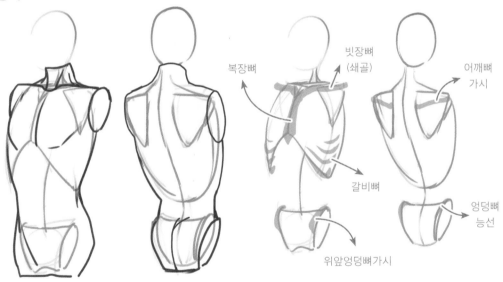

그 외에 몸통에서 주의해서 봐야 할 부분으로는 먼저 뼈 중에서 복장뼈와 빗장뼈, 갈비뼈, 위앞엉덩뼈 가시 부분이 있습니다. 이 뼈들은 피부 표면에서 쉽게 관찰할 수 있기 때문에, 그림을 그릴 때 표현해 주면 인체 표현에 사실감을 더할 수 있습니다.

빗장뼈는 쇄골이라고도 부르며, 가슴 위쪽의 좌우에 있는 뼈입니다. 앞은 가슴뼈에, 뒤는 어깨뼈에 닿아 있습니다. 복장뼈는 가슴의 앞부분에 위치한 넥타이처럼 생긴 뼈입니다. 흉곽의 앞부분을 형성합니다.

갈비뼈는 가슴우리를 형성하는 긴 곡선의 뼈들로, 아래쪽 몇 개의 경우 쉽게 피부 표면에서 관찰할 수 있습니다. 마른 사람에게서는 특히 잘 보입니다.

위앞엉덩뼈가시는 엉덩뼈의 앞쪽 끝 융기로, 허벅지와 배 사이 양쪽에서 볼록 튀어나온 모습을 관찰할 수 있습니다. 위뒤엉덩뼈가시는 엉덩뼈의 뒤쪽 끝 융기로, 역시 몸 뒤 양쪽에서 허리와 엉덩이 사이에 돋아 있는 표식이 됩니다.

이 뼈들은 앞에서 말했다시피 몸 표면에서도 드러나는 일종의 표식이 되니, 기억해 두시면 많은 도움이 될 것입니다.

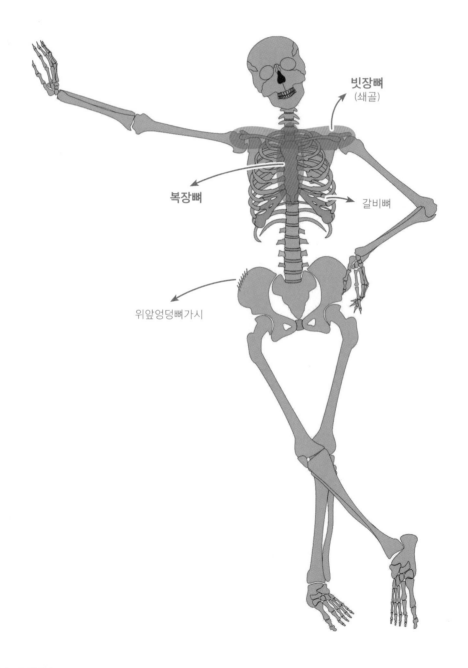

3) 근육

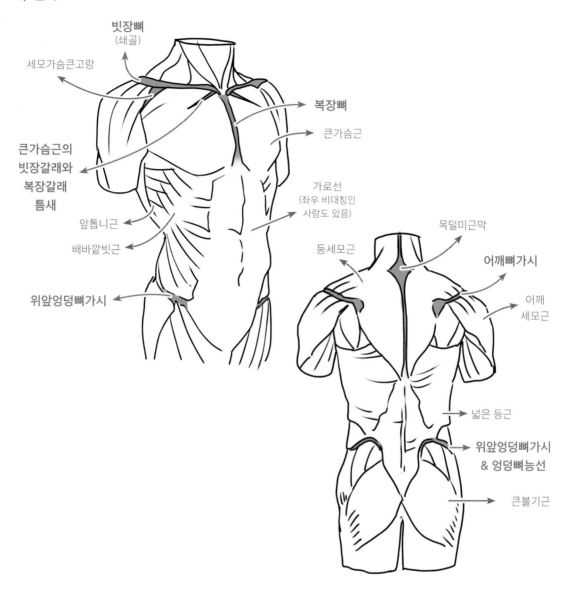

빗장뼈
(쇄골)

세모가슴큰고랑

복장뼈

큰가슴근

큰가슴근의
빗장갈래와
복장갈래
틈새

가로선
(좌우 비대칭인
사람도 있음)

앞톱니근

배바깥빗근

위앞엉덩뼈가시

목덜미근막

등세모근

어깨뼈가시

어깨
세모근

넓은 등근

위앞엉덩뼈가시
& 엉덩뼈능선

큰볼기근

근육 부분에서 주의해서 봐야 할 근육들을 표시해 보았습니다. 앞에서 말한 뼈들과 다른 중요한 지표들을 푸른색으로 표시해 놓았으니 확인해주세요. 빗장뼈, 복장뼈, 위앞엉덩뼈가시, 어깨뼈가시, 위뒤엉덩뼈가시와 엉덩뼈능선이 표면에서 관찰되는 형태에 주의해 주시면 되겠습니다.

목에서는 목빗근, 어깨에서는 어깨와 가슴 사이 세모가슴근고랑을 잘 표현해주면 목과 어깨 부분을 훨씬 사실적으로 묘사할 수 있습니다. 몸통 앞쪽에서는 앞톱니근과 배바깥빗근의 짜임새를 잘 기억해주세요. 몸통 뒤쪽은 등세모근이 목덜미근막을 중심으로 두고 다이아몬드 형태를 이루고 있는 점에 주목합시다.

앵그르의 근육들

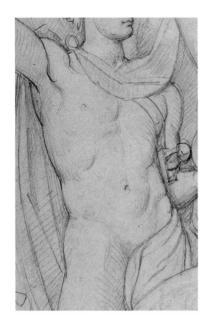

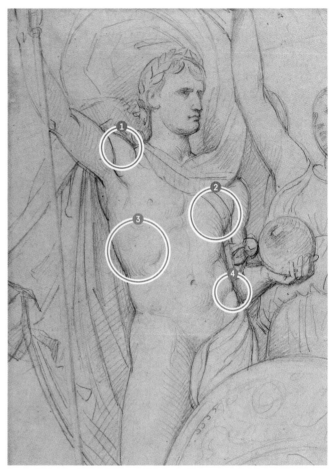

❶ 어깨 세모근

❷ 큰가슴근

❸ 갈비뼈와 흉곽

❹ 위앞엉덩뼈가시

···▶ Etude pour 'L'apothéose de Napoléon Ier'
(Jean-Auguste-Dominique Ingres, French, 1780-1867)(부분)

역시 유명한 화가인 앵그르의 드로잉으로 앞에서 말한 인체의 지표들을 살펴보겠습니다. 흐릿하게 드러나는 갈비뼈와 위앞엉덩뼈가시를 주의해서 관찰해 주세요.

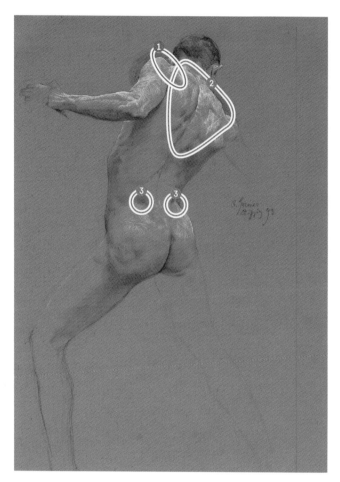

⋯▶ Standing Male Nude from Behind(1893)
(Otto Greiner, German, 1869-1916)

❶ 어깨뼈가시

❷ 등세모근
　&목덜미근막

❸ 위뒤엉덩뼈가시

이 그림에서는 목덜미근막을 중심으로 다이아몬드형을 이루는 등세모근과
확연히 드러나는 어깨뼈가시, 위뒤엉덩뼈가시를 확인할 수 있습니다.

다음으로는 어깨와 팔, 손의 근육을 알아보겠습니다. 커다란 근육 위주로 서술하고, 작은 근육들은 설명과 이해의 편의를 위해 모아서 하나의 근육으로 취급한 부분이 있으니 주의 바랍니다.

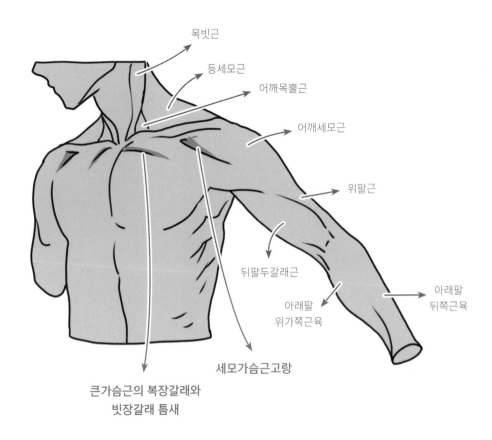

목빗근

등세모근

어깨목뿔근

어깨세모근

위팔근

뒤팔두갈래근

아래팔
위가쪽근육

아래팔
뒤쪽근육

세모가슴근고랑

큰가슴근의 복장갈래와
빗장갈래 틈새

목은 귀 뒤에서부터 시작해 빗장뼈에 붙는 목빗근만 잘 표현해도 제법 사실적으로 보입니다. 어깨세모근은 삼각근이라고도 하는데, 빗장뼈에 사선으로 붙어 있어 세모가슴근고랑이 생기는 형태를 잘 살리면 좋습니다. 위팔근육은 위팔두갈래근과 위팔세갈래근, 그리고 그 사이에 있는 위팔근 세 근육의 위치를 잘 숙지해 둡시다.

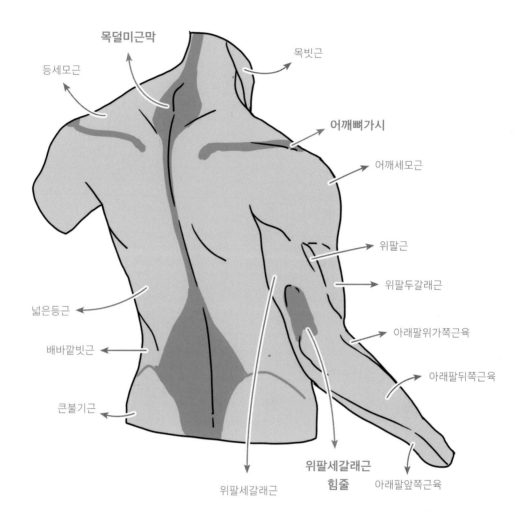

목덜미근막

목빗근

등세모근

어깨뼈가시

어깨세모근

위팔근

위팔두갈래근

넓은등근

아래팔위가쪽근육

배바깥빗근

아래팔뒤쪽근육

큰볼기근

위팔세갈래근
힘줄

아래팔앞쪽근육

위팔세갈래근

뒷모습에서는 토르소에서도 했던, 목덜미근막 양옆으로 등세모근과 넓은등근, 큰볼기근에 의해 생기는 다이아몬드 형태를 외우면 쉽습니다. 역시 위팔두갈래근과 위팔세갈래근 사이에 위팔근이 위치하는 형태를 잘 기억해둡시다. 위팔의 뒤쪽에서는 근육이 발달했을 경우 위팔세갈래근힘줄로 인해 움푹 들어간 부분이 생기게 되는데, 이 부분을 주의해서 봅시다.

아래팔근육은 정밀한 운동을 위해 종류가 많이 나뉘어 있습니다만, 여기에서는 표면에 드러나는 덩어리대로 앞쪽, 뒤쪽, 가쪽 근육으로 나누었습니다.

팔

손등이 위로 가게 손을 움직이면(엎침 운동) 손목 관절이 움직이는 것이 아니라, 안쪽의 팔뼈들이 ×자 모양으로 교차하게 됩니다. 이에 따라 아래팔 위가쪽근육들이 같이 뒤틀리게 되는 형태를 주의해서 볼 필요가 있습니다.

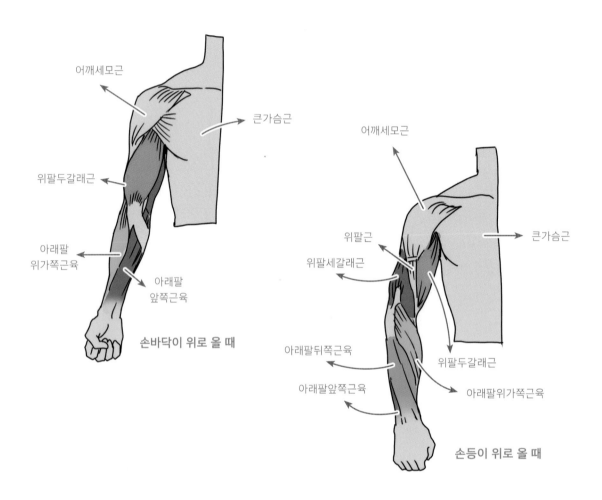

그림으로 좀 더 알기 쉽게 나타내 보았습니다. 손등이 위로 오자(엎침 운동) 위팔에서는 뒤쪽에 있던 위팔세갈래근이 좀 더 잘 보이게 되며, 아래팔에서는 아래팔 위가쪽근육이 뒤틀리면서 뒤쪽에 있던 아래팔뒤쪽근육이 아주 잘 보이게 됩니다. 이런 식으로 근육이 뒤틀리는 표현을 해 주면 엎침 운동 상태의 아래팔을 사실적으로 묘사할 수 있습니다.

4) 손

저는 손을 그릴 때 크게 3~4파트 정도로 나누어 생각하고 드로잉하고 있습니다. 각 파트별로 색을 달리 칠해 보았으니, 확인해주시면 되겠습니다.

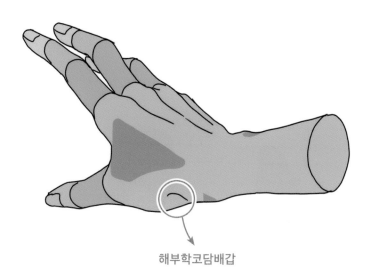

해부학코담배갑

먼저 손바닥과 손등, 엄지손가락이 처음 꺾이는 부분이 같이 있는 푸른색 부분이 있고, 그 뒤에 각각 손가락이 꺾이는 초록색에서 연두색에 이르는 부분들이 있습니다. 푸른색 부분에서는 각각 노뼈붓돌기와 자뼈머리에 의해 손목 양쪽에 톡 튀어나온 뼈 부분이 생기게 되는 것을 주의해서 봐 주세요. 짙은 푸른색으로 표시해 놓았습니다.

이외에 엄지손가락과 검지손가락 사이에 삼각형으로 움푹 들어간 부분이 생기는 것도 짙은 푸른색으로 표시해 놓았으니 주목해주세요. 푸른색 동그라미로 표시한 부분에도 움푹 들어간 부분이 있어, 이것을 해부학코담배갑이라고 부릅니다. 짙은 푸른색으로 표시된 부분과 해부학코담배갑을 묘사해주면 손을 좀 더 사실적으로 표현하는 데 도움이 됩니다.

손가락이 꺾이는 부분에 주의하면서 손을 파트별로 나누어 본 그림을 좀 더 그려 보았습니다.

손가락은 완전한 원통 형태는 아니며, 아주 살짝 납작하게 생겼습니다. 또한 손끝 부분으로 갈수록 굵기가 가늘어지는 점에 주의해야 합니다. 이 사실을 알지 못하고 표현하면, 특히 손이 앞으로 튀어나와 있는 과투시 상황 등에서 손을 개구리 손처럼 그리게 되는 경우가 있으므로 주의합시다.

5) 다리와 발

다음은 다리와 발입니다. 허벅지에서는 세로로 늘어선 근육들이 넙다리빗근에 의해 한번 '사선으로 묶이고' 지나가는 형태를 주의해서 표현하면 쉽습니다.

무릎은 넙다리뼈와 무릎뼈와 정강뼈, 그리고 넙다리뼈와 정강뼈 사이를 잇는 무릎인대로 구성되어 있는데, 인체 표면에서 넙다리뼈의 무릎면 모서리와 무릎뼈, 정강뼈거친면을 확인할 수 있는 점에 주의합시다. 이 지표들은 무릎을 굽히게 되면 더욱 잘 보입니다.

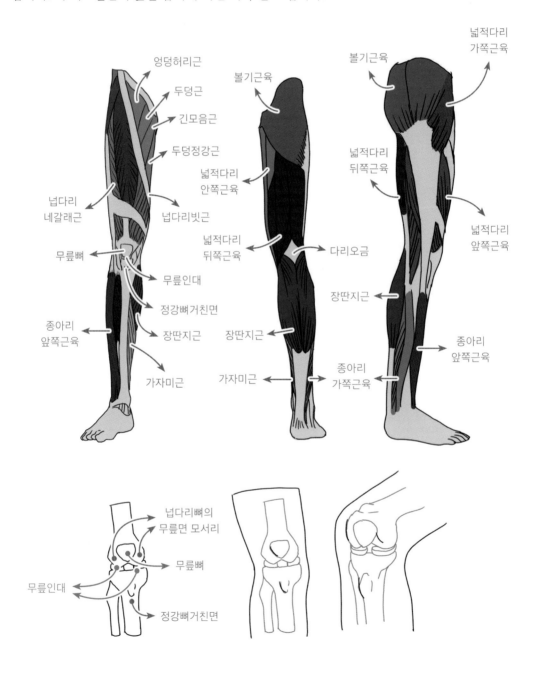

허벅지에서 넙다리빗근에 의해 생기는 시선을 잘 확인합시다. 종아리는 장딴지근 쪽이 종아리앞쪽근육에 비해 약간 아래로 쳐져 있어 앞에서 봤을 때 사선을 이룬다는 점을 주의해서 봅시다. 반대로 발목에서는 발 안쪽의 복사뼈가 바깥쪽 복사뼈보다 좀 더 높이 있어서 반대 방향으로 사선을 이룹니다.

발 또한 손처럼 3~4개의 파트로 나누어서 생각하며 드로잉하면 쉽습니다. 복사뼈 부근과 발 중앙, 발가락이 시작되는 부분으로 나누어서 러프를 한 뒤 세부 묘사를 하는 것입니다.

대체로 엄지발가락이 가장 앞으로 나와 있으나 사람에 따라 둘째발가락이 더 돌출되거나 비슷한 경우도 있습니다. 발바닥은 지방이 두껍고 질기기 때문에 근육이 표면에 드러나는 않습니다. 따라서 전체적으로 가운데가 오목한 형태만을 주의해서 보면 되겠습니다.

발은 전체적으로 발등 쪽이 둥글게 솟아 있고 활 모양을 이룹니다. 캐릭터의 동세를 잡을 때는 주로 발꿈치 쪽에 많은 하중이 실린다는 점을 기억하면 좋습니다. 이곳에 체중이 많이 실리기 때문에 발목뼈 중에서도 발꿈치뼈는 커다랗게 생겼습니다.

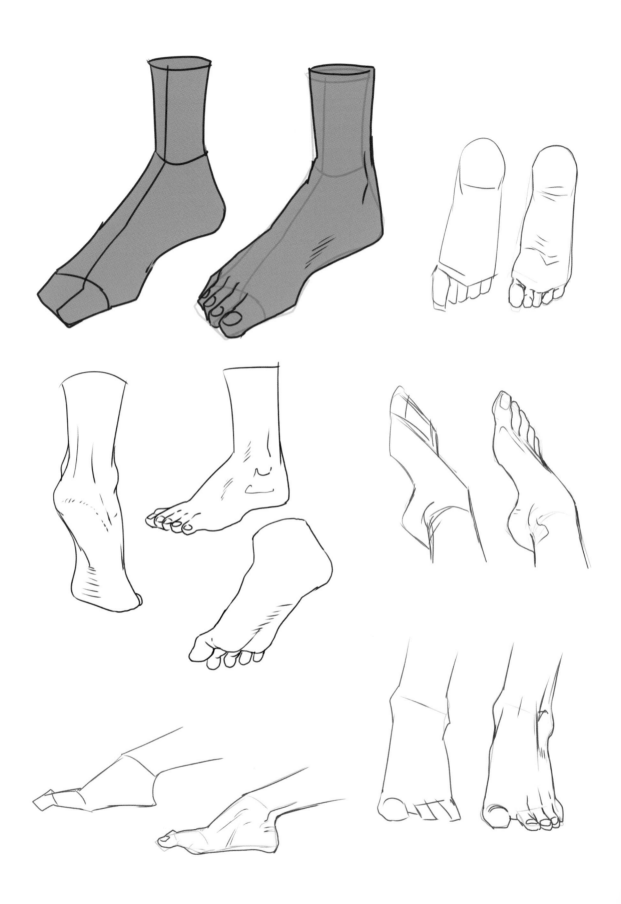

6) 얼굴

다음은 얼굴입니다. 캐릭터의 얼굴은 웹소설 일러스트를 비롯한 서브컬쳐 일러스트에서 가장 중요한 부분이라고 해도 과언이 아닙니다. 얼굴의 조형이 매력적인 그림은 그것만으로도 사람들의 시선을 끌며, 심지어 그림의 다른 부분을 아무리 잘 그렸더라도 중심이 되는 캐릭터의 얼굴 조형이 아름답지 않으면 그 그림은 매력적으로 받아들이기 힘들어지기도 합니다. 여기서는 매력적인 얼굴을 만들기 위한 기본 비례와 간단한 데포르메 별 얼굴의 차이에 대해 알아보겠습니다.

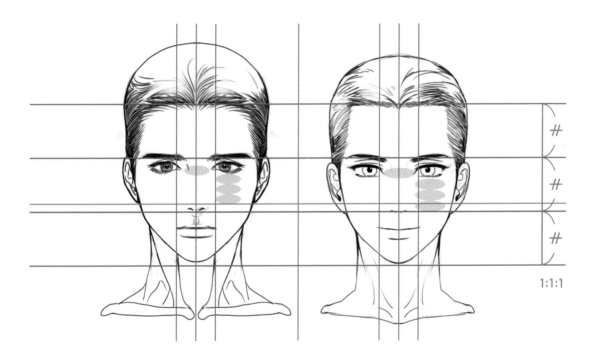

대체로 눈과 눈 사이 공간은 눈 하나가 들어갈 정도의 너비입니다. 헤어라인-눈썹-코 중앙-턱 시작을 1:1:1의 비율로 놓으면 아름다운 얼굴이 나오기 쉽습니다. 입은 그리는 사람의 스타일에 따라 큰 차이가 있지만 대체로 눈동자와 눈동자 사이 정도의 길이입니다.

얼굴은 그린 사람의 개성이 가장 잘 드러나는 부위이기도 하므로 여러 번 그려보면서 자신만의 취향과 스타일에 맞는 비례감을 찾아내는 것이 최선입니다.

얼굴의 데포르메 표현

다음은 데포르메 별 얼굴의 차이에 대해 알아보겠습니다. 저는 그림체의 베리에이션이 그리 넓지 않은 편이라, 8등신 캐릭터에서는 크게 세 가지 정도의 얼굴 그림체를 구사하고 있습니다. 가장 왼쪽이 실사체에 가까운 그림이고, 가장 오른쪽이 애니메이션 풍에 가까운 그림이며 중간이 흔히 반실사라고 부르는 데포르메가 되겠습니다.

왼쪽에서 오른쪽으로 갈수록 대체로 눈이 커지면서 약간 어려 보이는 인상이 되고, 얼굴의 표면이 플랫해지면서 요철이 잘 드러나지 않게 됩니다.

웹소설 일러스트의 경우, 다 그런 것은 아니지만 대체로 현대 로맨스와 무협 소설, 현대 판타지 장르 표지에서는 실사체에 가까운 그림체로 일을 하는 경우가 많고, 반대로 로맨스 판타지에서는 애니메이션에 가까운 그림체로 일하게 되는 경우가 많습니다. 다양한 그림체를 구사할 수 있으면 다양한 분위기의 작업을 할 수 있어 커리어에도 도움이 될 뿐더러 그리면서도 즐겁습니다. 자신만의 그림체를 하나로 좁혀나가서 확고하고 유니크한 스타일을 만드는 것도 작가의 길 중 하나입니다만, 그림체 베리에이션을 넓혀서 다양한 작품들과 만날 기회를 만드는 것도 일러스트레이터로서 멋진 일이므로 본인의 성격과 가치관에 대해 잘 생각해보고 어느 길을 택할 지 고민해보면 좋을 것입니다.

7) 혈관

다음으로는 혈관에 대해 잠깐 짚고 넘어가겠습니다. 당연히 인체의 모든 혈관을 다루지는 않을 것이고, 팔과 손 부근에서 쉽게 관찰할 수 있는 정맥 몇 가지만 말씀드리겠습니다.

먼저 빗장뼈 밑에서 손까지 이어지는 **노쪽피부정맥**입니다. 근육이 발달한 사람의 경우 팔뚝 부근에서 이 정맥을 쉽게 관찰할 수 있습니다. 자쪽에도 손목으로 이어지는 정맥이 있으며, 노쪽피부정맥과 자쪽피부정맥은 팔오금에서 **팔오금정맥**으로 연결됩니다.

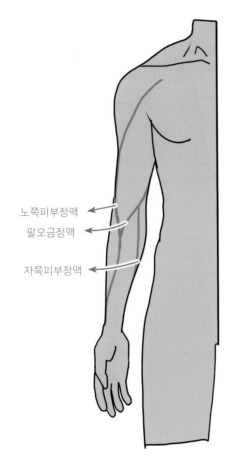

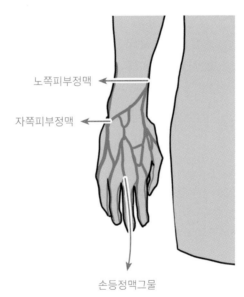

노쪽피부정맥과 자쪽피부정맥은
팔오금에서 팔오금정맥으로 연결된다.

노쪽피부정맥

자쪽피부정맥

손등정맥그물

노인이나 남성의 손을 표현할 때
손등정맥그물을 그려주면 좀 더 사실적으로 보인다.

노쪽피부정맥
팔오금정맥
자쪽피부정맥

손으로 내려온 노쪽피부정맥과 자쪽피부정맥은 손등에서 쉽게 볼 수 있는 손등정맥그물과 연결됩니다. 노인이나 남성의 손을 표현할 때 손등정맥그물을 표현해주면 사실감을 높이는 데 도움이 됩니다.

8) 연령대

다음으로는 성별과 체형, 나이에 따른 인체 표현의 변화에 대해 알아보겠습니다. 웹소설 표지 일러스트에서는 주로 젊고 마른 인물상들을 그리게 됩니다만, 삽화에서는 다양한 나이대와 체형의 인물을 그려야 할 때가 많습니다.

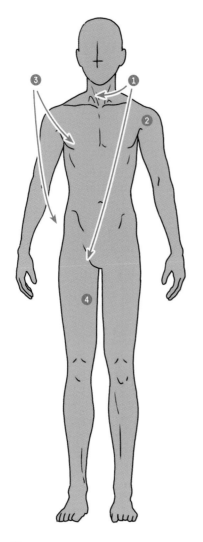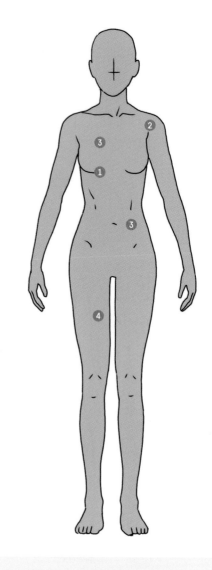

남성에 가까운 몸의 특징	여성에 가까운 몸의 특징
❶ 튀어나온 목젖과 성기	❶ 튀어나온 유방
❷ 근육이 붙기 쉬움	❷ 지방이 붙기 쉬움
❸ 넓은 흉통과 좁고 사각형에 가까운 골반 (전체적으로 직사각형 또는 역삼각형)	❸ 좁은 흉통과 넓고 둥근 골반 (전체적으로 물방울 또는 모래시계형)
❹ 골반이 좁기에 다리 사이 공간도 좁음	❹ 골반이 넓기에 다리 사이 공간도 넓음

뿐만 아니라 다양한 나이대와 체형의 인물을 표현하는 일은 그 자체로 재미있고, 평소 보게 되는 사람들에 대한 관찰력을 높여 스스로의 세계를 풍부하게 하는 경험을 만들어 주기도 하므로 이 챕터를 그냥 지나치지 마시고 주의 깊게 보시면 좋겠습니다.

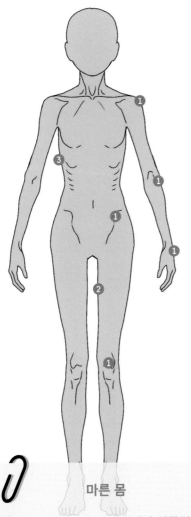

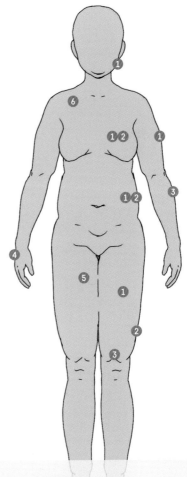

마른 몸

❶ 뼈가 도드라져 보임(어깨와 팔꿈치, 무릎뼈, 손목뼈, 날개뼈, 위앞엉덩뼈가시 등의 부위가 튀어나옴)

❷ 팔다리의 굵기가 가늘어지고 다리 사이 공간이 넓어짐

❸ 갈비뼈의 대략적인 형태가 보임

지방이 붙은 몸

❶ 하관, 가슴, 배, 팔뚝, 허벅지, 엉덩이, 종아리 등의 부위에 지방이 붙어 두꺼워짐

❷ 지방이 많이 붙은 부위는 아래쪽으로 처짐

❸ 마른 몸에서 튀어나왔던 뼈 부분은 지방에 파묻혀 안으로 들어가 보임

❹ 손가락과 발가락이 굵어짐

❺ 다리 사이 공간이 사라짐

❻ 쇄골이 거의 보이지 않고 어깨를 이루는 곡선이 완만해짐

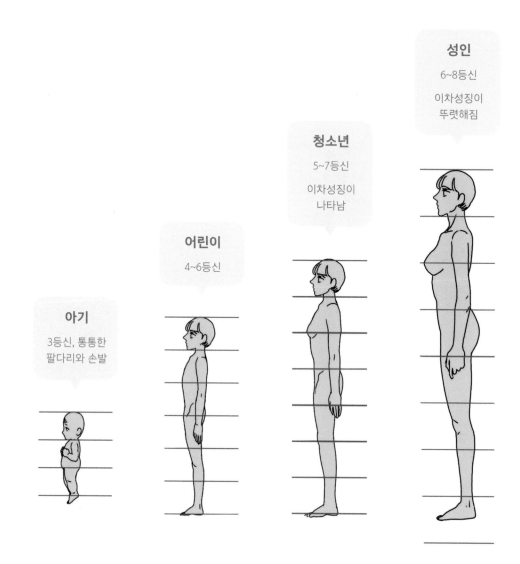

성인

6~8등신

이차성징이
뚜렷해짐

청소년

5~7등신

이차성징이
나타남

어린이

4~6등신

아기

3등신, 통통한
팔다리와 손발

성인이 될 때까지 두상의 크기는 계속해서 커집니다. 신체 비례 또한 성인이 될 때까지 계속해서 변화합니다. 여기서는 편의상 4단계로 나누어 표현했지만, 실생활에서 어린이들이나 청소년들을 관찰하면서 좀 더 정확히 그 나이대에 맞는 인체 표현을 할 수 있도록 노력해야 합니다.

나이가 들어가면서 허벅지와 엉덩이 쪽으로 모였던 지방이 배에 쌓이기 시작하기 때문에 배가 나오게 됩니다. 배 외에도 지방이 쌓인 부위는 처지기 시작합니다.

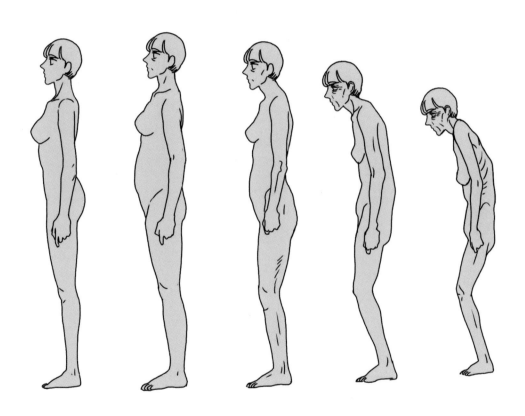

점점 등은 굽고, 얼굴과 피부에 주름이 생깁니다. 피부가 중력의 영향을 받아 아래로 처지면서 두개골의 형태가 좀 더 잘 드러나게 되며, 나이가 아주 많이 들면 목이 어깨 속으로 푹 꺼지는 것을 관찰할 수도 있습니다.

9) 인체의 색

인체에서 마지막으로 짚고 넘어갈 부분은 '인체의 색' 입니다. 많은 사람들이 인체의 색을 표현하기 까다로워합니다만, 몇 가지 사실만 알면 쉽습니다.

인체의 피부색은 캐릭터의 인종적 배경에 따라 달라집니다만, 대체로 눈가와 코, 뺨, 입술, 귓불은 모세혈관이 발달되어 붉은색을 띱니다. 반대로 하관은 정맥이 지나가기 때문에 약간 푸른빛을 띱니다.

피부의 색은 명도를 제외하고 생각하면 흰색 / 노란색 / 붉은색 / 푸른색의 조합으로 표현할 수 있습니다. 각 색의 비율을 조정하여 다양한 피부색을 연출해 봅시다.

또한 살아 있는 사람은 피부에 투명감이 있으므로, 피부 아래 혈관 등이 비쳐 보이는 느낌으로 표현하면 사실성을 높일 수 있습니다.(시체의 경우, 사망한 후 일정 시간이 지나면 피부에 시반이 나타나고 피부가 투명감을 잃게 됩니다)

기름이나 물 등을 표면에 바르지 않는 이상 피부에는 고유의 질감이 있기 때문에 광택 표현을 지나치게 하기보다는 에어브러시 등으로 부드럽게 표현해주면 좋습니다.

＊ 큐알 코드를 통해 다양한 질감의 얼굴을 살펴보고 연습해보세요.

인체는 그림으로 표현하기에 아주 복잡하면서도 가장 기본적이고, 또한 매력적인 대상입니다. 평소 주위의 사람들을 잘 관찰해보고, 사람마다의 고유한 특징을 잘 잡아내서 표현할 수 있도록 훈련합시다.

✎ 02 질감 수업

1) 피부

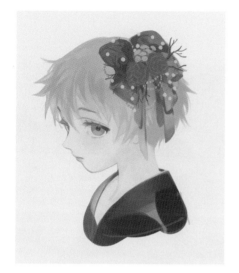

⋯▸ 무제(팔각, 2020)

⋯▸ Whiteday's Eve(팔각, 2017)

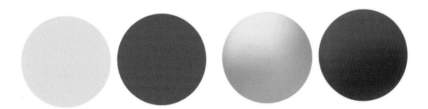

피부는 인간 종족의 경우 화이트, 옐로, 레드, 블루의 조합으로 색을 만들 수 있습니다. 화이트로 명도를 조절하고, 나머지 세 색상으로 피부 표면, 지방과 혈관 등의 표현을 하게 됩니다. 정맥이 비치는 쪽은 푸른빛이 돌며, 모세혈관이 발달한 곳은 붉은빛을 띱니다. 피부 표현을 할 때는 약간의 투명감을 살리되, 너무 반짝거리지 않도록 고유의 질감을 살려서 에어브러시로 부드럽게 묘사해 줍니다. 다만 가끔 섹슈얼한 표현을 강조하기 위해 피부에 기름을 바른 것처럼 반짝거리게 표현하는 그림들도 있습니다.

2) 머리카락

머리카락은 약간 반짝거리는 질감이 있으며 밝은 부분과 어두운 부분의 대비가 꽤 있는 편입니다. 여러 가닥이 겹치면 섬유처럼 반투명한 재질감을 가집니다. 흘러내리고 꼬이는 방향을 생각하며 그려야 합니다.

머리채를 한 덩어리로 묘사하기보다 여러 덩어리로 나눠서 그리면 사실감을 높일 수 있습니다. 레이어 투명도 기능이나 브러시의 투명도 수치를 이용해 반투명한 질감을 살려 주는 것도 좋은 선택입니다.

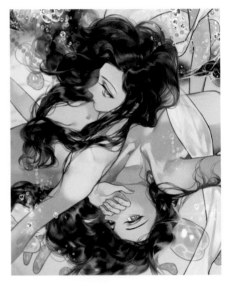

⋯→ 인어(팔각, 2017)

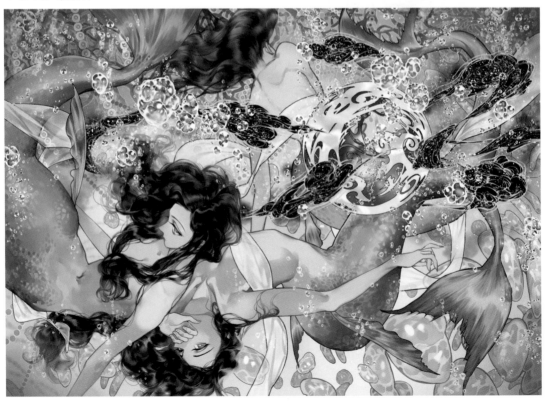

그럼 단계별로 머리카락의 질감 표현법에 대해 알아보겠습니다.

01 기본 톤을 칠하고 하이라이트를 표시합니다. 기본 톤과 하이라이트는 머리카락의 고유한 색상과 들어오는 빛의 색상에 따라 색을 다르게 해 줍니다.

02 하이라이트를 부드럽게 풀어줍니다. 부드러운 브러시를 사용해도 되고, 에어브러시나 손가락 툴 등을 이용해도 상관없습니다. 머릿결을 살리면서 칠해줍니다.

03 가는 브러시로 본격적인 질감 표현을 시작합니다. 시작점과 끝점 양 끝이 뾰족하고 가운데가 굵게 나오는 브러시를 사용하는 것이 포인트입니다. 클립스튜디오의 기본 G펜 브러시를 이용한 후에 부드러운 브러시로 따로 풀어줘도 됩니다.

04 날카롭고 세밀한 브러시(G펜 브러시 등)로 머리카락 가닥의 세부 묘사를 합니다. 완성입니다.

3) 석재

석재는 불투명한 느낌이 강하며 석재의 종류별로 독특한 질감이 있습니다. 여행지나 주변에서 좋은 석재 질감을 발견하면 사진을 찍어 둡시다. 직접 찍은 사진과 레이어 합성 효과를 이용하면 손쉽게 석재 질감 표현을 할 수 있습니다.

0 1 기본 색을 정하고 간단한 명암 표현을 합니다. 울퉁불퉁한 질감을 살려 줍니다. 석재마다 깨지거나 부서지는 면의 질감이 다르므로 그것을 살려 주면 더욱 좋습니다. (예를 들어, 흑요석은 다른 돌들보다 훨씬 예리하게 반짝이는 단면을 보입니다)

0 2 미리 찍어둔 석재 텍스처를 준비한 후, 여러 레이어 합성 모드를 시험해보며 그림에 텍스처를 입힙니다.

0 3 여기서는 밝은 부분은 오버레이 레이어 불투명도 100%, 어두운 부분은 곱셈 레이어 불투명도 90%로 합성하여 마무리했습니다.

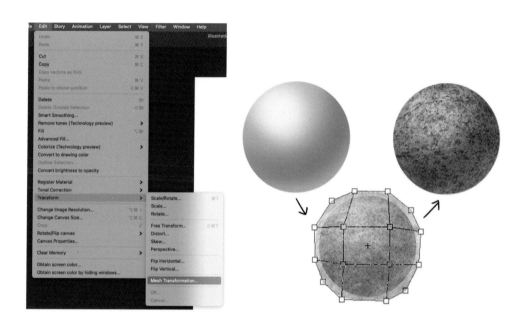

04 둥근 형태에 텍스처를 입힐 때는 가장자리로 갈수록 텍스처 레이어의 면적이
좁아지도록 매쉬 변형 기능을 이용하면 좋습니다.
[편집 메뉴 ⋯ 변형 ⋯ 매쉬 변형]으로 찾을 수 있습니다.

이 매쉬 변형 기능은 석재 외에도 그림에 텍스처를 입힐 때 기본적으로 유용하게 사용할 수 있는 기
능입니다. 옷 질감에서 팔의 원기둥 모양으로 둥글게 돌아가는 면을 표현할 때 등, 사용법이 다양하
니 꼭 익혀두시는 것을 추천합니다.

4) 유리

유리는 투명하기 때문에 배경이 비쳐 보입니다. 또 그림자 부분에는 빛이 투과되는 부분이 생깁니다. 매끈하고 광택있는 질감을 잘 살리는 것이 중요합니다.

01 기본 색을 칠합니다.

02 뒤의 배경을 투명하게 비치게 해 주고 그림자에서 빛이 투과되는 부분을 묘사합니다.

03 가장 어두운 부분을 묘사합니다.

04 하이라이트를 묘사하여 완성합니다.

5) 금속 / 나무 / 보석

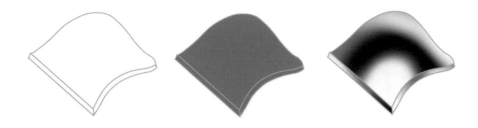

금속은 밝은 부분과 어두운 부분의 대비가 심해지는 것에 주의해서 표현합니다. 깔끔하게 형태가 떨어지는 부분에서는 터치감이 지저분해지지 않도록 주의해서 표현합니다.

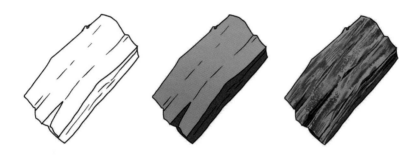

목재를 표현할 때는 색감이 단조로워지지 않도록 주의해야 합니다. 묘사할 때 어느 정도 브러시 자체에 질감이 있는 브러시를 사용하면 편합니다.

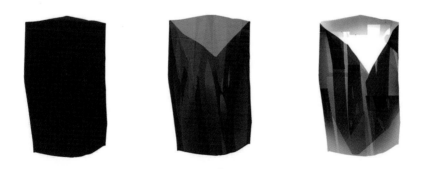

보석은 투명도를 낮춘 레이어를 여러 번 겹쳐 표현하면 쉽습니다. 단면은 보석마다 다르지만, 대체로 깔끔하고 날카로우므로 펜 브러시를 이용하면 좋습니다. 빛이 투과하는 효과에 충분히 신경씁시다.

6) 면 / 실크 / 벨벳

면은 약간 거친 질감이 있으며 구김이 잘 갑니다. 자체 투명도가 약간 낮은 브러시를 이용해 표현하면 쉽습니다.

실크는 특유의 매끄러운 질감과 광택이 있습니다. 구김은 별로 없어 흘러내리는 듯한 드레이프를 보여주므로, 이것을 잘 살리면 좋습니다.

벨벳은 다른 천보다 다소 두껍습니다. 또한 독특한 광택과 부드러운 질감을 갖고 있습니다. 약간 오돌토돌한 질감이 있는 브러시를 이용해 질감을 표현해주면 좋습니다.

실크와 벨벳의 경우 두 번째에서 세 번째 과정으로 갈 때 톤 커브 기능을 이용하였습니다. 톤 커브를 이용하면 그림의 대비를 쉽게 조정할 수 있습니다. [레이어 ⋯ 신규 색조 보정 레이어 ⋯ 톤 커브]로 들어갈 수 있습니다.

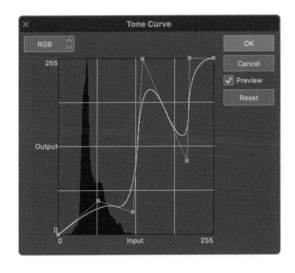

실크는 톤 커브 기능을 통해 밝은 부분과 어두운 부분 강조가 구불구불하게 반복되는 형태로 구성하였습니다.

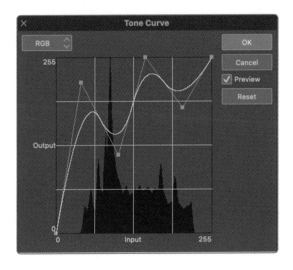

벨벳의 톤 커브 기능을 이용해 어두운 부분을 극적으로 강조하는 형태로 수정하였습니다.

여기서는 RGB채널 모두를 수정했지만, 각 채널 별로 강조할 부분을 정해서 수정할 수도 있습니다.

6) 가죽 / 에나멜 / 청바지 / 홀로그램

가죽 질감을 표현할 때는 약간 거친 브러시를 이용해 밝은 부분을 표현하면 좋습니다. 사선 등으로 가죽이 낡아서 흠집이 난 표현도 줄 수 있습니다.

에나멜은 하이라이트와 반사광이 매우 강렬한 질감이므로, 두 부분을 강하게 표현해 주는 것이 중요합니다. 또한 표면에 주변 풍경의 색이 흐릿하게 비치는 표현도 할 수 있습니다.

청바지 질감은 주변에서 쉽게 볼 수 있으므로 꼭 사진으로 찍어서 여러 청바지 텍스처를 보유해 둡시다. 바지에서는 재봉선을 잘 표현해주면 좀 더 사실감을 높일 수 있습니다.

실제로 예시에 사용된 청바지 질감입니다. 제가 갖고 있는 청바지를 아이폰으로 찍은 것입니다.

홀로그램의 경우 앞에서 말한 그라데이션 맵 기능을 이용하면 손쉽게 질감 표현을 할 수 있습니다. 홀로그램 그라데이션은 클립스튜디오 에셋(http://assets.clip-studio.com/ko-kr/)에서 'ホログラム'(홀로그램, 일본어로 검색하는 편이 검색 결과가 많이 나옵니다)에서 검색하면 많이 나오니, 마음에 드는 것으로 다운받아 둡니다.

홀로그램 그라데이션 맵이 준비되었다면 먼저, 그레이스케일로 명도만을 표시한 이미지를 만듭니다 (❶). 이후 그라데이션 맵을 이용해 색을 입힙니다(❷). 마지막으로 조정이 필요한 부분을 직접 브러시로 그려 완성합니다(❸). 여기서는 하이라이트 부분을 흰색 브러시로 그려 완성하였습니다. 그라데이션 맵의 종류에 따라 다양한 홀로그램 표현이 가능하므로, 이것저것 바꿔 적용해 보면서 실험해보면 좋습니다.

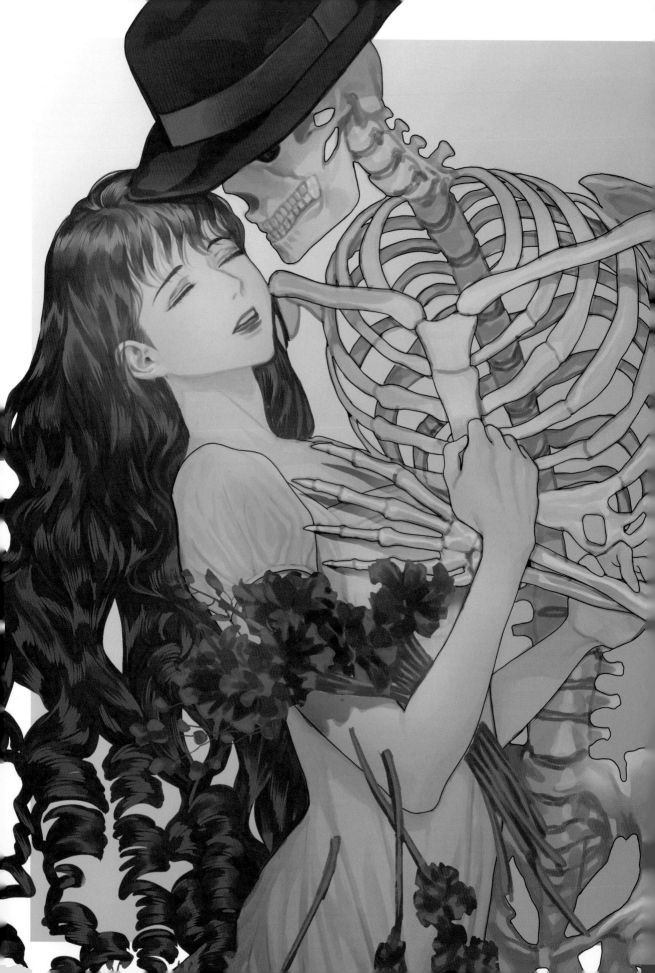

PART IV

이야기가 있는
일러스트

이야기가 있는 일러스트

이번 장에서는 서사가 느껴지는 일러스트를 만들기 위한 본격적인 튜토리얼을 다룹니다.
먼저 앞에서도 살짝 보여드렸던 저의 2020년 작, <독배>의 작업 과정을 보여드리겠습니다.

01 <독배> 튜토리얼

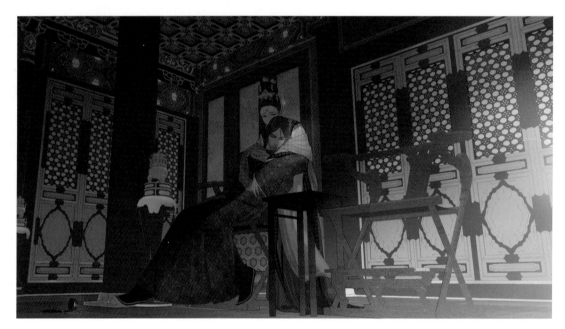

⋯▸ 독배(팔각, 2020)

먼저 아이디어 정리부터 시작합니다. 앞에서도 말씀드렸듯, 이 그림은 '**궁궐에서 누군가 왕을 암살했
는데, 다른 누군가가 배후를 알고 있지만 그것을 말할 수 없다는 왜일까?(이유는 무엇일까?)**'라는 아
이디어에서 출발했습니다.

암살의 배후는 그를 말할 수 없는 그 사람 본인일까요, 아니면 일의 배후와 이 일의 앞뒤 사정을 말할
수 없는 사람은 서로 다른 사람일까요? 그것은 아이디어 스케치를 시작할 때부터 그림을 완성할 시점
까지 명확하지 않았고, 결국 그림을 감상하는 분들의 상상에 남겨두는 쪽으로 생각을 굳혔습니다. 추
리소설을 쓰는 것이 아니므로, 이런 식으로 명확하지 않은 부분이 남아있어도 괜찮습니다. 오히려 그
림을 감상하는 사람들에게 상상의 여지를 남기는 편이 좋을 때도 있는 것입니다.

그 후에 이 상황을 보여줄 가장 적절한 배경 설정은 무엇일까를 생각하였습니다. 먼저 시간대로는 처연하게 해가 지면서 붉은 석양빛이 건물 내부의 살인 현장을 비추는 모습을 상상해 보았습니다. 장소는 잔혹한 사건 현장과 아이러니한 대비를 이루는, 화려한 궁궐 내부가 어울릴 것 같았습니다.

이 부분에서는 마침 사놓은 스케치업 모델이 있었으므로, 그것을 사용하기로 했습니다. 스케치업 프로그램은 제작사인 트럼블의 스케치업 홈페이지에서 구입할 수 있으며, 이번 그림에는 스케치업 프로 2021 버전이 사용되었습니다. 자세한 구입 과정과 대략적인 툴 사용법은 여기서는 생략하겠습니다.

스케치업을 열고 사용할 3D 모델을 불러옵니다. 저는 여기서 텀블벅으로 펀딩했던, 팀트러플 셀린 님의 스케치업 동양풍 웹툰 배경 〈황궁〉을 사용했습니다.

⋯ 현재 텀블벅 펀딩은 끝났지만, 여러 플랫폼에서 해당 스케치업을 구매하실 수 있습니다.
여기에는 에이콘3d의 링크를 첨부하겠습니다.

[궤도] 툴과 [이동] 툴을 사용해 여러 번 시점을 바꿔보면서 상황을 보여주기에
적절한 장소와 시점을 찾아내 봅니다. 최종적으로는 의자에 황제 또는 왕이 앉
은 채로 숨이 끊겨 있고, 그를 끌어안고 있는 귀비의 모습을 뒤에 배치하기로
하였습니다.

위 이미지는 탈락된 배경 이미지 중 하나입니다. 〈마라의 죽음La Mort de Marat〉(자크루이 다비드,
1793) 풍으로 욕조에서 죽어있는 황제의 모습을 그릴까도 생각했었습니다. 결국은 의자에 앉은 채
로 죽어있는 모습으로 하기로 했지만요. 이 이미지는 차후에 다른 그림에 배경으로 이용할 지도 몰라
서 저장해 두었습니다. 이런 식으로 한 가지 아이디어에서 여러 그림으로 아이디어를 확장해 나갈 수
도 있습니다.

배경으로 사용할 구도가 정해졌으면 [파일 ⋯ 내보내기 ⋯ 2D 그래
픽]을 눌러서 이미지를 추출합니다. 유료 확장 프로그램을 사용
하면 좀 더 높은 화질과 여러 옵션으로 이미지를 추출하는 것도
가능합니다만, 여기서는 가장 기본적인 방법을 쓰기로 합니다.

파일 이름과 저장 경로, 파일 형식을 선택하고 내보내기를 누르면 파일이 지정된 형태로 저장됩니다. 클립 스튜디오를 열고 저장 경로에 가서 배경 이미지 파일을 불러옵니다.

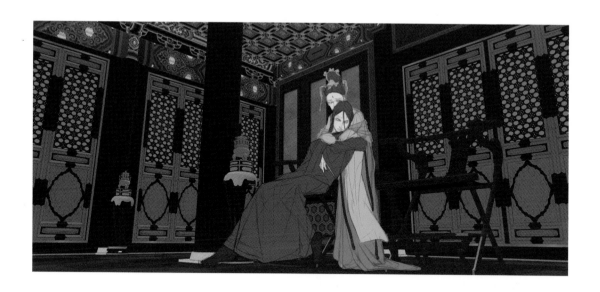

스케치업으로 추출한 배경을 맨 밑에 두고, 그 위에 레이어를 추가한 다음 러프스케치를 합니다. 나중에 마스킹을 통해 정리할 예정이므로 이 단계에서는 인물 앞으로 나와 있는 사물들 (탁자, 의자)을 생각하지 않고 밑색을 깝니다. 이때 그림의 전체적인 분위기도 미리 머릿속에 그려 둡니다.

강렬한 저녁노을 속에서 암살당한 황제와, 이 무도한 살인에 분명 깊은 연관이 있어 보이는 귀비가 슬프면서도 동시에 어쩔 수 없는 일이라는 듯 황제를 끌어안고 있는 모습을 표현하려고 합니다. 복식은 화려한 배경에 어울리는 당대 풍으로 했습니다.

⋯› 밑색의 컬러는 흰색의 빛을 상정한 상태에서 자유롭게 선정하되, 귀비의 옷깃 중 붉은 가슴끈이 포인트가 되도록 하였습니다.

인물의 옷 색도 이 시점에서 대강 결정합니다.

두 인물이 옷 색으로 대비를 이루도록 황제의 옷은 톤다운 된 회색조로, 귀비의 옷은 밝은 초록 톤으로 했습니다. 귀비의 옷에는 붉은 띠를 추가하여 초록과 빨강의 보색 대비를 통해 그림 전체에서 눈에 확 띄도록 해 보려고 합니다. 두 인물이 끌어안고 있는 모습이 전체 그림에서 주된 주제가 될 것이므로, 대비 효과를 잘 살리는 것이 중요할 것입니다.

현재 배경의 주된 색조가 붉은색이고 실내 환경이므로, 인물 위에 곱하기 레이어로 붉은 톤을 넣어서 전체적인 명도와 색감을 맞춰줍니다. 오른쪽 아래에서 빛이 들어오고 있다고 설정했으므로, 왼쪽을 더 어둡게 처리합니다.

배경도 위쪽을 곱하기 레이어로 더 어둡게 만들어줍니다. 현재까지는 색상들이 서로 지나치게 튀어서, 약간 전체를 조정해줄 필요가 있어 보입니다. 다음 과정에서 색감 보정을 시작합니다.

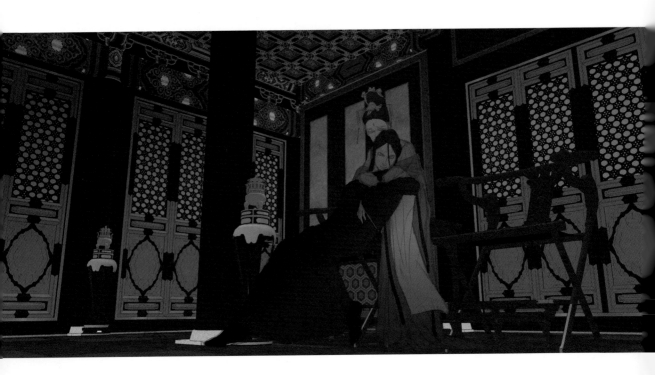

보정에서는 그라데이션 맵 툴과 다양한 레이어 속성을 이용할 수 있습니다. 여기서는 그라데이션 맵을 주로 사용했습니다.

그라데이션 맵을 이용해 [어두운 톤 - 중간 톤 - 밝은 톤]의 순서로, [푸른빛 - 붉은빛 - 보랏빛]이 들도록 설정하고 주광원을 표현하기 위해 화면 오른쪽 아래로 비쳐 들어오는 저녁놀을 오버레이 레이어로 넣습니다.

보정하기 위해 사용된 그라데이션 맵의 색상 분포입니다. 그라데이션 맵의 레이어 속성과 농도는 노멀 레이어, 38%입니다.

오버레이 레이어로 오른쪽 아래에 노란빛을 추가하여 끝낸 모습입니다.

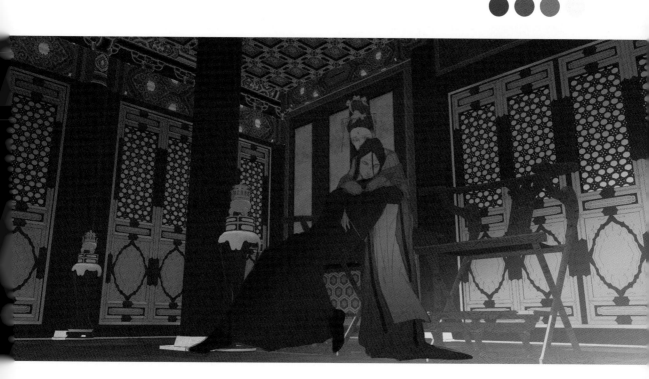

레이어를 자신이 보기 편하게 대강 정리한 후, 인물 레이어 위에 새 레이어를 추가해서 브러시로 묘사를 시작합니다. 이후에 레이어 속성을 통해 빛을 표현해 줄 예정이므로, 일단 빛을 신경 쓰지 않고 고유색만으로 칠해나갑니다. 옷 주름은 사람의 몸 선을 따라 표현해줍니다.

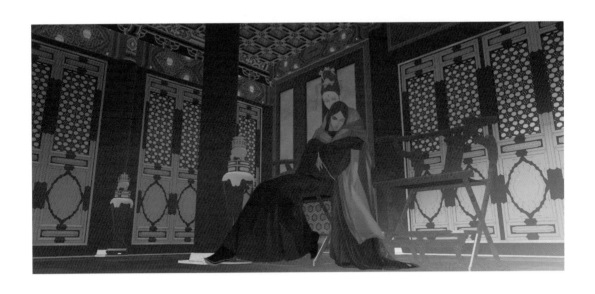

얼굴의 세부 묘사에 들어갑니다. 이 단계에서 스케치에서 어색했던 이목구비의 비율도 살짝 조정합니다. 바닥에 술잔이 굴러다니면 좋을 것 같다는 생각이 들어, 추가해 주었습니다.

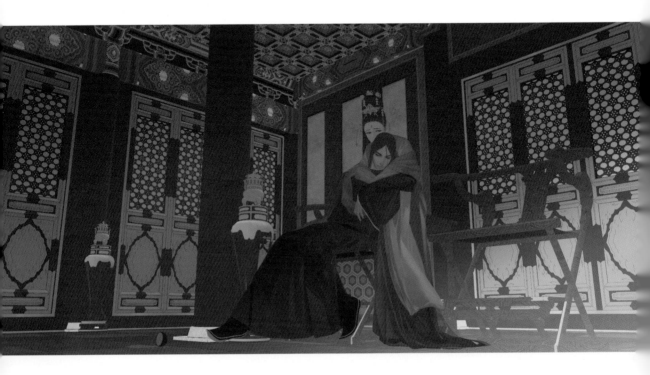

··· 수정 전

··· 수정 후

스케치에서 얼굴의 어색한 부분들을 약간씩 수정한 것을 확대하여 보여드립니다. 인물들의 뒤통수를 아래로 약간 내리고, 귀비의 경우 얼굴 중심선에서 약간 위아래로 뒤틀려 있던 눈을 가지런하게 수정했습니다.

사람마다 다르겠지만, 저는 스케치에서 채색으로 들어가면서 형태를 꽤 많이 수정하는 편입니다. 스케치 단계에서 한 번에 완벽한 형태를 뽑아내는 게 어려우신 분들께서는 이런 식으로 처음부터 수정을 염두에 두고 스케치를 하시는 편이 더 쉬울지도 모르니, 참고해주세요.

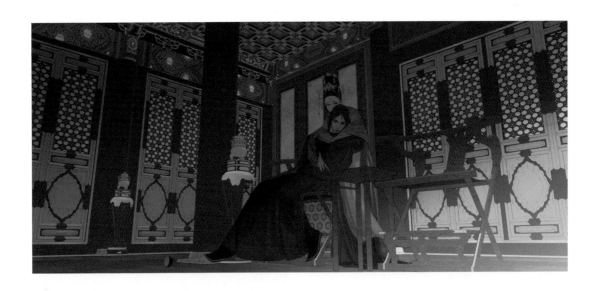

인물의 세부 묘사가 끝났습니다. 이제 인물이 가리고 있던 전경의 사물들을 앞으로 끌어낼 차례입니다. 인물 레이어에 퀵 마스크를 지정하고 투명도를 낮춘 후, 전경과 겹치는 부분을 지워나갑니다. 또 곱셈 레이어를 클리핑으로 추가해서 인물 위쪽에 어둠을 추가해줍니다.

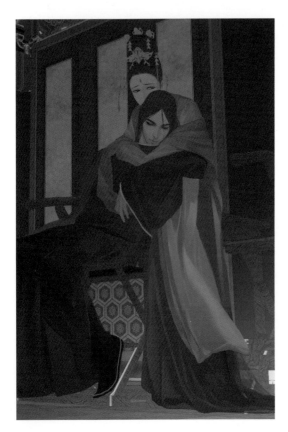
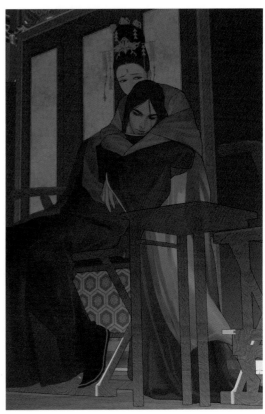

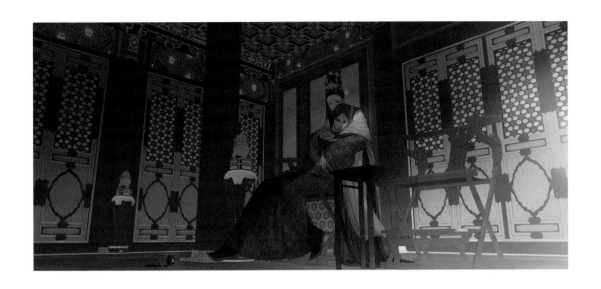

마스킹 작업이 끝난 모습입니다. 이제 사전에 설정해둔대로 빛 표현을 하고, 인물의 옷에 패턴 등을 추가할 차례입니다.

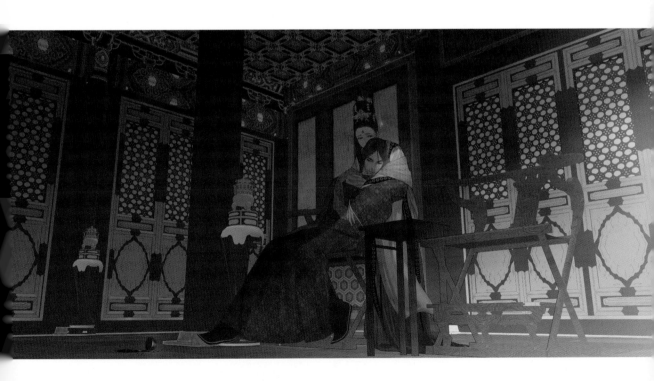

인물의 복식에도 마스킹을 활용하여 적절한 패턴을 넣습니다. 주광원이 귀비의 어깨를 강하게 비추는 지점에 있다고 생각하고, 건물의 그림자를 생각하면서 오버레이 레이어로 빛을 넣습니다.

오른쪽 아래에 들어오는 빛을 더 강하게 표현하기 위해 하드라이트 레이어로 노란색을 더합니다. 바닥에 떨어진 술잔을 강조하기 위해 하드라이트 레이어로 노을을 반사하는 빛을 약하게 넣어줍니다. 빛이 비추지 않는 화면 위쪽은 곱하기 레이어를 추가해서 어둡게 해줍니다. 다만 귀비의 비녀는 금속제라 빛을 강하게 반사하므로, 그 부분은 밝게 강조해 줍니다.

화면이 지나치게 와이드해서 인물에 대한 집중도가 좀 떨어지는 느낌이 들었으므로, 필요없다고 생각되는 부분을 잘라내고 완성합니다.

구도 구성 부분에서도 말했지만, 구도에서 필요 없다고 생각되는 부분을 화면 밖으로 잘라내는 것도 때로 아주 중요합니다. 이것만으로 구도가 훨씬 나아지는 경우가 있습니다.

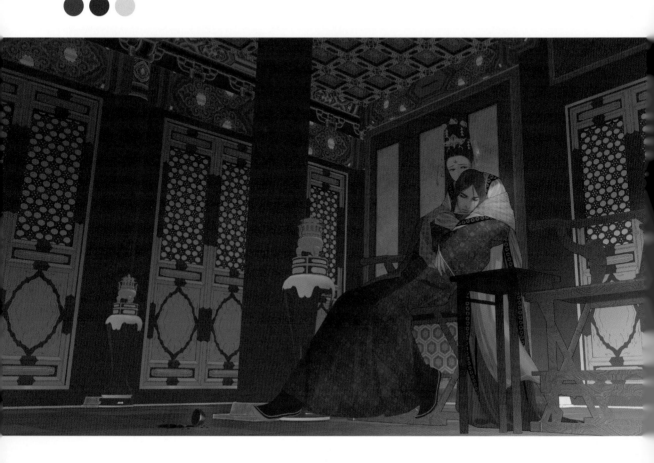

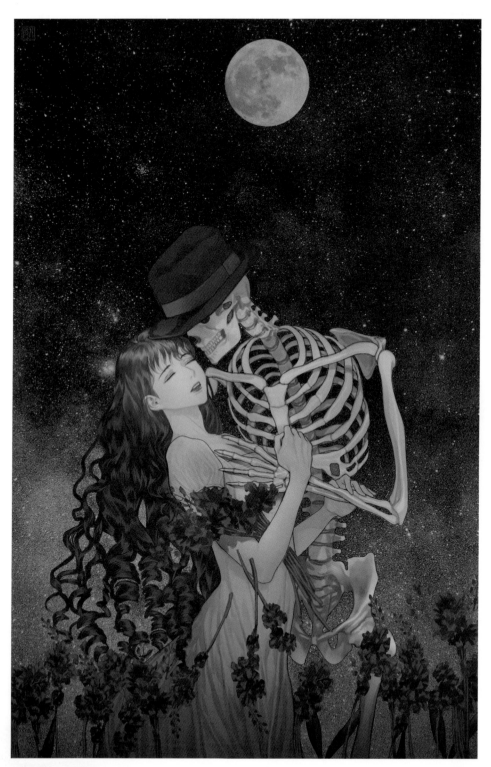

⋯ 죽음과 소녀(팔각, 2021)

다음으로는 제가 팬딩에서 강의할 때 그렸던 그림의 과정을 소개하겠습니다. 저는 현재(2021년 11월 기준) 강의할 때 한 달마다 주제를 정해서 수강생 분들과 함께 그림 한 장을 완성하는 것을 수업의 기본 목표로 잡고 있습니다.

이 그림을 그릴 때의 주제는 '할로윈'이었네요. 할로윈의 연인들을 주제로 한 그림을 그려보고 싶어서, 널리 알려진 모티브인 **죽음과 소녀**를 채택하였습니다. 보통 이 모티브는 죽음의 어둡고 파괴적인 느낌과, 생기 넘치고 아름다운 소녀의 대조적인 이미지를 보여주는 식으로 사용됩니다. 저 또한 비슷한 방법으로 이 모티브를 사용하게 되었습니다.

먼저 그림의 규격과 크기를 정하고, 러프스케치를 합니다. 드라마틱한 분위기를 살리기 위해 약간 세로로 긴 구도를 잡고, 두 연인의 머리 위에 달이 떠 있도록 했습니다. 죽음이 소녀를 유혹하는 듯한 느낌과 동시에 위협하는 느낌도 함께 들도록 포즈를 정합니다.

소녀의 손은 죽음을 편안하게 받아들이거나 혹은 약간의 저항을 하는 듯 죽음의 손을 붙들고 있는 모습으로 설정했습니다.

러프스케치의 투명도를 낮추고, 새 레이어를 추가해서 좀 더 세세한 스케치를 합니다. 이 단계에서 옷 주름의 방향이나 머리카락의 덩어리 등을 잡아줍니다.

죽음과 대비되는, 생기있는 이미지를 더하기 위해 꽃을 소품으로 사용하기로 했습니다. 가지고 있는 꽃 도감에서 꽃말 등을 찾아본 후 붉은색 스토크를 넣기로 결정하였습니다. 스토크의 꽃말은 '영원한 아름다움, 변하지 않는 사랑' 입니다.

밑그림의 투명도를 조절한 후 더 세세한 스케치를 시작합니다.

이 스케치 선을 이용해 채색을 하게 될 것입니다. 외곽선은 약간 굵게, 안쪽의 옷 주름 등 흐릿하게 해야 할 부분은 부드럽게 선을 써 줍니다.

최종 스케치가 모두 끝난 모습입니다. 해골의 목뼈 개수는 다 그리기에는 시간이 부족하고 그림이 지나치게 복잡해질 듯해 일부러 줄였습니다. 해부학적으로 정확한 그림을 그리는 것이 목표가 아니므로, 이런 부분은 유동적으로 대처하고 있습니다.

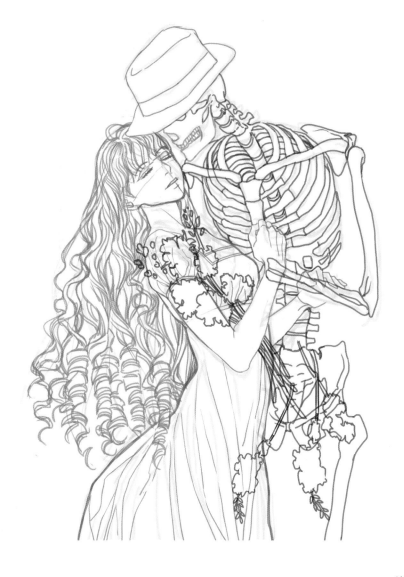

스케치 레이어 밑에 레이어를 하나 추가해서 인물을 배경과 분리해줍니다. 하늘의 달도 레이어를 따로 분리해서 밑색을 넣습니다.

그림에 밑색을 넣습니다. 배경은 언스플래시에서 찾은 밤하늘 사진을 이용했습니다. 이 단계에서는 빛을 과도하게 신경쓰지 않고, 흰빛이 떨어질 때의 상황을 가정해서 색을 칠한 다음 후에 보정할 생각입니다.

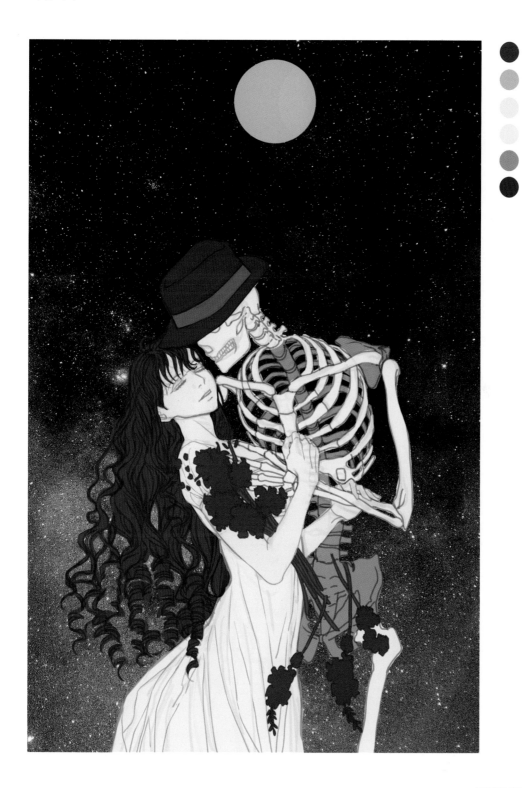

밑색 레이어 위에 클리핑 된 멀티플라이 레이어를 하나 추가한 다음, 약간 푸른 회색조로 암부를 묘사합니다. 암부는 대체로 푸른 회색조로 묘사해주면 공간감을 잘 살릴 수 있어 특별한 경우가 아니면 그렇게 하는 편입니다.

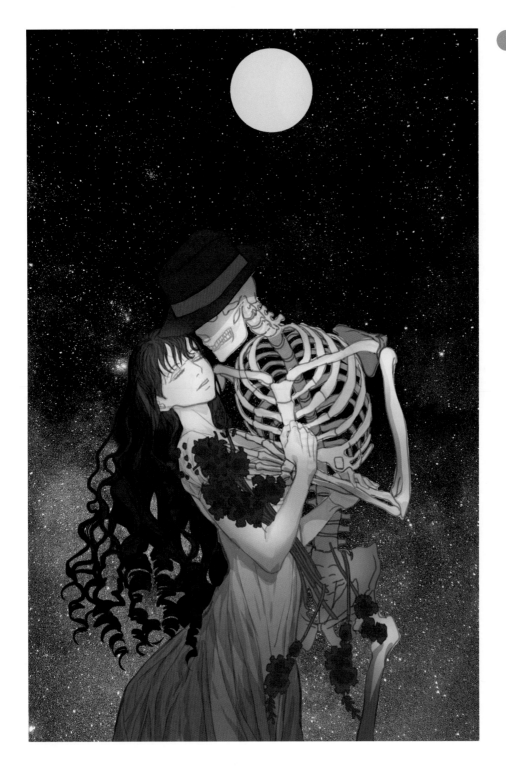

그라데이션 맵 레이어를 이용해 색감을 조정해줍니다. 여기까지 사용된 그라데이션 맵과 레이어들은 다음 페이지에 정리해 보겠습니다.

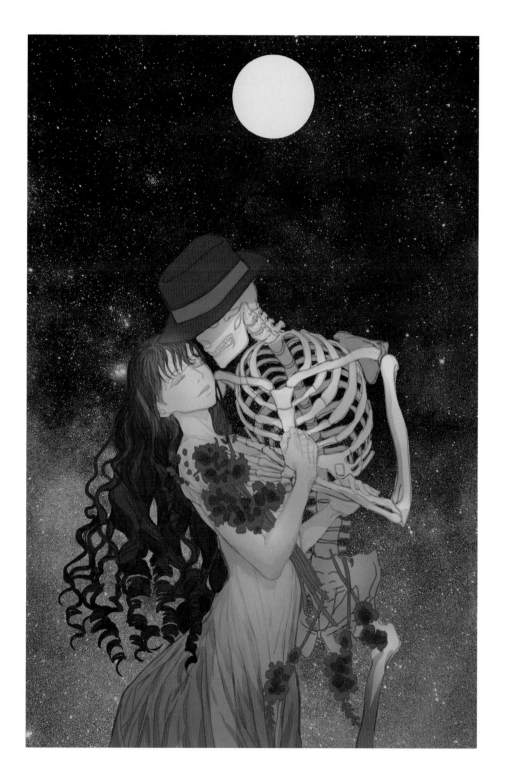

사용된 그라데이션 맵·레이어

전체 레이어의 모습입니다. 맨 위에 그라데이션 맵 레이어가 있고, 스토크 꽃의 러프 레이어도 있네요(뒤의 것은 스토크의 스케치가 끝났으므로 삭제할 것입니다).

아래로 스토크 꽃과 인물, 배경, 러프스케치 레이어가 차례로 있는 모습입니다. 레이어 정리를 할 때는 모든 레이어에 그라데이션 맵 레이어를 클리핑하는 식으로 정리를 할 것입니다.

배경과 러프, 인물 레이어 폴더를 열어보면 이렇게 정리되어 있습니다. 러프스케치의 경우 아래로 갈수록 더 거친 러프스케치입니다.

스토크 꽃의 폴더는 이런 구성입니다. 각 뭉치마다 레이어가 분리되어 있습니다.

사용된 그라데이션 맵의 종류는 위부터 2가지입니다. 모두 25퍼센트 투명도로 노멀 레이어 속성입니다.

색감이 잡혔으므로 이전 과정에서 말한대로 레이어를 정리하고, 인물 레이어 위에 레이어를 하나 추가해서 세부 묘사를 시작합니다.

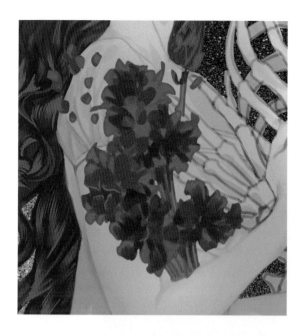

머리카락은 먼저 펜 브러시로 날카롭게 묘사를 시작하고, 그 뒤에 부드러운 워터컬러 브러시로 밝은 부분과 어두운 부분의 경계를 흐릿하게 해줍니다.

1차 묘사가 끝난 모습입니다. 아래쪽 레이어들이 좀 더 잘 보이도록 꽃 레이어를 꺼 놓았습니다.

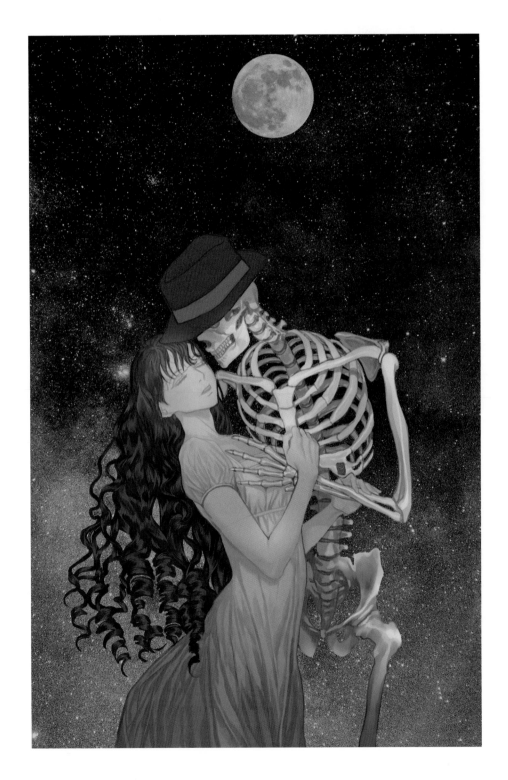

검은색 펜 브러시로 외곽선을 땁니다. 형태가 좀 더 또렷해졌습니다.

꽃 레이어를 켠 모습입니다. 꽃에 가려진 형태 부분을 자연스럽게 추측 가능하도록 꽃 뭉치의 위치를 조정합니다. 인물의 얼굴과 손 부분에 오버레이 레이어로 빛을 추가해줍니다.

오브젝트들로 인해 생기는 그림자를 묘사해줍니다. 그림자 묘사는 자칫 별것 아닌 것처럼 생각될 수 있지만, 잘 이용하면 아주 손쉽게 그림에 공간감을 줄 수 있는 방법입니다.

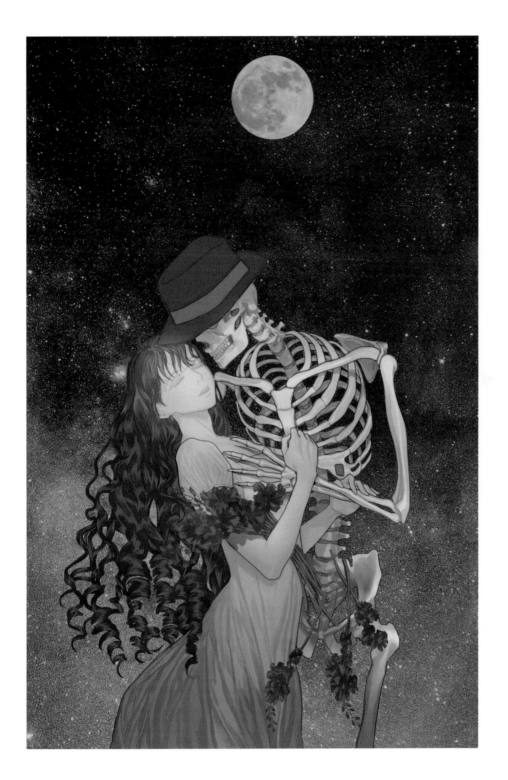

소녀의 얼굴을 묘사해줍니다. 입이 벌어진 모습을 그릴 때는 입 내부와 치아가 어느 정도 보이는 각도인지 세심하게 신경 쓰면서 그립니다.

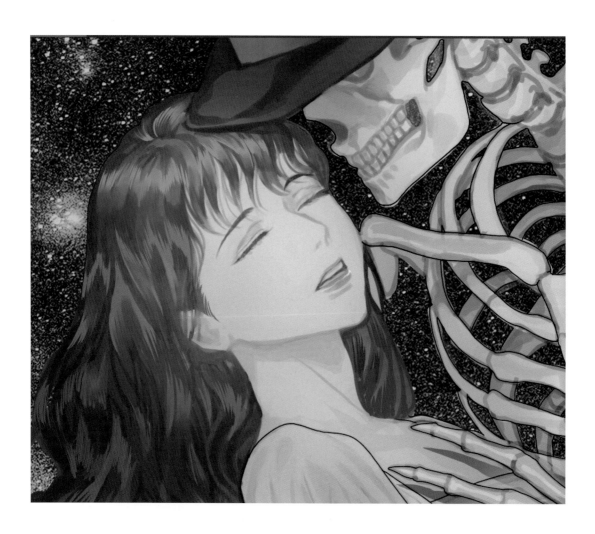

⋯→ 입을 그리면서 참고한 사진들

Photo by Alexander Krivitskiy on Unsplash

아래쪽이 허전한 것 같아서 꽃을 추가했습니다. 꽃은 소녀가 들고 있는 것을 복사해서 붙여넣기 한 다음 좀 더 자연스럽도록 넓은 수채 브러시로 몇 번 뭉개주었습니다.

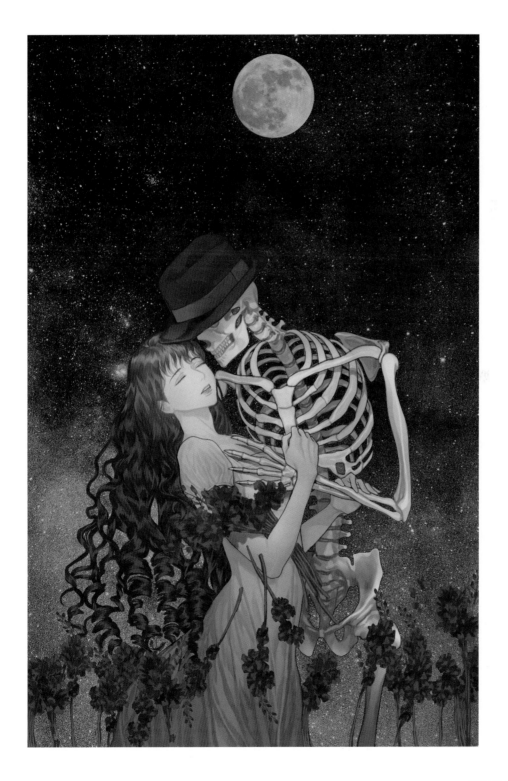

아래쪽 꽃들에 이파리를 약간 추가하고, 화면 아래쪽에 멀티플라이 레이어를 추가해 약간 어둡게 만들어서 완성합니다.

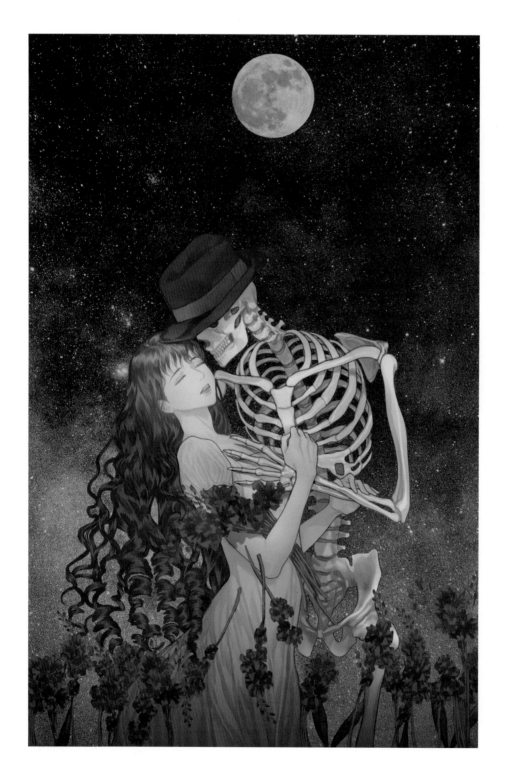

화면 아래쪽을 어둡게 해 줌으로써 시선을 상대적으로 콘스라스트가 강한 소녀와 해골의 얼굴 쪽으로 잡아끄는 효과를 줄 수 있습니다. 그림 전체가 정리되지 않은 것 같은 기분이 들 때는 이런 식으로 그림에 전체적으로 암부를 추가해서 시선을 한 곳으로 유도해주면 좋은 경우가 더러 있으니, 기억해 주면 좋습니다.

지금까지 서사가 있는 그림을 그리는 방법에 대해 알아보았습니다. 단어 몇 개에서 시작하여 마인드 맵을 만들어가면서 주제를 탐구해보아도 좋고, 전통적인 주제를 자신만의 방식으로 해석해 보는 것도 좋은 시도가 될 수 있습니다. 앞에서도 이야기했지만 자신이 좋아하는 것, 관심 있는 것, 잘 그리는 것을 평소 잘 파악하고 있는 것이 중요합니다.

다음 장에서는 좀 더 본격적으로 웹소설 표지 일러스트를 그리는 과정을 보여드리도록 하겠습니다.

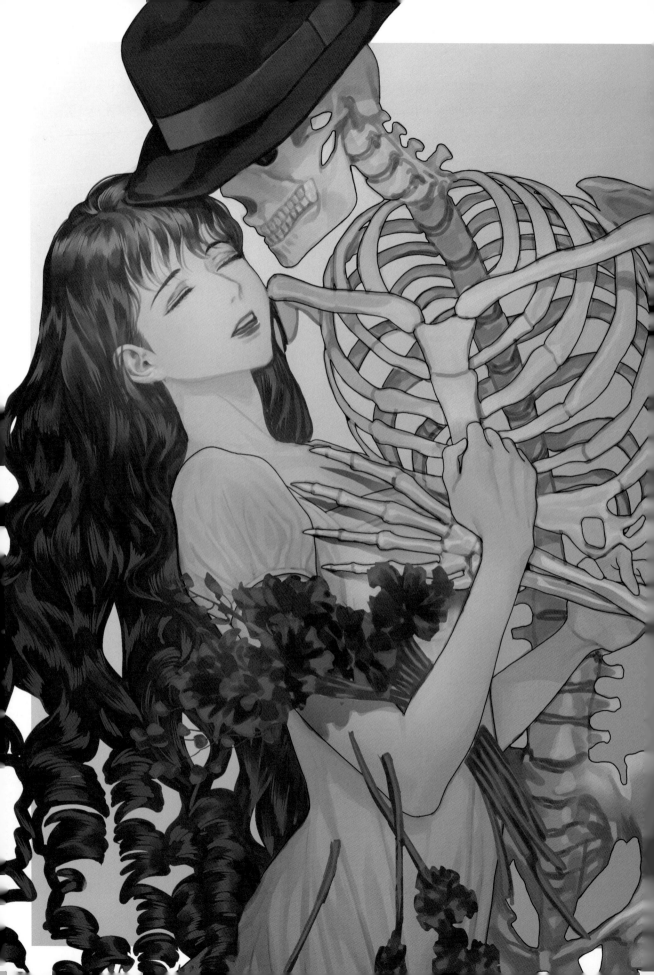

일러스트 튜토리얼

캐릭터와 표지 그리는법

일러스트 튜토리얼

캐릭터와 표지 그리는 법

이제 실제로 서사가 느껴지는 캐릭터 일러스트를 그려보도록 하겠습니다. 배경 없이 캐릭터만 그려도 완성도 있어 보이는 일러스트를 그리려면 어떻게 하면 좋을까요? 그 중 한 가지는 캐릭터의 설정을 잘 잡는 것입니다. 캐릭터의 설정이 탄탄하면 설득력 있는 디자인을 뽑아내는 데 도움이 됩니다. 그리고자 하는 캐릭터의 성격은 어떨지, 직업은 무엇일지, 좋아하는 것이나 싫어하는 것은 무엇일지 간단하게 생각해봅니다.

01 <어떤 왕국의 서기관> 튜토리얼

제가 이번에 그리려고 하는 캐릭터는 '어떤 왕국의 서기관' 입니다. 제법 높은 신분이지만 출생보다는 자신의 능력으로 성취를 이룬 인물로, 그러니만큼 일단 겉보기에는 자신에 대한 자부심이 대단할 것입니다. 그러면서도 내면에는 숨겨진 열등감이 자리할 수도 있겠지요. 하지만 그런 티를 잘 내지 않는 사람일 것입니다.

이런 성격이 잘 드러나도록, 오만하게 보는 이를 내려다보는 구도로 설정하였습니다. 서기관이라는 직업은 과장되게 커다란 깃펜과 책 소품으로 나타낼 것입니다.

간단하게 깃펜과 책을 든 포즈를 뼈대로 잡아 본 모습입니다.

목과 척추, 골반의 전체적인 균형에 주의하면서 포즈를 잡아 봅니다.

다음으로 전체적인 인체와 소품의 윤곽을 잡습니다.

대체로 인체나 다른 사물을 그릴 때는, 바깥 윤곽을 결정하고 내부 선을 채워 나가는 것이 전체 실루엣을 더 쉽게 잡는 데 도움이 됩니다.

역시 전체의 균형을 생각하면서 그려 나갑니다.

머리카락과 옷 등의 디자인을 생각하면서 세부 스케치를 해나갑니다.

나름대로 지위가 높은 인물의 옷이므로, 의상에서 노출이 있는 부분은 적게 하고 권위와 학식이 느껴지는 디자인으로 생각해 보았습니다.

깃펜은 실루엣을 부드럽게 처리할 예정이므로 일단 깃펜 뒤로 보이는 의상의 세부 스케치를 해서 마무리합니다.

밝은 곳은 선을 가늘게, 어두운 곳은 굵게 처리하여 선화에서도 간단한 명암의 표현을 해 주면 나중에 채색을 할 때 많은 도움이 됩니다.

선화 밑에 레이어를 하나 추가하고 인물의 밑색을 칠합니다.

인물 뒤에 도형 그리기 툴로 타원형 디자인 요소를 추가하여, 그림 전체에 통일감을 부여합니다. 이런 방법으로 캐릭터만 있는 그림에 완성도를 줄 수 있습니다.

배경의 둥근 형태는 창문 또는 벽 장식처럼 표현하여 그림에 깊이감을 더할 예정입니다.

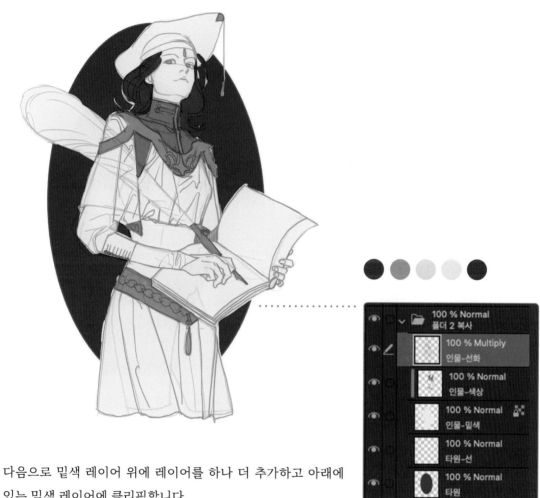

다음으로 밑색 레이어 위에 레이어를 하나 더 추가하고 아래에
있는 밑색 레이어에 클리핑합니다.

이것이 기본적인 색상 레이어가 되는 것입니다. 색상 레이어에 인물의 기본적인 색상을 정해서 칠합
니다. 그러면 총 레이어의 상태는 오른쪽과 같이 됩니다.

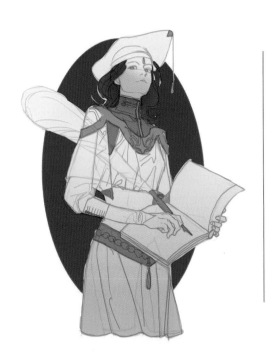

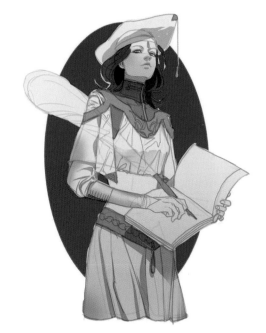

그런 뒤 색상 레이어 위에 다시 곱셈(멀티플라이) 레이어를 하나 더 추가해서 밑색 레이어에 클리핑합니다. 그 상태로 얼굴과 몸통의 기본적인 어둠을 에어브러시로 부드럽게 깔아줍니다. 얼굴은 주홍빛, 의상은 회색빛으로 어둠을 추가했습니다. 위에서 빛이 들어오고 있으므로 얼굴과 몸통 모두 아래쪽이 약간 더 어두울 것입니다.

이전과 같이 곱셈 레이어를 하나 더 추가한 뒤 밑색 레이어에 클리핑합니다. 이 레이어에서 좀 더 자세하게 브러시로 세부 어둠을 묘사합니다. 전체적으로 회색을 사용했습니다.

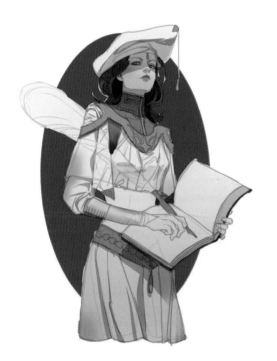

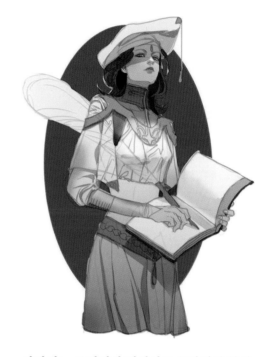

다시 곱셈 레이어를 추가해서 밑색 레이어에 클리핑하고, 모자로 인해 생기는 그림자를 추가해줍니다. 캐릭터 입술의 홍조와 들고 있는 책 커버의 붉은색도 이때 넣었습니다.

이번에는 오버레이 레이어를 추가해서 밑색 레이어에 클리핑하고, 가슴 부분에 밝게 들어오는 빛을 에어브러시로 추가합니다. 빛 색은 연노랑으로 했습니다.

이후 전체를 잡아주는 어둠이 부족한 것 같아 멀티플라이 레이어를 하나 더 추가해서 클리핑한 뒤 몸통 아래쪽 치마 부분을 에어브러시로 좀 더 어둡게 표현했습니다.

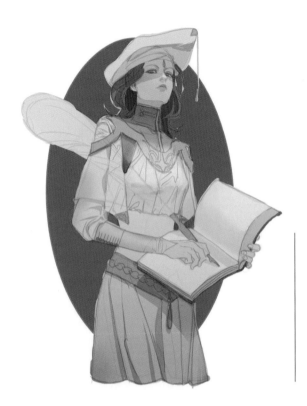

전체 색조를 잡아주기 위해 그라데이션 맵
레이어를 추가합니다.

([Layer ···▸ new correction layer ···▸ gradient map])

약간 난색조로 조정해 봅니다.

사용한 그라데이션 맵의 색조와 레이
어 합성 모드, 불투명도는 위와 같습니
다. 위쪽 것은 불투명도 28%의 노멀 레
이어, 아래쪽 것은 44%의 노멀 레이어
입니다.

그러면 레이어의 상태는 왼쪽과 같이 됩니다. 여기서 레이어를 한 번 정리하고 나서 세부 묘사에 들어가도록 하겠습니다.

나중에 수정이 용이하도록 파일을 새로 저장하고 레이어 정리를 시작합니다.

제가 레이어를 정리하는 법은 다음과 같습니다. 먼저 밑색 레이어에 클리핑 된 모든 레이어를 밑색 레이어에 합칩니다. 선화 레이어도 밑색 레이어에 클리핑 해서 합쳐 줍니다.

그라데이션 맵 레이어는 두 개 모두 복사해서 남은 레이어들에 클리핑 해 줍니다.

왼쪽 상태에서 그라데이션 맵 레이어도 모두 클리핑된 레이어에 합쳐 줍니다. 그러면 오른쪽과 같은 상태가 되며, 레이어 정리가 끝납니다. 다만 이번에는 배경의 타원 오브젝트는 색이 진한 편이 좋을 듯해 타원-밑색 레이어에 클리핑 된 그라데이션 맵(푸른색 원 안에 있는 것)레이어는 삭제해 봤습니다.

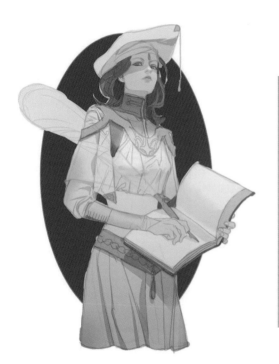

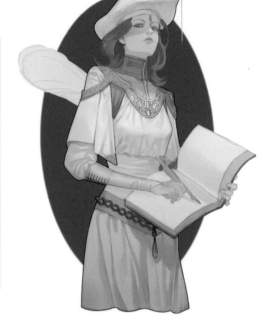

레이어 정리가 모두 끝나 밑색 작업이 완료된 모습입니다.

이제 여기서 세부 묘사에 들어갑니다.

모자와 가슴께 부분, 팔과 치마 부분부터 묘사에 들어갑니다.

옷과 종이 부분의 질감이 느껴지도록 부드럽게 묘사해 나갑니다.

머리카락의 외곽도 깔끔하게 다듬어줍니다.

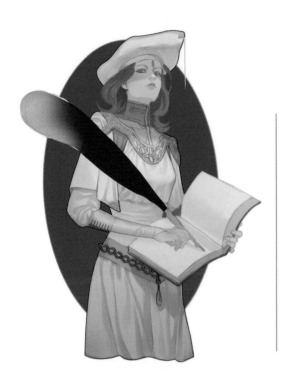

머리카락은 부드러운 질감이 느껴지도록 브러시 방향을 생각하며 그리고, 허리띠 부분의 금속 재질은 대비를 강하게 해서 반짝이는 느낌이 살도록 묘사합니다. 이때쯤 깃펜의 형태와 색도 잡아줍니다.

저는 그림을 그리면서 외곽선을 추가해나가는 편인데, 머리카락이나 깃펜의 경우 선 없이 부드럽게 외곽을 처리하고자 하므로 외곽선 레이어 위에 따로 레이어를 만들어서 그렸습니다.

레이어 상태를 캡처해본 이미지입니다. 제일 밑에 배경 레이어가 두 개, 그 위에 인물 레이어가 하나, 인물 레이어 위에 외곽선 레이어가 하나, 그리고 맨 위에 깃펜과 머리카락 레이어가 얹혀있는 모습을 볼 수 있습니다.

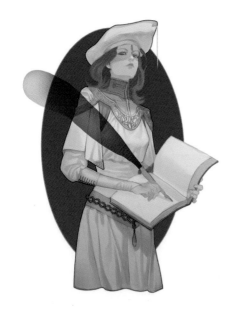

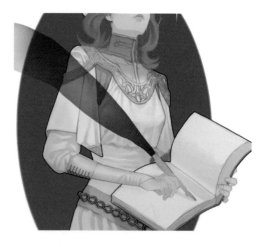

깃펜의 반투명한 재질을 살리기 위해 밑색 레이어에서 캐릭터 밖으로 튀어나와 있는 깃펜 부분만 지워줍니다.

깃펜의 반투명한 재질감 뒤로 캐릭터의 모습이 비쳐 보이는 것을 확인할 수 있습니다. 이제 가슴께의 금속 장식을 묘사해 나갈 것입니다.

역시 금속의 질감이 느껴지도록 대비를 강하게 하면서 문양을 묘사해 나갑니다.

주요 부분의 묘사가 많이 진행되었으므로 얼굴 묘사도 시작합니다. 해부학 지식과 캐릭터의 설정, 분위기를 잘 조합하여 매력적인 인상을 만들도록 노력해봅니다.

1차 묘사가 거의 끝난 모습입니다.

그림을 이루고 있는 각 재질감의 차이가 잘 드러났는지 주의해서 점검해 봅니다. 캐릭터(인물)가 주가 되는 그림이므로 재질감의 차이가 그림에서 눈을 즐겁게 하는 요소로 크게 작용할 것이기 때문입니다.

인물의 1차 묘사가 끝났으므로 배경도 좀 더 다듬어 봅니다.

인물의 위치를 생각하면서 기본 G펜 툴로 금색 나뭇잎 패턴을 그려줍니다.

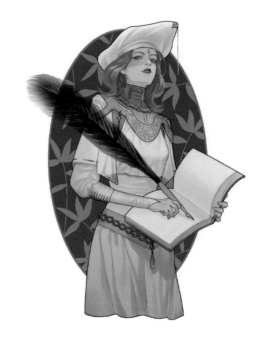

현재까지의 레이어 상태는 위와 같습니다. 좀 더 편리한 구분을 위해 인물과 배경 레이어를 그룹으로 나누어 보았습니다.

인물 레이어는 밑색과 묘사가 합쳐진 레이어를 포함해서 4개, 배경 레이어는 밑색 레이어와 나뭇잎 레이어, 외곽선 레이어까지 3개 정도가 되는군요.

배경 레이어 위에 인물 레이어를 얹은 모습입니다. 배경과 인물이 형태와 색 면에서 잘 어울리는지 확인합니다.

이후 깃펜의 투명감을 살려주면서 약간씩 묘사해 나갑니다. 브러시로 털을 몇 가닥씩 그린 뒤 투명 에어브러시 또는 부드러운 지우개로 외곽 부분을 살살 지워나가면 투명한 느낌을 살려 가면서 그릴 수 있습니다.

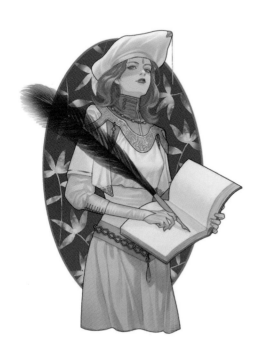

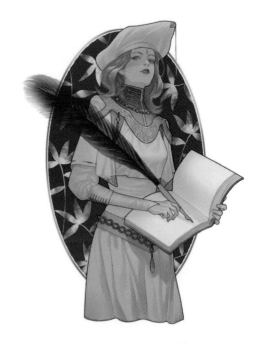

배경의 식물 레이어 위에 레이어를 하나 새로 만들어서 클리핑하고, 금속 질감을 내 줍니다. 여기서는 예전에 구매한 프리즘 브러시를 사용해서 묘사했지만, 금속의 반짝임을 나타낼 수 있을 만한 브러시라면 무엇도 상관없겠습니다.

이쯤에서 색 보정을 다시 한 번 해 줍니다. 배경과 인물의 명도 차이가 거의 없는 듯해 배경을 좀 더 어둡게 해 주었습니다. 인물의 경우 얼굴 쪽의 명도 대비가 지나치게 심한 듯해 명도 대비를 약간 약하게 해 주었고, 전체적으로는 멀티플라이 레이어로 연둣빛을 추가해서 전체 색감에 통일감을 주었습니다.

좀 더 세세한 묘사를 해 줍니다. 펜대 부분은 펜 툴로 대비를 강하게 묘사해서 반짝이는 금속 질감을 내 주고, 깃털 부분은 끝이 뾰족한 브러시와 에어브러시 지우개를 사용해서 털 가닥이 모여 있는 섬유질의 투명감을 살리면서 묘사해 나갑니다.

깃털의 묘사가 끝난 모습입니다. 금속 질감은 윤곽이 뚜렷한 브러시로 강한 하이라이트를 묘사해주면 도움이 됩니다. 깃털은 투명하게 뒷부분이 비치는 모습을 잘 살려줍니다.

허리띠 부분에 마음에 드는 브러시로 문양을 넣은 다음, 투명도를 낮춰서 연하게 만듭니다. 깃펜도 묘사하면서 전체적으로 투명도가 짙어졌기 때문에 투명도를 90%로 낮춰줍니다.

모든 과정이 끝난 모습입니다.

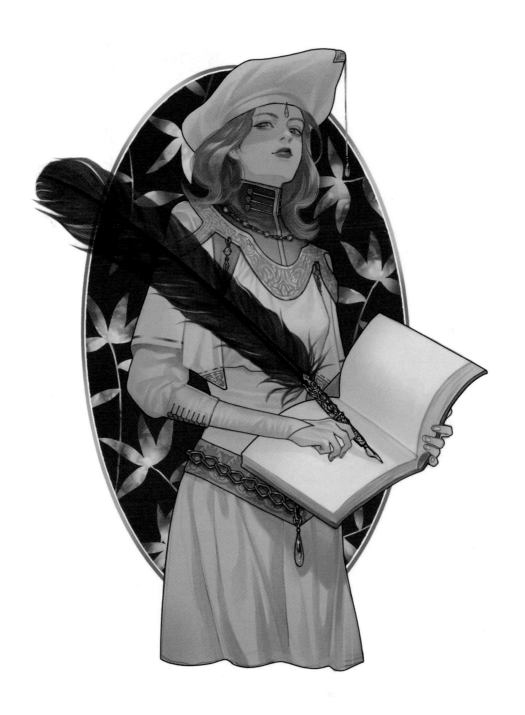

인물 부분의 명도가 전체적으로 너무 낮아진 것 같기 때문에 마지막으로 레벨 보정을 해 줍니다.

[layer ⋯ new correction layer ⋯ level correction]으로 새 보정 레이어를 만들어서 명도를 약간 밝게 수정하고, 밝게 할 필요 없는 부분(얼굴, 몸통 아랫부분 등)은 퀵 마스크에서 지워줍니다.

모든 과정이 끝난 모습입니다.

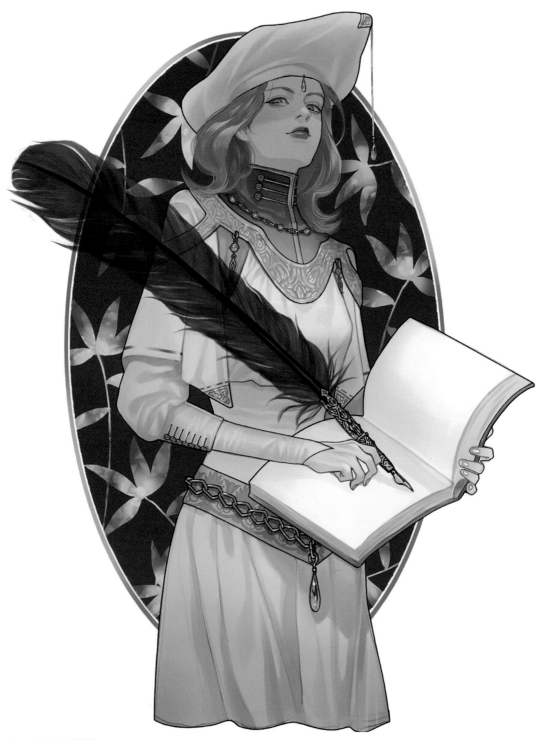

02 <빛과 어둠의 로맨스> 튜토리얼

이번에는 표지 규격으로 완성된 일러스트 한 장을 그려보도록 하겠습니다. 먼저 다른 그림들과 같이 컨셉을 잡는 것부터 시작합니다.

이번 그림은 이 작법서의 표지가 될 그림입니다. 어떤 컨셉으로 할 지 고민하다가, 그림에서 가장 기본이 되는 요소인 빛과 어둠을 사람의 모습으로 표현해 보기로 했습니다. 또한 웹소설 일러스트가 책의 테마인 만큼, 로맨스판타지 웹소설의 표지 풍으로 그려본다는 아이디어도 냈습니다. 사람으로 표현된 빛과 어둠의 대비가 강렬한 그림이 될 것 같네요. 메모장에 대강의 컨셉과 키워드를 적어 놓습니다.

작법서 표지-컨셉

❶ 빛과 어둠의 조화/ 대비/ 균형
❶ 로맨스판타지 표지 풍 양식미

- 키워드: 고상함, 신비함, 균형, 조화, 하늘, 우주, 흑백 등

컨셉이 다 정해졌으니 러프스케치를 시작합니다. 포즈는 두 인물이 비슷한 균형감을 이루되, 자연스럽게 어우러지는 듯 한 느낌을 의도하였습니다. 전체적으로 '어둠'이 '빛'을 감싸고 있는 모습이 되겠지만, 채색에서 '빛' 쪽에 강렬한 밝은 빛이 들어갈 것이므로 두 인물의 균형이 한 쪽에 쏠리지 않게 될 것이라는 계획입니다.

인물의 척추와 골반을 중심으로 포즈를 잡고 팔다리를 추가해나갑니다. 손의 제스처는 얼굴만큼이나 중요하므로 러프스케치 단계에서도 대강의 포즈는 알아볼 수 있도록 손가락을 약간만 생략해서 그립니다.

의상을 디자인하기 시작합니다. 전체적으로 신성하고 고상한 느낌이 들면서 로맨스판타지 작품의 분위기가 나도록 디자인하였습니다. 여성 쪽의 의상은 판타지 작품의 무녀나 신녀의 옷, 남성 쪽은 제복으로 베이스를 잡고 디테일을 추가해 나갑니다.

의상을 구체화하고 선 정리 작업을 시작합니다. 사람마다 다르지만 저는 선화 레이어 하나에서 선을 지워가면서 정리하는 편입니다.

중심선만 그어 놓았던 얼굴도 대체적인 윤곽과 포즈를 잡아 줍니다.

옷 주름은 몸의 선과 천 덩어리의 겹치는 부분을 생각하면서 그립니다.

헤어스타일을 제외한 대강의 선 정리 작업
이 끝났습니다.

제목이 들어갈 공간을 확정해주고 배경과
소품의 설정을 메모합니다. 이런 메모들은
저의 생각을 정리하기 위한 것이기도 하고,
추후 러프스케치를 출판사와 공유할 때 출
판사 측의 이해를 돕기 위한 것이기도 합니
다.

인물의 헤어스타일을 확정하고 의상의 세세한 부분과 소품을 그립니다. 여성 캐릭터의 머리 뒤에 후광 모양의 장식을 추가하고, 두 인물이 함께 빛과 어둠이 뒤섞인 형태의 구체를 들고 있는 것으로 세부 스케치를 마무리 지었습니다.

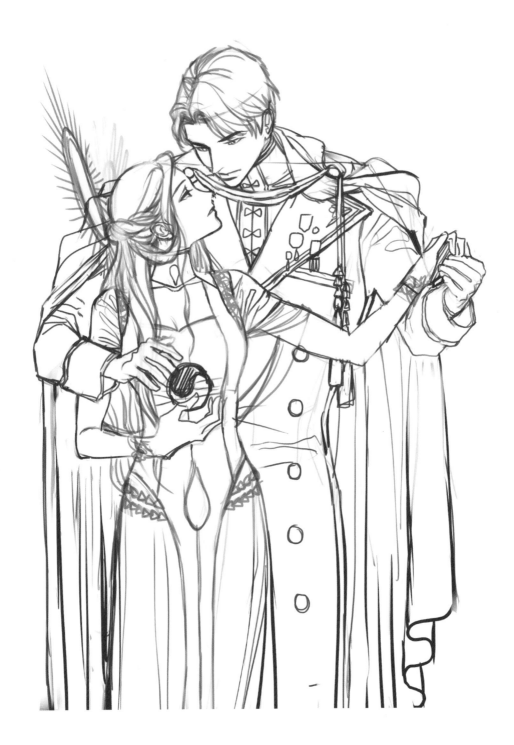

선화 레이어 밑에 레이어를 하나 추가하고 밑색을 칠하기 시작합니다.

이 작업은 캐릭터와 배경을 분리해 주기 위한 것으로써, 여기서는 회색을 이용했지만 어차피 이 위에 클리핑으로 채색이 더해질 것이므로 무슨 색을 이용해도 상관없습니다.

···→ 밑색을 깔 때는 이미지처럼 적당히 가는 브러쉬로 윤곽을 따 준 다음, 안쪽을 페인트통 등으로 채우면 좀 더 쉽습니다.

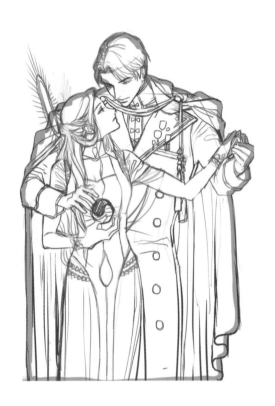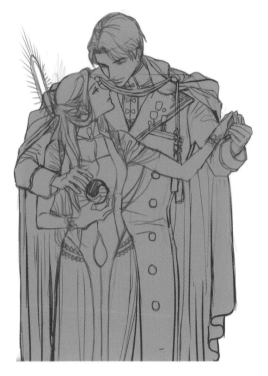

펜 브러시 등 실루엣이 깔끔한 브러시로 외곽선을 꼼꼼히 둘러 칠한 뒤, 페인트통 툴로 안쪽을 클릭해 밑색 작업을 완료합니다. 이제 캐릭터가 배경과 분리되었습니다.

이 밑색 작업을 마술봉 툴 등으로 간편하게 끝내는 방법도 있습니다만, 저는 스케치에 투명도가 있는 브러시를 사용하는 편이라 마술봉 툴로 캐릭터 부분만을 지정하기가 간단하지 않아 매번 이런 방법을 쓰고 있습니다. 밑색 이전에 펜 브러시 등으로 깔끔하게 선을 따시는 분들께서는 마술봉 툴 또는 페인트통 툴의 레퍼런스 기능을 사용하셔도 문제없습니다.

밑색(회색) 레이어 위에 레이어를 하나 더 추가하고 밑색 레이어에 클리핑 해 줍니다. 이 레이어가 우리의 색 지정 레이어가 될 것입니다.

색 지정 레이어에서 인물의 각 파트 부분의 색을 넣기 시작합니다. 먼저 여성 캐릭터의 피부부터 밝은 상아색으로 칠해나가기 시작합니다.

이 시점에서 배경도 함께 생각해줍니다. 앞에서 메모한 대로라면, 고딕 장미창 또는 스테인드글라스에서 빛이 들어오는 느낌이 나는 이미지나 사진을 준비해야 할 것 같습니다.

피부색을 모두 입혔습니다.

배경은 언스플래시 Unsplash(https://unsplash.com/)의 상업용 무료 사진을 사용하였습니다. 이 상태로
는 배경에 명시성이 너무 강하게 튀어 보이겠네요. 합성할 다른 사진을 같은 사이트에서 찾아옵니다.

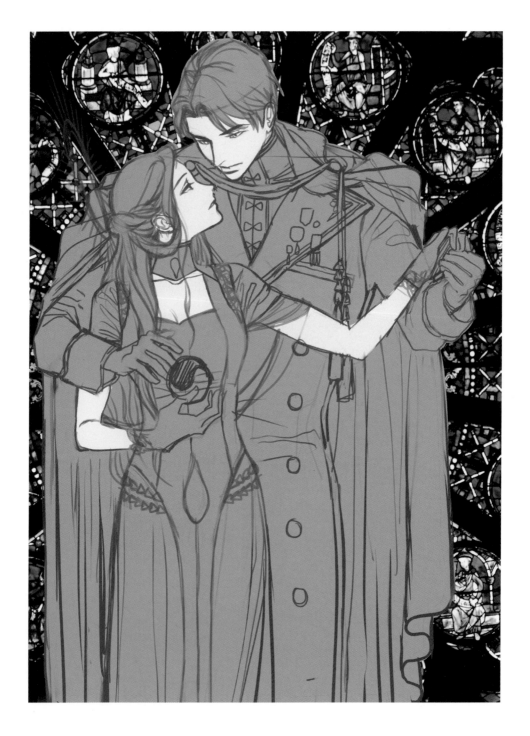

합성할 사진 2를 배경에 깔았습니다.

레이어 투명도와 모드를 조절하여 적절한 느낌
이 될 때까지 다양한 방법으로 합성해 봅니다.

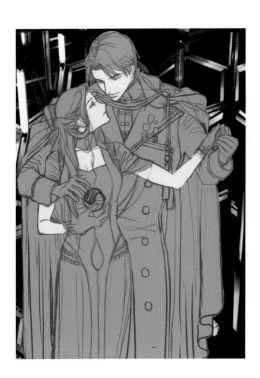

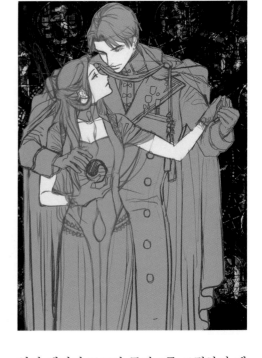

약간의 금속 프레임 느낌이 있으면 좋을 것 같아, 관련 사진을 같은 사이트에서 다운로드 했습니다.

역시 레이어 모드와 투명도를 조절하여 배경 느낌을 만들어냅니다. 여성 캐릭터가 뿜어내는 빛에 대비되도록 배경은 전체적으로 약간 어둡게 하면서, 남성 캐릭터의 톤과 지나치게 겹치지 않게 해야 할 것 같습니다. 일단 이것으로 러프스케치의 전체적인 조율은 끝났습니다.

현 시점에서의 레이어 구성은 위와 같습니다. 여기서 배경과 인물의 레이어를 각각 따로 생성해서 정리해 주어도 좋겠습니다.

'소용돌이' 레이어는 인물 두 명의 손에 모여 있는 동그란 구체 레이어입니다. 인물 앞에 나와 있는 오브젝트라 따로 레이어를 만들었습니다

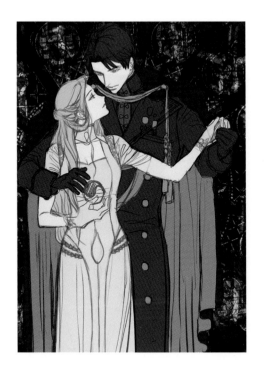

인물-색상 레이어에서 피부 외 나머지 부분의 색을 넣습니다.

인물-색상 레이어 위에 클리핑 레이어를 하나 더 추가한 뒤, 멀티플라이 속성으로 바꾸고 아래에서 위로 회색 그라데이션을 넣습니다. 이것이 인물 부분 전체의 어둠이 될 것입니다.

클리핑 레이어로 멀티플라이 레이어를 하나 더 추가하고 암부를 표시해줍니다. 브러시는 펜 브러시를 사용했으며, 밑에 칠한 색과 빛의 색을 고려해가면서 암부를 표현해줍니다.

오버레이 레이어를 클리핑 레이어로 하나 추가해, 소용돌이 구체 부분의 빛을 묘사해주었습니다.

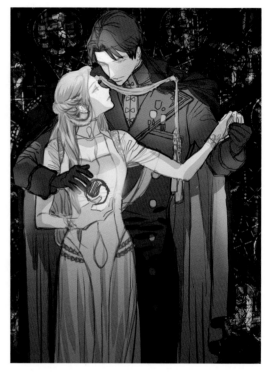

오버레이 레이어를 하나 더 추가하여 빛이 들어
오는 부분을 좀 더 강하게 표시해줍니다. 빛 표
현에는 에어브러시 툴을 사용하였습니다. 남성
캐릭터의 망토 부분에 푸른색 반사광도 이때 넣
었습니다.

오버레이 레이어를 하나 더 추가해 빛을 좀 더
강하게 하면서 남성 캐릭터의 가슴팍에 떨어지
는 빛도 같이 그려줍니다. 역시 에어브러시를 사
용했습니다.

이제 전체 색감을 조정할 시간입니다. 그라데이션 맵 기능
으로 다음과 같은 그라디언트를 노멀 레이어 속성으로 그
림 위에 옅게 깔아줍니다.

어두운 곳에는 푸른색, 중간 톤에는 노란색과 연두색, 밝은 톤에는 자줏빛이 들어가면서 그림이 전체
적으로 약간 어두워집니다.

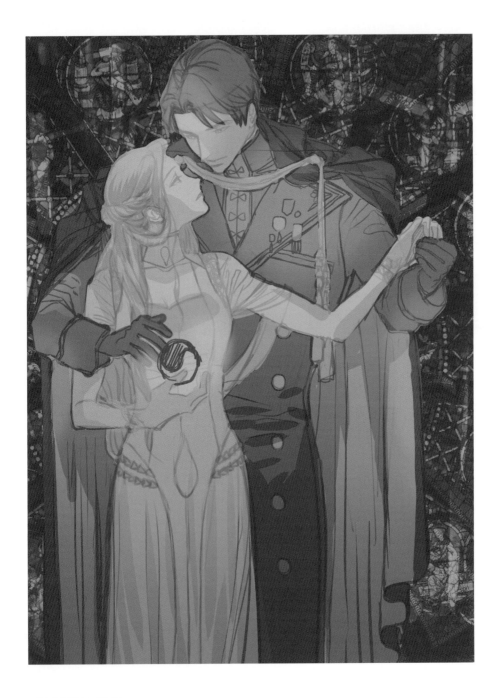

그림이 전체적으로 어두워졌으므로, 약간 밝은 그라디언트를 추가하여 그림 전체를 밝게 만들어줍니다.

아까와는 약간 반대되는 색상을 넣어서 색의 균형을 맞춰 보았습니다.

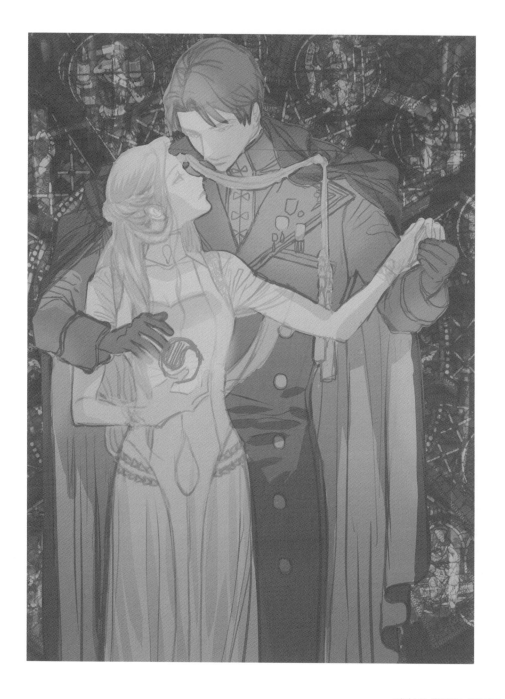

그림이 밝아지면서 전체적인 대비가 너무 약해졌기 때문에, 역시 그라디언트를 하나 더 추가하여 어둠과 빛의 콘트라스트를 맞춰줍니다.

여기까지 총 세 개의 그라데이션 맵이 쓰였습니다.

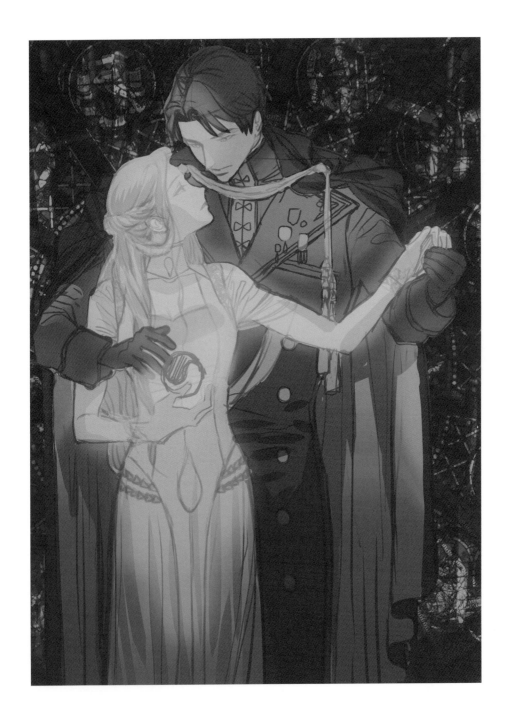

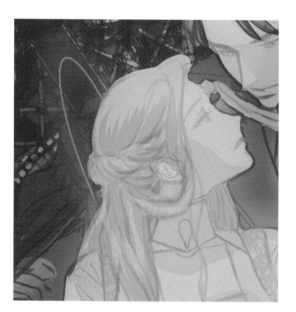

레이어 하나를 추가하여 여성 캐릭터의 머리 뒤에 후광 띠를 만들었습니다. 레이어를 하나 더 추가해서 후광 주위의 빛을 에어브러시로 묘사해줍니다.

후광의 태양광이 퍼지는 모양 장식을, 말풍선 툴의 플래시 기능을 이용해 추가합니다. 후광 장식은 현재 옆으로 틀어진 상태이므로 타원형으로 왜곡하여 추가해줍니다.

전체적인 색감 조율이 끝난 모습입니다. 이것을 앞선 러프스케치, 컨셉 메모와 함께 출판사에 보내서 피드백을 받았습니다.

피드백 결과 인쇄 시 잘리는 부분을 생각하여 그림에 인물이 좀 더 작게 들어가면서 인물 위와 양쪽에 여백이 더 들어가면 좋겠다는 의견과, 배경색과 캐릭터가 좀 더 구분되도록 해 달라는 의견을 받았습니다. 인물 레이어와 인물 레이어에 클리핑된 부분을 모두 선택하여 피드백을 반영한 수정을 하도록 하겠습니다.

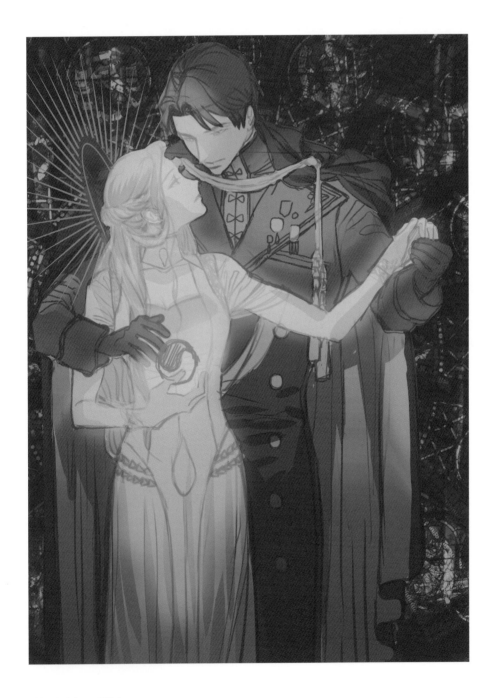

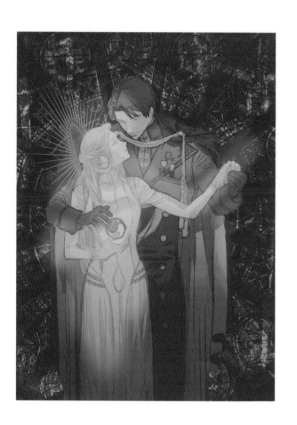

일단 인물의 크기만 줄여본 것입니다. 인물과 배경이 구분되어 보이도록 하는 효과는 어떻게 하면 자연스러울지 채색해 나가면서 조율할 예정입니다.

현재까지의 레이어 상태입니다. 태양광 관(후광)의 경우 폴더 전체에 퀵마스크 기능이 적용되어 있어, 필요 없는 부분이 지워져 있습니다. 파일을 새로 저장한 뒤 배경과 인물 레이어는 각각 하나로 합쳐서 정리합니다.

인물 레이어 위에 노멀 레이어를 하나 추가하고, 남성 캐릭터의 제복 부분부터 천천히 스케치를 덮으면서 묘사해 나가기 시작합니다.

단추 등의 제복 장식은 직접 그릴 수도 있지만, 인터넷에 올라와있는 좋은 자료가 많으므로 사용해 보는 것도 좋을 것 같습니다. 상업적 사용이 허가된 단추 브러시로 단추를 찍어준 뒤, 멀티플라이 레이어를 클리핑해서 전체 어둠 톤을 맞춰줍니다.

단추 브러시는 도파민 님의 것을 사용했습니다.

 ⋯▶ 단추 브러시

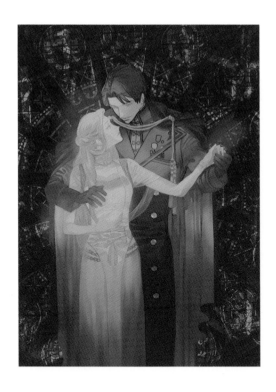

스케치를 덮어나가면서 묘사가 진행되고 있는 모습입니다. 색은 기본적으로 통합된 인물 레이어의 색을 스포이드로 뽑아서 사용하되, 중간중간 어울린다 싶은 색을 추가해주기도 하면서 진행합니다.

남성 제복과 여성 옷의 금장 장식을 그려줍니다. 표현법에서 금속을 그릴 때의 요령으로, 깔끔한 실루엣으로 대비가 강하게 금속 질감을 묘사해줍니다.

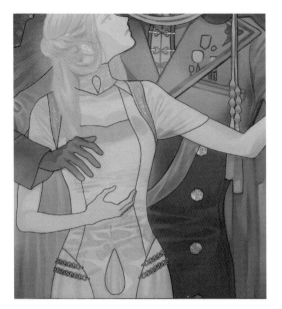

어느 정도 묘사가 되었다면 외곽선을 추가합니다. 저는 색을 칠해나가면서 외곽선을 같이 따 나가는 방법으로 그림을 그리고 있습니다.

조금 특이한 방식일지도 모르겠습니다만, 선화만으로 형태가 틀린 것을 잘 인지할 수 없는 분들에게는 시도해 봐도 좋은 방법이라고 생각합니다. 색과 명암이 같이 있으면 형태를 좀 더 편하게 볼 수 있게 되기 때문입니다.

인물의 머리 부분과 소품을 제외한 대강의 밑칠이 끝나고 외곽선이 정리된 모습입니다.

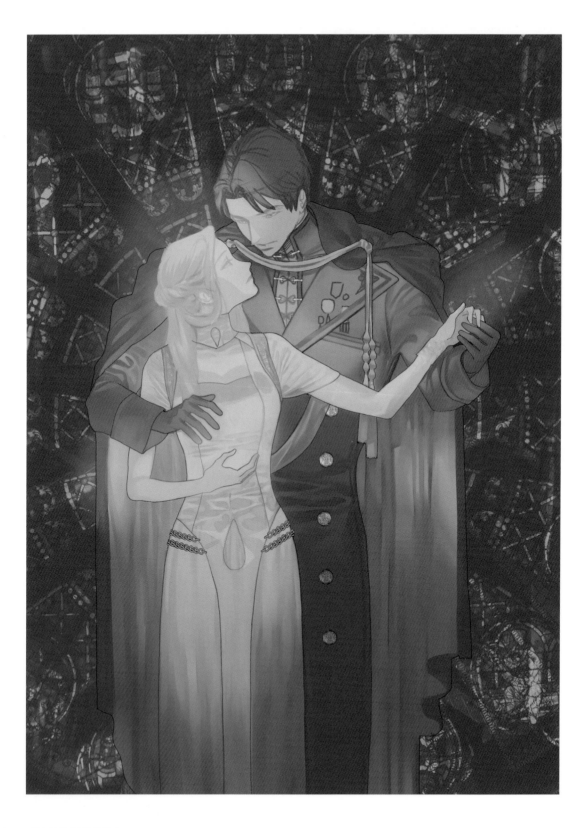

여성 인물의 머리카락 묘사에 들어가기 시작합니다. 끝이 뾰족한 브러시로 머릿결을 따라 묘사해줍니다. 소용돌이 구체 오브젝트도 좀 더 명확하게 묘사에 들어가기 시작합니다.

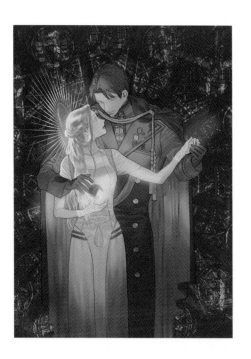

여성 캐릭터의 머리카락 묘사가 대강 끝난 모습입니다. 후광 장식도 금속성 질감이 느껴지도록 묘사해 주었습니다. 소용돌이 구체는 투명도를 조절하여 연기나 안개와 같은 느낌이 들도록 했습니다.

망사 모양의 소재를 이용해 여성 캐릭터 장갑의 베이스를 잡아줍니다.

망사 위에 흰색으로 레이스를 그려 넣습니다.

남성 캐릭터의 얼굴을 제외한 대부분의 묘사가 끝났습니다. 여성 캐릭터의 어깨와 치마 부분에 레이스 질감을 넣어 장식을 더해줍니다.

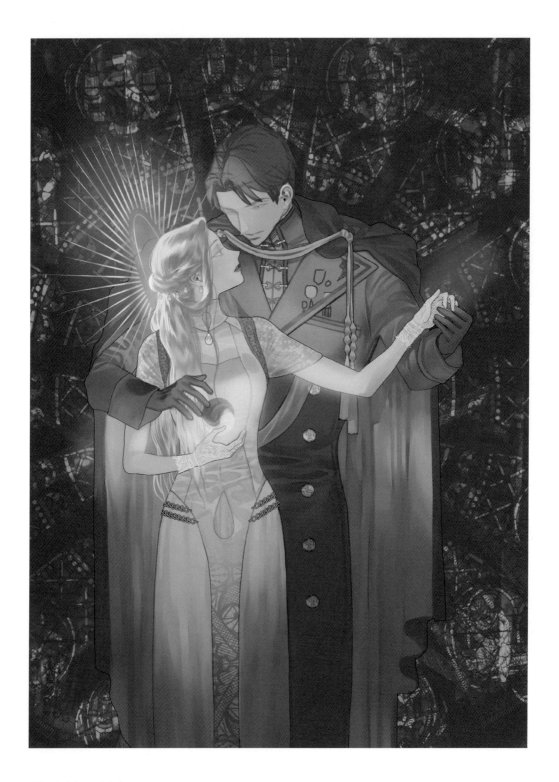

오버레이와 하드라이트 레이어 모드를 이용해 그림 전체에 무지갯빛 프리즘 효과를 추가해 줍니다.

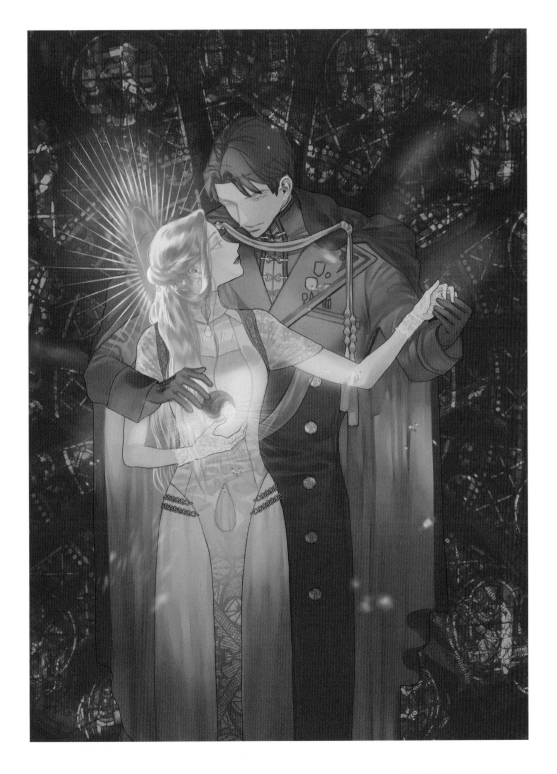

남성 캐릭터의 제복에 달려 있는 훈장들을 그려줍니다.

훈장들은 직접 그린 것도 있으며, 유료 3D 소재를 사용한 것도 있습니다.

훈장 레이어에 클리핑 레이어를 추가하고 오버레이나 멀티플라이 속성을 이용해 금속 질감을 묘사해줍니다.

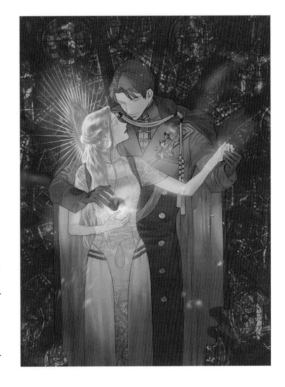

소용돌이 구체에 에어브러시 탭의 스프레이 브러시로 뿜어져 나오는 빛과 어둠의 안개를 묘사합니다.

구체 주위에는 무지갯빛 플래시 효과를 넣어서 구체를 강조해 줍니다.

남성 캐릭터의 얼굴 부분을 제외하고 모든 묘사가 끝났습니다. 이번 그림에서는 유독 남성 캐릭터의 얼굴을 마지막까지 묘사하지 않고 남겨두게 되었습니다만, 가능하면 그림 전체의 묘사 정도는 같은 주제부 안에서라면 비슷한 정도로 맞추는 편이 좋습니다.

머리 스타일까지 묘사해주기 위해 배경 레이어를 끄고 인물 레이어만 남긴 채로 남성 캐릭터 얼굴의 묘사를 시작합니다.

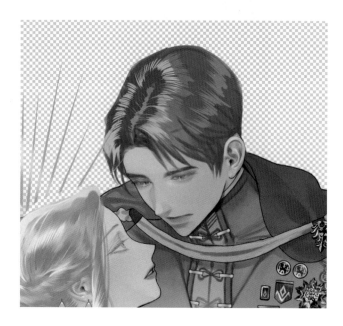

여성 캐릭터의 머리카락을 묘사할 때와 같은 요령으로 머리카락을 묘사해줍니다. 자잘한 색 변화에 주의합니다. 눈매가 약간 짙은 것 같아 조금 흐리게 만들어주었습니다.

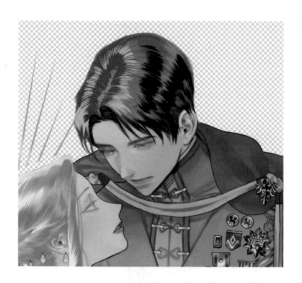

머리카락의 가장 검은 톤을 추가해줍니다.

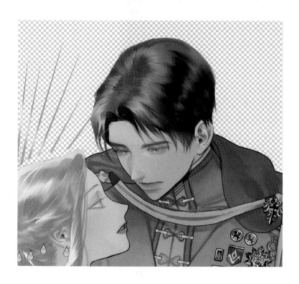

수채 브러시 등을 이용해서 머릿결을 부드럽게
풀어줍니다.

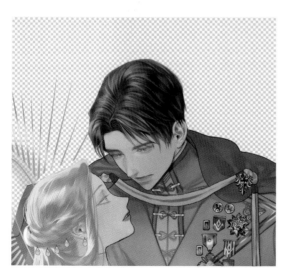

끝이 뾰족한 수채 브러시를 이용해 머리카락의
세부 묘사를 해줍니다. 위에서 칠한 색에서 크게
벗어나지 않게 칠하되, 형태에서 적절한 수준의
변화가 느껴지도록 합니다.

남성 캐릭터의 훈장과 매듭 장식 등을 추가해 주었습니다.

다시 한 번 그라데이션 맵으로 밝은 곳에 노란색과 주황색, 어두운 곳에 푸른색을 넣어줍니다.

배경에서는 금색 톤이 강한 배경소재를 흐릿하게 한 번 더 추가해서 후광의 금빛 효과를 더합니다. 그런 뒤 [Layer]메뉴의 [New Correction Layer]로 들어가 [Tone curve]기능으로 전체의 밝기와 콘트라스트를 좀 더 강하게 해서 대비를 맞춰줍니다.

남성 캐릭터의 몸 오른편에 희미하게 빛이 들어오도록 해서 배경과 구분해줍니다.

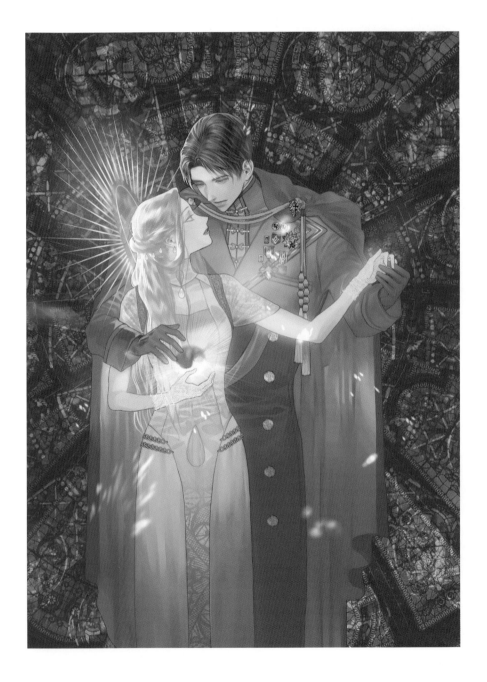

남성 캐릭터의 이목구비 중 어색한 부분을 약간 조정하여 완성합니다.

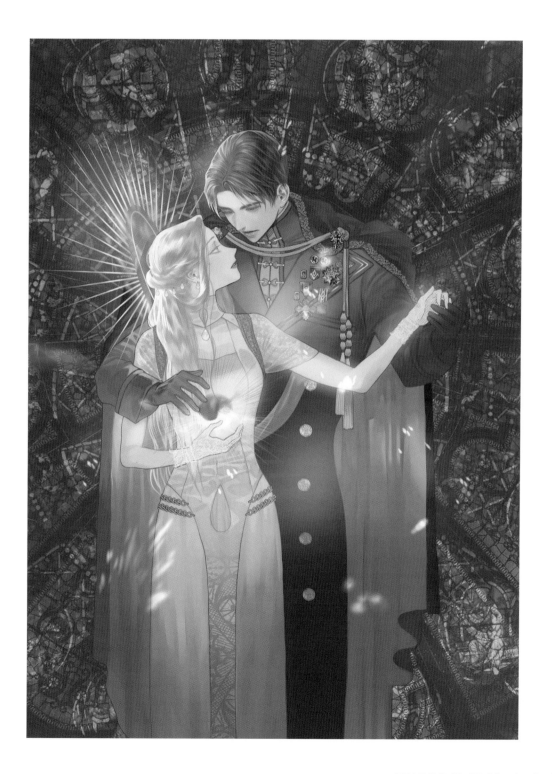

 ## 03 <그대를 위해 도금양꽃 두 송이가> 표지 튜토리얼

이번에는 실제 기획서를 기반으로 웹소설 표지 하나를 완성하는 과정을 보여드리려고 합니다. 기획서는 제 오랜 친구이자 웹소설 작가인 소렐 님께서 제공해 주셨습니다.

일러스트 작업 의뢰서

제목 : 그대를 위해 도금양꽃 두 송이가

작가명 : 소렐

전체적인 분위기 : 뜨거운 햇살이 쏟아지는, 시에스타 전후 시간대. 근세 스페인 풍 궁정의 중정 / 회랑. (그늘 아래 실외) 속은 복잡해도 겉은 느긋하게 부부의 오찬/ 간식 시간을 갖다가, 안달 난 남자가 먼저 선 넘는 순간.

배경 서사 : 여주의 남편이자 남주의 형이 죽고 형사취수 관계로 정략적 결혼을 하게 된 여/ 남주. 여주는 여주의 딸이고 남주에게는 조카인 아이의 아기일 적 세례복을 보여주는 참입니다. 남주와 여주는 어릴 적 만났고 남주는 오래도록 여주를 그리워하고 짝사랑했음. 옛날을 그리는 그리움과 애틋함, 쓸쓸함에 잠긴 여주를 보며 질투와 갈망, 연정 등의 복잡한 심정에 잠긴 남주가 여주에게 충동적으로 (마치 키스하기 위해) 몸을 들이밀고, 두 사람은 눈이 마주치는데……

배경 : 스페인 그라나다의 알함브라 궁전의 아라야네스 중정 (도금양꽃 정원)/ 사자의 중정 참조(기획서 하단에 링크 첨부) *백색/빛바랜 모래색의 건물 톤과 아치 장식 참조 부탁드립니다.

등장인물(들)구도 / 자세 : 아치의 투조 장식 or 오렌지나 석류나무 가지와 잎새가 그물 같은 그림자를 드리우는 중정 복도에서 휴식 중인 두 사람. 바닥에는 푹신한 쿠션과 작은 다과상(석류, 오렌지와 은색 술 주전자)(르네상스 스페인식 복장을 입고 있지만 이슬람 풍 문화권도 섞인 배경이라 좌식 생활). 남자 먼저 여자에게 몸을 기울여 가만히 키스하려는 찰나.

⋯⋯ 그 외 참조 이미지
 'Arabic still life'로 검색하면 나오는 아랍커피주전자, 대추야자, 석류가 담긴 화려한 금장플레이트⋯⋯
 (드라마 <스패니시 프린세스> 참조)

참고 이미지

❶ Photo by Isak Gundrosen on Unsplash
❷ Photo by Callum Parker on Unsplash
❸ Photo by Austin Gardner on Unsplash

알함브라 '사자의 정원' 포함 다양한 배경 사진 블로그(따로 전달)(개인 블로그
의 사진이므로, 첨부된 드라마와 영화 배우들 사진처럼 전체적 분위기 파악만
해주시길 부탁드립니다.)

캐릭터 설명 - 여주	
이름 (성별/나이)	주디스 (여성 / 25세)
피부색	상아빛 흰색, 살굿빛 홍조, 웜톤
외모 나이	턱과 코끝, 뺨이 동그란 귀염상이라 어려보이지만 아이가 있는 공작부인이라 차분하고 원숙한 태도가 배어남
머리 스타일	금갈색 곱슬머리(이미지 컬러: 보리밭). 얇은 컬. 이마 선을 따라 가는 곱슬머리 몇 올을 일부러 흘러내린 올백/ 양옆을 땋아서 반 묶음 or 볏짚머리를 한 후 길게 풀어내림. 길이는 허리까지. 머리타래에 작은 보석 장식(꽃잎, 진주) 엮어 넣기
눈썹 색	갈색, 두꺼운 일자, 속눈썹은 언더래쉬 강조
눈동자 색	하늘색(이미지 컬러: 쨍한 여름 하늘), 처진 눈매
표정	오래 알던 사이지만 부부가 된지는 얼마 안 된/감정을 다 드러내기는 머뭇거려지는 상대방의 대시를 받는 상태. 연상 / 공작부인의 짬이있어 크게 당황하지는 않지만 완전히 숨길 수는 없는 놀람과 설렘에 미소를 지워내는 중. 잔잔한 긴장과 떨림
얼굴에 보이는 성격	유순함. 침착함. 다정함. 과도한 긴장이나 설렘 등의 감정을 숨기는 미소가 익숙함
체형	160cm 50kg. 허리, 발목손목은 가늘지만 턱과 코끝을 비롯한 얼굴형과 목덜미, 팔뚝의 곡선이 둥글다. 살이 보기좋게 오른 중세 미인상. 오동통한 입술
복장	[묘사 텍스트] * 표지에서 묘사되는 상황이 아닌 작중 묘사 일부 발췌입니다. "함께 서 있어도 햇빛은 전부 그녀에게 달려가 모인다. 미색 드레스, 부드러운 팔목과 목덜미, 보리알 색 곱슬머리, 둥근 이마, 살며시 벌어진 입술. 상반신을 한 겹 휘감는 베일에까지. 어둠도 녹아날 상아빛 광채가 흐르는 그의 부인. 세상에 모든 안온한 빛으로 빚어낸 것 같은 여자의 적막한 낯을 한참 들여다보고 있으면. 마침내 그녀도 그를 돌아본다. 온순한 하늘색 눈으로 그를 바라보며 속삭인다. 공허하게. (중략) 베일에는 언제나 하얀 꽃들을 수놓았다. 다섯 꽃잎 가운데에 별빛처럼 술을 뻗치는 꽃들이 공작을 대신해서 공작부인의 뺨을 쓸어준다. 공기 중으로는 살아 있는 진짜 꽃향기마저 맡을 수 있다."
소품	❶ 베일과 도금양꽃 화관 화관 검색 키워드: Myrtle tiara 베일은 관 뒤로 넘긴 스타일(관의 운두가 높았으면 합니다) ❷ 아기의 배냇옷/ 세례복
포즈	대리석 바닥에 다소곳하게 꿇어앉아서 입맞춤을 받는다. 무릎 맡에 올린 아기의 배내옷을 치맛자락과 함께 꼭 움켜쥐는 양손 등으로 은근한 긴장이 드러난다.
기타	#여주 키워드 다정녀, 상냥녀, 정숙녀, 철벽녀, 현명녀, 상처녀, 과부녀 / 재혼녀

캐릭터 설명 - 남주	
이름 (성별/나이)	아퀼라스 (남성 / 20세)
피부색	흰색(여주보다는 좀 더 그을린 느낌), 석류 빛 붉은 입술
외모 나이	완연한 성인. 음영이 뚜렷하게 지는 조각 같은 이목구비와 매서운 눈빛에서 느껴지는 성숙함 그러나 선이 예쁜 입술, 티 없이 맑은 피부를 보면 아직 소년미도 남은 느낌
머리 스타일	부드러운 컬이 들어간 흑발. 곱슬거리는 정도+뒤통수를 바짝 깎고 앞머리를 내리는 투블럭 (이마 중반-눈썹 위 사이 3분의 2지점 정도 부탁드립니다)
눈썹 색	머리색과 같은 검은 눈썹. 산이 뚜렷하고 강인한 모양
눈동자 색	청보라 색. (이미지 컬러: 황혼녘 하늘) 끝이 치켜 올라간 고양이 눈매. ⋯ 컬러팔레트로
표정	미소 없음. 느긋한 분위기에 어울리지 않는, 상대를 향한 맹렬한 욕망과 집중 하지만 바로 밑까지 들이대고서도 여주의 허락을 기다리듯 목마르고 애타는 느낌도 공존. 조금 벌어진 입술
얼굴에 보이는 성격	별 생각 없이 상대를 봐도 쏘아보는 것 같음. 매섭고 단호한 인상. 오만함 원하는 것을 반드시 얻어내는 집요함(약간 미숙함의 증표일지도?)
체형	185cm 87kg. 어릴 때부터 수도사로 살다 기사로 전향. 수도원에서 자급자족하느라 육체노동을 해서 기본적으로 탄탄한 체형에 혹독한 훈련 더해서 벌크 업. 마른근육보다는 더 굵은 느낌. (수영선수 체격)
복장	[묘사 텍스트] "어두운 회랑을 등지고 모로 선 훤칠한 전신이 유리 위에 비쳤다. 밤의 색상으로 꾸며진 귀공자가 거기 있다. 향유 발린 머리칼, 벨벳 더블릿과 한쪽 어깨 위로 걸친 모피 망토, 전부 검다. 진주를 옷단에 별자리처럼 수놓고. 달빛 오팔로 옷깃을 여미고. 예리한 턱 끝을 살짝 치켜들고서, 황혼녘 하늘의 청보라빛 눈동자로 앞을 쏘아보는. 아름다운 청년 공작의 상이 그를 마주 본다. 실로 만족스러운 모습. 초라한 과거를 지우는 찬연한 자태. 운명으로부터 승리한 초상." * 일러레 님께서 선택하셨으면 하는 부분입니다. ❶ 상기 텍스트처럼 검은 튜더 / 바로크 풍 복식 ❷ 여주와 비슷한 톤의 토브(thawb:아랍식 남성복식) 그림 전체 분위기와 어울리는 걸 선택해주세요. 자료는 양쪽 다 첨부합니다. * 어느 쪽이든 몸매가 드러나는 붙는 핏으로. ❸ 튜더, 바로크 풍 복식 * 검은색과 붉은색, 여주와는 대조되는 짙은 톤. 내의의 흰 칼라 강조. 모피는 생략 (너무 무거워 보일것 같아서) ❹ 아랍식 토브
소품	반지
포즈	여주에게 몸을 기울여 키스하려는 찰나. 자세의 기울기나 손을 여주를 향해 뻗는다든가, 남주 쪽이 더 여주에게 확연히 갈구하고 있음을 표현해주시면 좋겠습니다.
기타	#남주 키워드 연하남, 동정오만남, 직진남, 집착남, 계략남, 도도남, 순정남, 예쁜또라이남

기획서를 살펴보면, '**전체적으로 로맨틱하지만 어느 정도의 긴장감이 느껴지는 분위기에 오후의 햇살이 강렬하게 나뭇잎 사이로 내리쬐는 빛 설정을 원한다**'는 것을 알 수 있습니다.

등장인물부터 복색과 배경 설정은 근대 유럽 또는 아랍 풍이군요.

등장인물들의 복색과 배경은 캐릭터를 묘사하는데 있어 가장 중요한 부분이므로 여러 번 읽어서 꼭 세세하게 확인을 해 둡니다.

인물들의 얼굴과 체형의 경우도 작가님이 어떤 분위기를 원하시는지 확실하게 체크해 둡니다. 이번 일에서는 없지만, 점이나 흉터가 있는 캐릭터의 경우 러프스케치 때부터 표시해 두는 것이 좋습니다. 채색에 들어가서 추가하려고 하면 잊어버리기 십상이기 때문입니다.

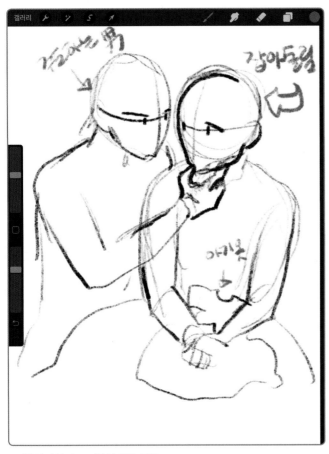

일에 따라 다르지만, 이번 일의 경우 작가님께서 간단하게 그려주신 포즈 러프가 있습니다.

⋯▶ 글 작가님이 그려주신 포즈 러프

위 그림을 기준으로 삼아 기획서를 계속 확인하면서 러프스케치를 해 보겠습니다.

이번에는 클립스튜디오의 3D 인형을 사용하여 포즈를 먼저 잡아 보았습니다.

클립스튜디오의 3D 인형은 잘 사용하면 맨 처음 인체 비례를 잡는 시간을 크게 단축할 수 있어 가끔 사용하는 편입니다. 마테리얼 란에서 원하는 3D 모델링을 캔버스로 끌어오면 사용할 수 있습니다.

캔버스로 가져오면 모델 전체를 움직이거나 자유롭게 회전시킬 수 있으며, 그 외에 인체처럼 파츠를 나뉘어둔 모델의 경우, 부위마다 따로 x축, y축, z축으로 움직일 수 있습니다. 꽤나 직관적으로 되어 있어서 몇 번 해보시면 금방 요령을 터득하실 것입니다.

→ 사용된 3d 모델은 클립스튜디오를 설치하면 기본으로 주는 3d 인형의 체형을 각각 조정해서 사용한 것입니다.
(3d 인형을 캔버스로 가져온 후, Tool property 창에서 3d 모델의 키와 체형을 조정할 수 있습니다.)

배경 건물은 가지고 있는 아랍풍 궁정의 스케치업을 이용해 잡아주고 언스플래시의 무료 사진을 창문 부분에 배치해줍니다. 러프스케치 단계이므로 배경은 대강 어떤 느낌인지 알아볼 수 있는 정도면 됩니다.

3D 인형의 뒤로 배경이 보이도록 투명도를 조절해봅니다. 서로 겹쳐지는 부분에서 애매하게 형태가 가려지지는 않는지 확인합니다.

확인한 배경과 3D 인형을 기반으로 러프스케치를 해 둡니다. 러프스케치가 끝나면 스케치 레이어 밑에 회색으로 캐릭터 밑색 레이어를 깔아 배경과 캐릭터를 분리합니다.

모든 레이어를 켠 모습입니다.

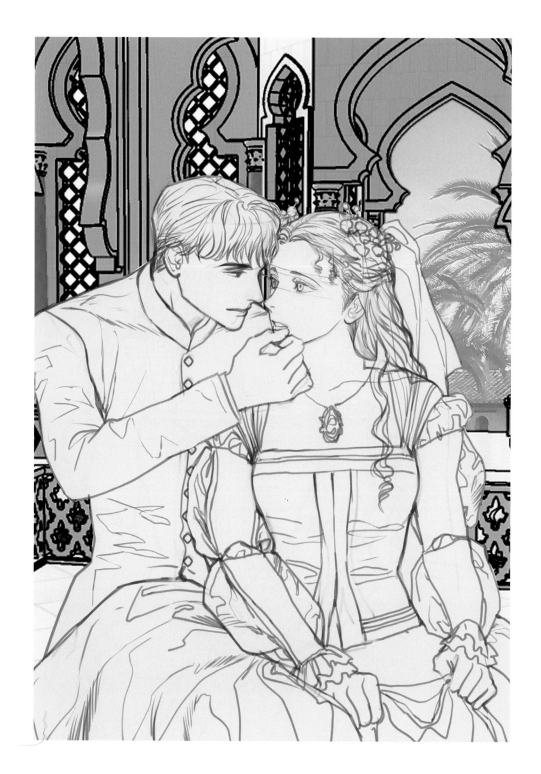

그림에 공간감을 더해주기 위해 약간의 소품을 추가했습니다. 왼쪽과 오른쪽에 각각 나뭇잎 브러시로 나무덤불을 넣고, 오른쪽 상단에는 역시 3D로 된 향로를 추가했습니다.

이 상태로 출판사 측에 이미지를 보내서 러프스케치에 대한 작가님의 피드백을 받습니다.

파일을 보낼 때는 글 작가님께서 확인하시기 쉽도록, 인물 레이어만 남긴 이미지와 모든 레이어를 켠 이미지를 같이 보냅니다.

아래는 글작가님께서 보내주신 피드백입니다. 이번에는 직접 받았지만 보통은 출판사에서 한 번 정리를 해서 전달해주십니다.

☆ **<그대를 위해 도금양꽃 두 송이가> 표지 피드백 드립니다.**　　　　　　　20XX-0X-0X (화) 05:24

▲ **보낸 사람**　　소렐
　받는 사람　　팔각

1. 배경

완벽한 구도! 격자무늬 창살과 문틀로 빛살의 구현이 잘 되었으면 합니다.
과거 <벨벳 일기> 브로마이드 일러스트를 하셨을 적 배경을 채색 참고 자료로 첨부해 드리려는데요,
해당 작업에서 형태가 추상적이거나 살짝 윤곽이 흐려져도 빛의 인상을 무엇보다도 운선적으로 전달하는 회화적인 터치가 정말 좋았었는데, 이번 일러의 건축물과 식물 묘사에도 그러한 느낌이 살면 어떨까 합니다.

물론 도금양꽃의 배경은 고온건조, 직사광선 기후가 강렬한 스페인 / 남유럽풍 기후에 상아-오렌지 빛의 건물들이므로 그 특징을 염두에 두셨으면 합니다(생각해보면 <벨벳 일기> 때도 비슷한 남유럽 이탈리아군요).

2. 남주의 두상과 인상

귀와 그 아래 턱선이 좀 더 눈에 가깝게, 폭을 줄여주실 수 있으실까요? 지금은 살짝 다부진 느낌이 과한 듯합니다. 턱선과 눈매에서 쪼끔만 더 샤프한 느낌이면 좋겠어요. 어쨌든 미소년이었던 미청년 과이기에... 뒤통수 두상도 좀 더 동그랬으면 합니다. 대신 눈 크기는 여주만큼 늘려도 좋겠어요. 러프 상으로는 어두운 눈색처럼 칠해주셨는데, 청보라 색이 그렇게 어둡지는 않을 느낌(여주보다는 명도가 낮겠지만)일 것 염두해주세요!

여주는 정말 완벽합니다ㅠㅠ 부드러우면서도 살짝 처연한 느낌이 아주 좋네요. 선화나 채색 작업을 하실 때 여주는 남주와 대비되게 동글부들한 인상일수록 좋다는 점 유념하시며 계속 진행해주시면 좋을 것 같습니다.

3. 남주의 여주 턱을 잡은 포즈

팔꿈치를 들어올리면서 상완 쪽이 짧아보이는 게 맞는 것 같긴 한데... 남주 팔이 비율이 짧달지 뻣뻣한 느낌이 좀 있어요. 어떻게 개선해주실 수 있으실지... 조심스레 요청해봅니다ㅠㅠ 손도 좀 더 검지가 앞으로 나오고 나머지는 자연스럽게 말린 손으로(보내드렸던 <로미오와 줄리엣> 키스신 레퍼런스처럼) 부탁드리겠습니다.

4. 여주가 잡고 있는 배내옷

팔이 늘어진 느낌과 손의 긴장감이 아주 자연스럽고 마음에 드는데, 좀 더 배내옷을 본인에게 가까이 몸에 붙이고 있으면 좋겠어요. 보는 사람 눈에도 아기 옷의 형태가 잘 보이고, 여주도 옷을 '보호하려고' 꼭 쥐고 있다는 느낌이 들도록. 하지만 막 품에 안거나 할 필요는 없고, 아기 옷을 좀 더 당겨 안는 구도로 살짝만 손봐주실 수 있으실까, 요청해 봅니다.

5. 여주의 목걸이

소매 느낌 정말 좋아요! 미색 드레스에 흰 슈미즈 대비(이 시대 복식에서 옷 밖으로 드러나는 흰 린넨이나 레이스 칼라는 청결감을 연출하는 동시에 부의 과시였다고 하네요) 기대하겠습니다.
네크라인 아래까지 내려오는 길고 알이 잔 진주목걸이 한 줄 추가할 수 있을까요?

이렇게 크게 다섯 가지 부분에서 피드백이 들어왔네요! 그럼 피드백에 기반하여 러프스케치를 수정해 보겠습니다.

남주인공의 팔과 얼굴을 좀 더 글 작가님이 원하시는 인상에 맞도록 조정합니다. 여주인공의 팔도 약간 위로 올려 배내옷이 확실히 보이도록 해 주고, 추가될 목걸이 위치도 표시해줍니다. 목걸이는 진주 브러시로 나중에 다듬을 예정이므로, 위치 정도만 표기한다고 메일을 보낼 때 작가님께 알려드릴 것입니다.

남주인공의 팔이 약간 다부진 느낌이 사라진 듯해 수정해주고, 여주인공의 팬던트 달린 목걸이는 좀 더 위로 붙는 형태가 나을 것 같아 이것도 고쳐줍니다. 이 상태에서 아까처럼 러프스케치 이미지를 메일로 보내 컨펌을 받습니다.

컨펌을 받았습니다. 이대로 진행해도 좋다는 메일이 왔기에, 1차 채색을 시작합니다.

후에 명암을 추가하면서 색감을 조정할 생각이므로, 이번 그림에서도 흰색 빛이 위에서 쏟아진다고 생각하고 기본 컬러를 입히겠습니다. 인물 밑색 레이어 위에 새 레이어를 하나 추가하고 클리핑하여 기본 컬러를 칠합니다.

여기서 제가 한 가지 실수를 했는데, 기획서를 그만 잘못 읽고 드레스를 진주 빛이 아니라 푸른색으로 칠하고 말았습니다.

최대한 이런 일은 없어야 하지만, 바쁘게 여러 일을
진행하다 보면 가끔 이런 경우가 생기고는 합니다.
또 옷 색을 바르게 칠했더라도 클라이언트가 중간에
옷 색을 바꿔달라고 부탁하는 경우도 있으므로, 이
과정은 일단 이대로 보여드리고 나중에 옷 색을 바꾸
는 과정을 추가하여 보여드리겠습니다.

밑색 컬러 레이어 위에 새 멀티플라이 레이어를 추가
해 클리핑하고 어두운 부분을 잡아줍니다. 에어브러
시와 수채 브러시를 적절히 활용하여 그림자가 맺히
는 부분과 퍼지는 부분을 주의해서 표시해 줍니다.

사람의 살갗 같은 경우는 옅은 살구빛으로 어둠을
칠하고, 다른 부분은 기본적으로 중간 톤의 회색으
로, 색감이 좀 더 다양해지길 원하는 부분에서는 밑
색과 비슷한 계통의 중간 톤 색을 써서 어둠을 표시
해줍니다.

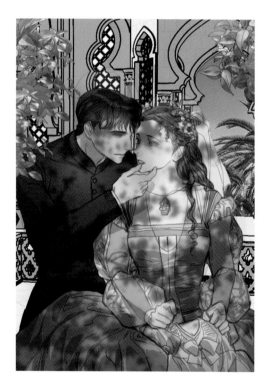

브러시를 사용해 나뭇잎의 그림자를 추가해줍니다. 배경과의 조화를 보기 위해 향로 레이어는 꺼두
었습니다. 여기까지 사용된 모든 레이어는 다음과 같습니다.

가장 밑에 배경 레이어가 둘 있고, 그 위에 인물 레이어들이 있습니다. 맨 위에는 나뭇잎 레이어와 향로 레이어가 있네요.

인물 레이어는 먼저 배경과 인물을 구분하는 밑색 레이어와 그 위에 기본 컬러를 입혀놓은 밑색-컬러 레이어가 있으며, 그 위에 어둠을 표현해 준 멀티플라이 레이어 몇 종과 선화 레이어가 있습니다. 인물 볼의 홍조는 노멀 레이어로 간단히 추가해 주었습니다. 인물 레이어 폴더의 맨 위에는 선화 레이어와 나뭇잎 그림자 레이어가 있군요.

이제 여기에 그라디언트 맵 레이어를 추가하여 색감을 보정하고, 본격적인 1차 채색에 들어갈 것입니다.

이제 그라디언트 맵 두 개를 추가하여 색감을 보정하겠습니다. 좀 더 햇살이 쏟아지는 오후의 느낌이 들도록 밝은 곳에는 노란색과 붉은 색조를, 어두운 곳에는 갈색과 푸른 색조를 추가해주는 것이 좋겠군요.

따라서 사용된 그라디언트 맵의 종류와 속성, 투명도는 다음과 같습니다.

그라디언트 맵을 추가한 후에는 레이어 정리를 해 줍니다. 인물 레이어 폴더에서는 밑색 레이어에 모든 레이어를 통합해주고, 각 레이어 폴더 안의 레이어들에 그라디언트 맵 레이어를 복사+붙여넣기해서 클리핑한 다음 병합해 줍니다.

왼쪽에서 오른쪽으로 정리가 된 모습을 볼 수 있습니다. 배경 레이어 2는 하늘의 푸른색을 좀 더 제대로 살리기 위해 그라디언트 맵 레이어를 클리핑하지 않았습니다.

레이어가 복잡하면 작업이 어려우므로 작업하는 중간 중간 파일을 다른 이름으로 저장하여 레이어를 정리해주도록 합니다.

레이어 정리가 끝난 후 보정된 그림의 모습은 다음과 같습니다.

웹소설 표지에서는 인물의 얼굴이 잘 보이는 것이 중요하므로, 나뭇잎 그림자 레이어 중 인물의 얼굴을 심하게 가리는 부분은 살짝 지워 주었습니다. 이제 하나로 통합된 인물 레이어 위에 새 레이어를 추가하여 인물 묘사를 시작할 것입니다.

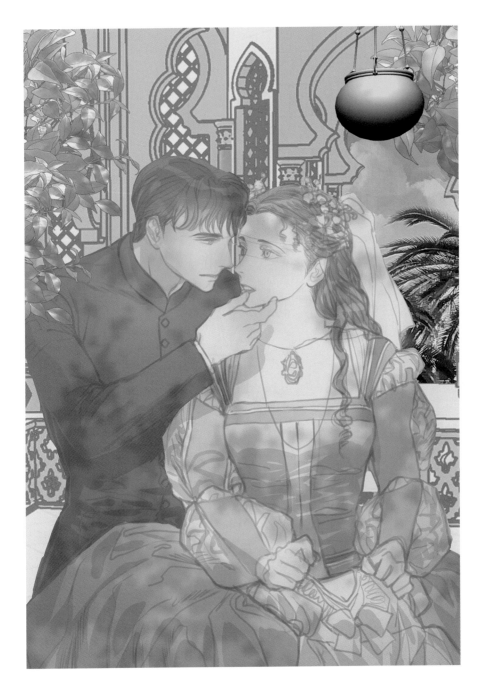

부드럽고 넓은 브러시로 옷 주름을 묘사해주기 시작합니다. 옷 주름을 묘사할 때에는 뾰족하고 진한 브러시도 좋지만, 넓은 브러시로 한 번에 많은 면적을 쳐내가면서 작업하면 좀 더 질감 표현을 손쉽게 하면서 작업 시간을 단축할 수 있습니다.

나뭇잎을 투과한 햇빛도 조금씩 묘사해줍니다. 이런 빛을 묘사할 때는 자칫 그림이 얼룩덜룩해 보이지 않도록 주의해야 합니다. 밝은 곳과 어두운 곳의 차이를 처음에는 크지 않게 했다가, 점점 더 콘트라스트를 강조하는 식으로 칠해 나갑니다.

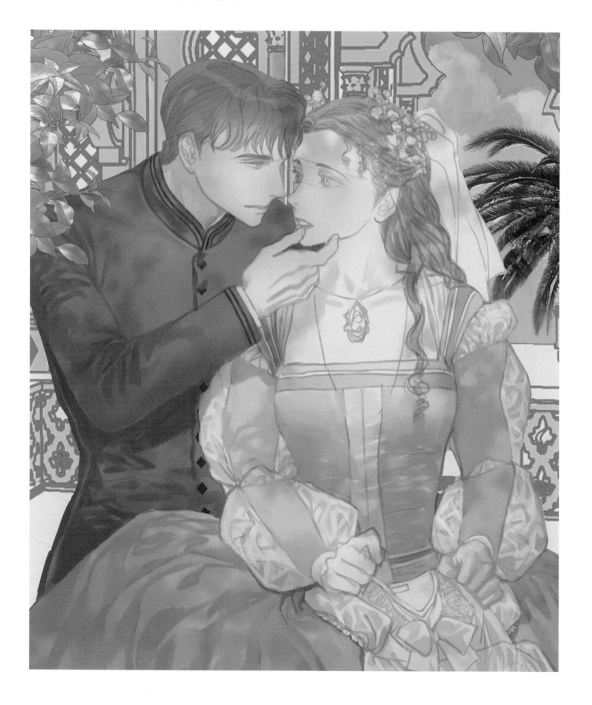

전체 색상을 조정하는 과정에서 남주인공의 옷 색이 너무 밝아진 느낌이 있었기에, 약간 어둡게 조정해 봅니다.

인물 레이어 전체를 복사해서 같은 자리에 붙여넣기 한 다음, 레이어 속성을 색상 번으로 바꿉니다.

그 뒤에 해당 레이어에 퀵 마스크를 설정하고, 남주인공의 옷 부분에만 마스크가 적용되도록 합니다.

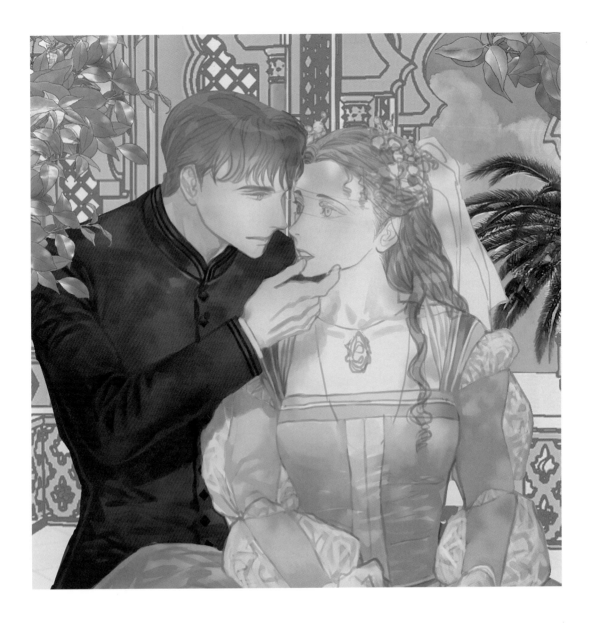

인물 레이어 위에 노멀 레이어 하나를 추가해서 남주인공의 옷에 나뭇잎을 거쳐 떨어지는 햇빛을 묘사해줍니다. 빛이 부드럽게 퍼지는 부분은 에어브러시를 사용하고, 강하게 맺히는 부분은 진한 브러시를 사용해 그립니다.

'강하게 맺히는 브러시'는 앞 장에서 소개했던 dense watercolor나, 에어브러시 소도구 중 hard를 이용하면 좋습니다. 부드럽게 풀리는 부분은 에어브러시 소도구 중 soft를 이용하였습니다.

뒷배경으로 쏟아지는 햇빛과 여주인공의 얼굴 묘사를 시작합니다. 배경에 들어가는 햇빛은 남주인공의 옷에 있는 것만큼 자세히 묘사할 필요는 없으며, 에어브러시를 사용해서 부드럽게 표현해줍니다. 여주인공의 얼굴에서 피부 부분의 넓은 공간은 부드러운 에어브러시를 사용합니다. 반면 속눈썹 등 날카롭게 표현해야 하는 부분의 좁은 공간은 끝이 뾰족하고 짙은 브러시(사이즈를 작게 줄인 연필 브러시, 펜 브러시 등도 좋습니다)를 사용합니다.

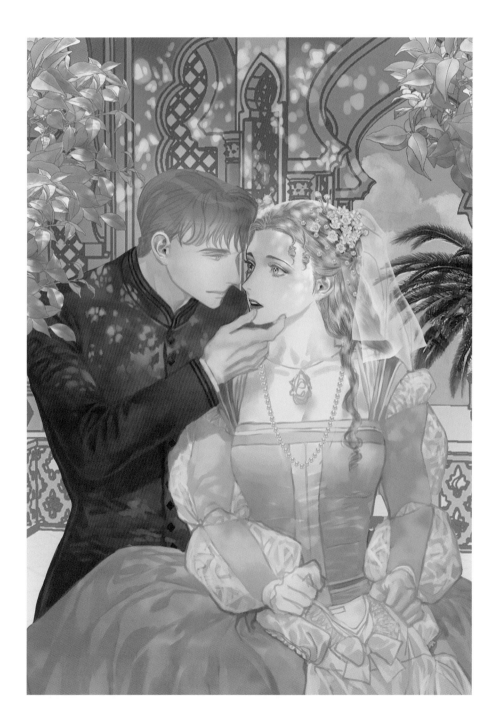

머리카락도 끝이 뾰족하고 가느다란 브러시를 사용해서 묘사해줍니다.

목걸이의 줄과 진주는 브러시를 사용했고, 목걸이에 달린 원형 팬던트는 대칭자 Symmetrical ruler를
사용해 펜 브러시로 형태를 잡아주었습니다.

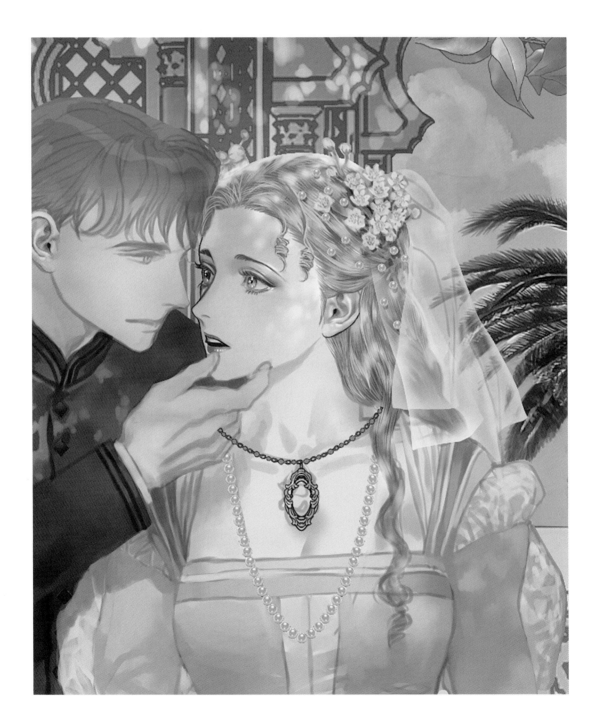

대칭자를 이용해 목걸이 형태를 잡았다면, 목걸이 선화 레이어 밑에 밑
색 레이어를 추가해 밑색을 칠하고 펜 브러시로 간단하게 묘사를 합니
다.

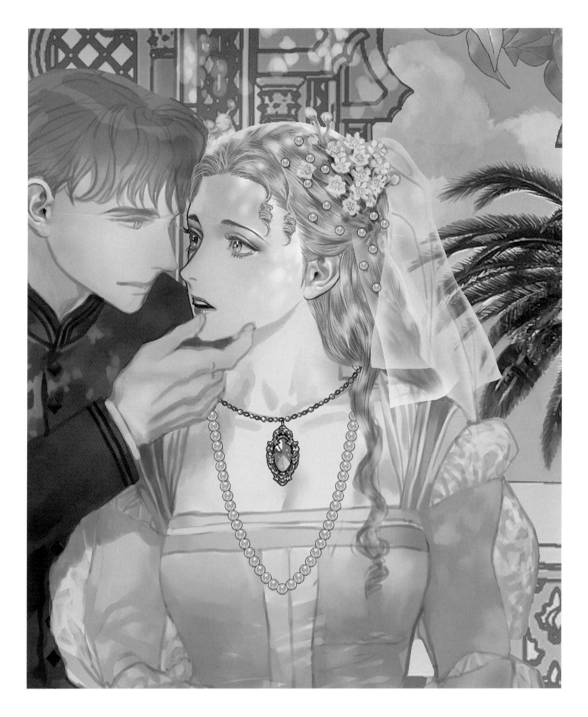

남주인공의 얼굴도 묘사를 시작합니다. 기획서에 쓰여 있었던 느낌을 최대한 낼 수 있도록 노력해봅니다. 인물 얼굴의 경우 아주 작은 차이가 큰 인상의 변화를 불러올 수 있으므로, 이리저리 수정해보면서 기획서에 제시된 컨셉과 맞는 인상을 찾아낸다는 느낌으로 작업해 보면 좋습니다.

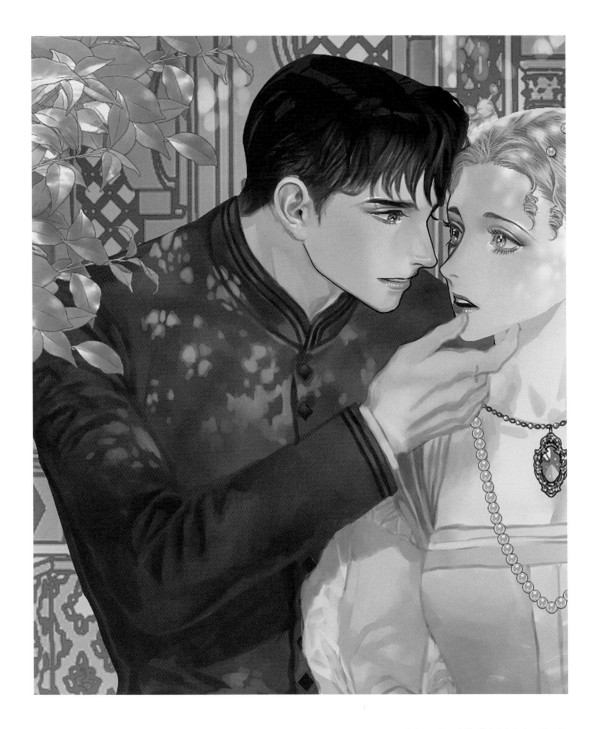

1차 채색이 끝난 모습입니다. 이 상태에서 그림을 클라이언트에게 보내 피드백을 받습니다. 도착한 피드백은 다음과 같았네요.

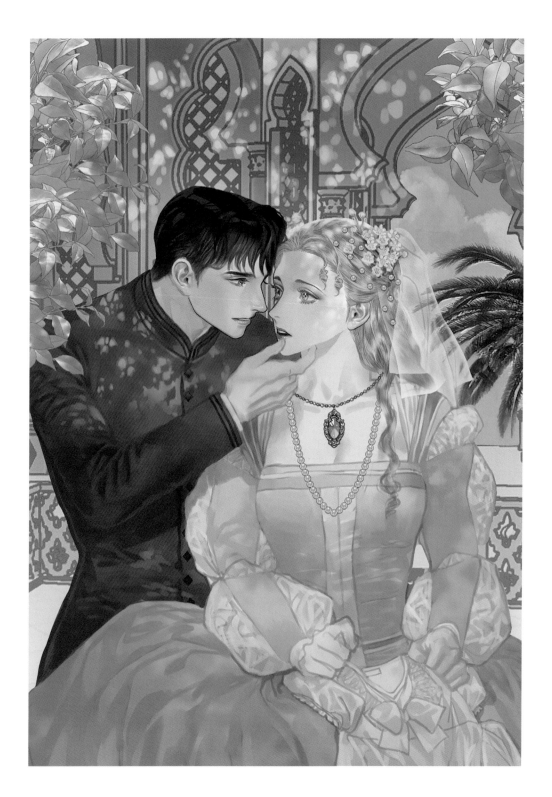

☆ **<그대를 위해 도금양꽃 두 송이가> 표지 2차 피드백 드립니다.**　　　　　　20XX-0X-0X (월) 01:25

▲ **보낸 사람**　소렐
　받는 사람　팔각

1. 여주의 옷과 머리색+머리 스타일링

여주의 드레스 색은 연한 파랑이 아니라 베이지색으로 확 바꿔주셨으면 합니다!(안의 슈미즈의 흰색이랑 재질감과 채도, 명도의 차이는 있게… 공단/ 실크 바깥과 하늘하늘한 면인 내의 차이 느낌 잘 살도록) 아울러 금발의 채도를 살짝 연하게 낮춰주셨으면 합니다~ 지금은 쪼끔 쨍한 느낌 또 가능하시면 여주의 앞에 흘러내린 금발을 두어 가닥 더 추가해주실 수 있을까요? 허리께까지 치렁치렁한 길이를 짐작 가능할 정도면 멋질 것 같아요!

2. 남주의 의상 톤

부탁드린 대로 검은색과 붉은색으로 색조 잡아주신 것으로 보이는데요, 지금 여주의 의상 주변 색상에 맞춰서 녹색의 셰이드를 품은 검은색으로 잡아 주신 듯한데, 맞나요? 이게 살짝… 레드 계통 장식들과 어우러져 크리스마스트리스러운 느낌이 나(어흐흑) 살짝 컨셉과 미스가 날 듯 합니다. 이대로면 어떻게 보랏빛이든 붉은빛이든 녹색 기는 덜 한 음영으로 잡아주시고… 옷단의 붉은색 장식도 지금 같은 선명한 빨강보다는 물이 빠진 브라운실버 아니면 과감하게 은색으로 빼버리면 어떨까요? 두 줄 실선으로 잡아주신 장식들도 소재를 사용한다든가 해서 조금은 더 장식적인 꼬임이 들어갔으면 하고요!

3. 남주의 눈매-속눈썹 그림자

남주의 아름다운 눈동자를 묻어버리진 않을 정도로… 내려다보는 속눈썹으로 인한 그림자와 반사된는 빛 같은 것… 좀 표현해주실 수 있을까요?

처음에는 '뭔가 좀 더 표정이 심각했으면 좋겠는데', '하지만 미간 주름을 잡거나 눈꼬리를 더 올리는 건 과할 것 같고' 고민하다가, 아주 약간만 그늘을 더하면 나아질 것 같다는 의견이 떠올랐어요.

클라이언트의 의견을 들어보고 그림으로 표현하기 무리일 것 같거나 그림이 너무 많이 진행되어 수정이 불가능한 부분은 조율을 합니다만, 이번에 도착한 피드백은 모두 적절해 보이네요. 다만 여주인공의 삐져나온 머리카락은 2차 채색에서 함께 진행하는 편이 좋을듯해, 이번에는 수정하지 않고 진행해도 될지 허락을 받아놓습니다.

그러면 피드백에 따라 그림을 수정해 보도록 하겠습니다.

먼저 여주인공 드레스의 색을 바꿔줍니다. 셀식 채색을 하는 경우에는 레이어가 분리되어 있어 밑색 레이어의 색상을 hue 기능으로만 바꿔주어도 되지만, 저는 레이어를 합쳐가면서 작업하는 타입이기 때문에 이미 작업된 그림의 색상을 바꾸려면 조금 공을 들여야 합니다. 먼저 밑색 레이어 위에 컬러 레이어 하나를 추가해줍니다.

부드럽고 넓은 브러시를 골라 상아색을 선택한 후 여주인공 옷의 푸른색 부분을 상아색으로 덮어줍니다. 옷의 색상이 흰색조로 바뀐 것을 보실 수 있습니다. 하지만 이대로라면 회색에 가까워 보여서, 약간 나뭇잎을 투과한 빛을 추가해 더 하얗게 만들어 주면 좋을 것 같네요.

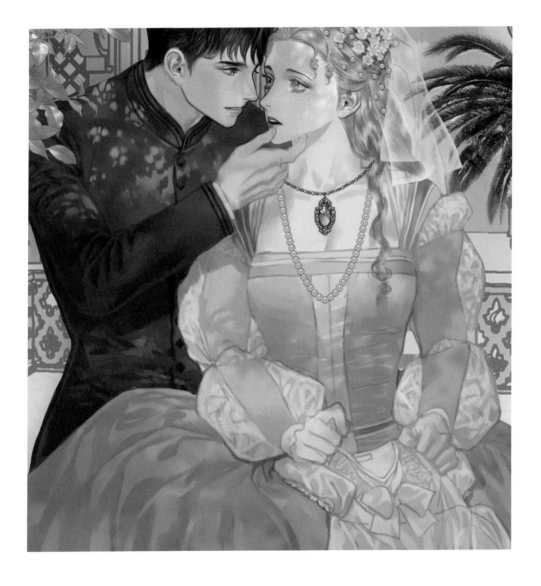

인물 레이어 위에 오버레이 레이어를 하나 추가한 다음, 드레스에 쏟아지는 햇빛을 그려줍니다. 빛이 부드럽게 퍼지는 부분은 에어브러시를 사용하면 좋습니다.

드레스의 빛을 그리면서 수정 요청이 들어왔던 다른 부분인, 남주인공의 옷 색과 디테일, 눈 밑 그림자도 피드백에 맞춰 수정해줍니다.

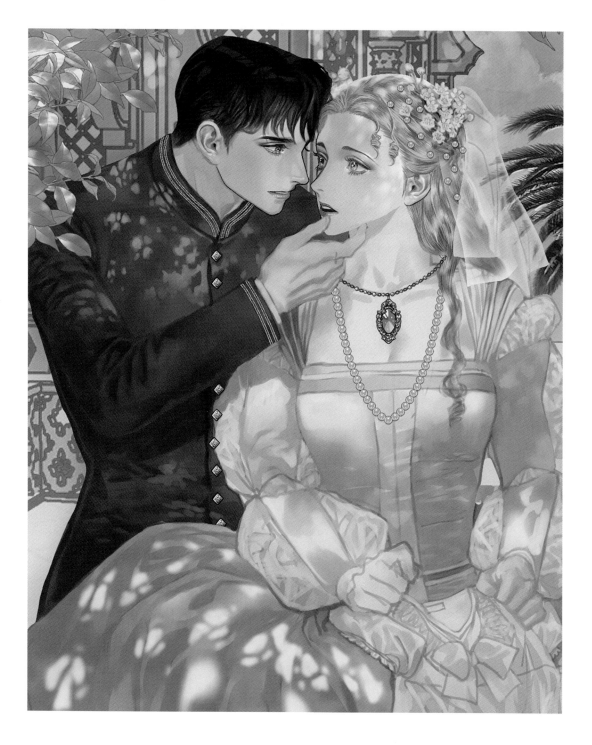

1차 채색의 수정이 끝난 모습입니다. 이 상태에서 클라이언트에게 이미지를 보여주고 컨펌을 받습니다.

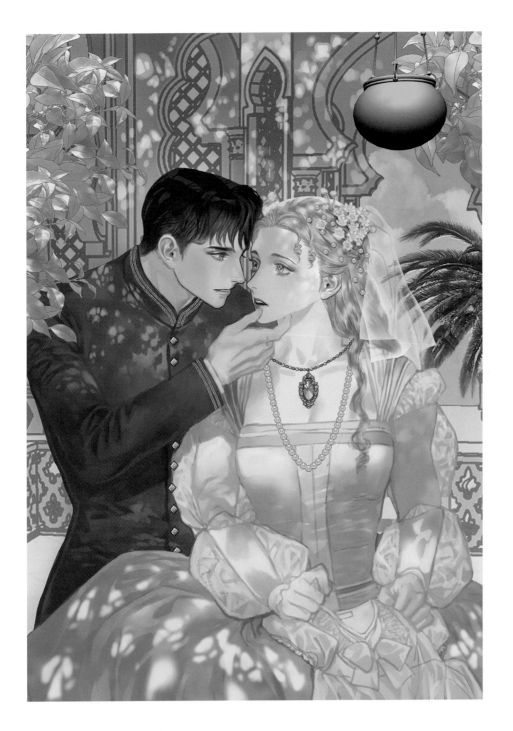

여기서는 별다른 수정 없이 이대로만 진행해주시면 된다는 답을 얻었으므로, 2차 채색으로 넘어갑니다. 2차 채색에서는 천장에 매달린 향로와 인물 얼굴 및 드레스 베일의 좀 더 세세한 묘사를 들어갈 것입니다.

먼저 향로를 간단하게 묘사해보도록 하겠습니다. 향로의 밑색 레이어 위에 노멀 레이어 하나를 추가해 클리핑 해 주고, 에어브러시를 사용해 묘사를 시작합니다.

이후에 나뭇잎 사이로 들어오는 빛을 묘사해 줄 예정이므로, 일단은 위에서 빛이 들어오는 상황을 가정해 칠해줍니다. 대강의 질감 묘사가 끝났다면 밑색 레이어의 레이어 효과 메뉴에서 검은색으로 외곽선을 추가해 줍니다.

여주인공의 빠져나온 머리카락 한 가닥은 펜 브러시를 이용해 깔끔하게 묘사해줍니다.

다음으로는 남주인공의 머리카락 약간과 여주인공의 베일을 묘사해 보겠습니다.

남주인공의 머리카락은 여주인공의 머리카락을 그릴 때와 같이 해 주시면 됩니다. 끝이 뾰족한 브러시를 사용해서 머릿결이 서로 겹치고 흘러내리는 덩어리 감을 생각하면서 묘사합니다.

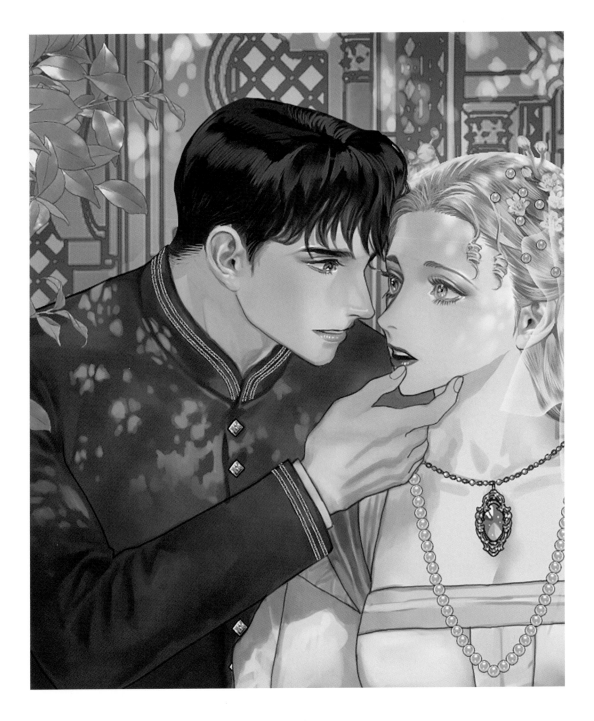

여주인공의 베일은 투명한 재질감을 살려서 그려야 합니다. 이런 식의 투명한 물체를 그릴 때는, 먼저 펜 브러시로 큰 형태를 잡고 안쪽을 지우개로 살살 지워가면서 배경이 비치게 해 줍니다. 물체의 외곽선 부근에서는 투명감을 거의 없게 해 주는 것이 포인트입니다.

베일은 캐릭터 전반을 손 본 후에 아래쪽에 레이스를 추가할 예정입니다. 일단은 지금 상태로 놓아두고, 캐릭터들의 얼굴을 마무리하기 시작합니다.

여주인공의 홍채(눈동자에서 색이 있는 부분)가 약간 작은 느낌이 있는 듯해 크게 해 주고, 눈가에도 음영을 좀더 추가합니다.

그림이 약간 흐릿한 회색조로 빠진 것 같아, 좀 더 밝고 선명한 색감을 추가해줄 필요가 있을 것 같습니다. 레이어들 맨 위에 그라데이션 맵을 추가합니다. 추가된 그라데이션 맵은 아래와 같으며, 노멀 속성, 25%의 투명도입니다.

⋯▸ 그라데이션 맵을 추가하면 이런 상태가 됩니다.

여기서 두 주인공이 머리 윗부분과 손등, 빛이 강하게 들어오는 부분에 오버레이 레이어로 에어브러시를 사용해 노란 색조의 햇빛을 추가해줍니다.

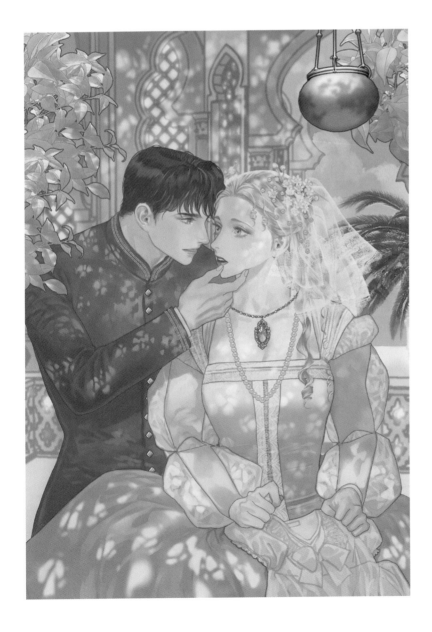

빛이 강하게 들어오는 부분에 빛이 퍼지는 효과가 추가되어 그림의 분위기가 좀 더 부드러워진 것을 보실 수 있습니다. 그런데 그라데이션 맵으로 색조를 조정하면서 그림 전체의 대비가 약해졌네요. Level Correction 기능을 이용하여 대비를 수정해보도록 하겠습니다.

[Later Now Correction Layer ⋯ Level Correction]으로 들어갑니다. Edit 탭에서 들어갈 수 있는 Level Correction은 선택된 레이어 하나에만 적용이 되지만, 이와 다르게 레이어 탭에서 들어갈 수 있는 Level Correction은 기존 레이어들은 그대로 두고 새 레이어를 추가하여 전체 레이어의 레벨값을 한 번에 조절할 수 있다는 장점이 있습니다.

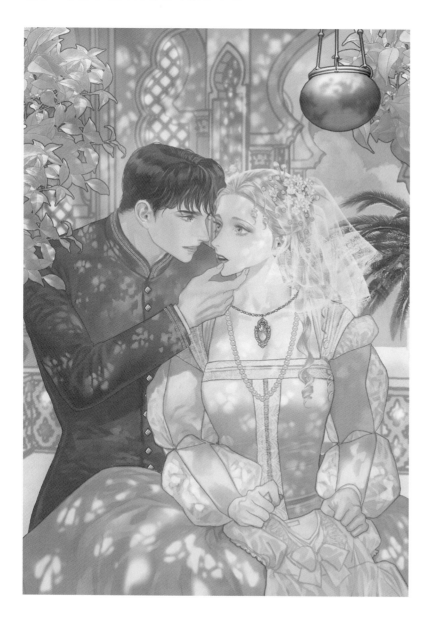

Level Correction 레이어가 추가된 모습입니다. 레이어 왼쪽의 회색 레벨 값 모양 아이콘을 더블클릭하면 레벨 조정값을 움직일 수 있습니다. 그림의 어두운 부분과 밝은 부분의 대비를 강하게 해 줍니다.

최종 색소 조정 결과를 보기 전에 여주인공의 베일에 레이스를 추가해 줍시다. 베일 레이어 위에 레이어를 하나 추가하고 흰색 레이스를 추가합니다. 레이스 브러시를 사용해도 되고, 직접 그려도 됩니다. 여기서는 브러시를 사용했습니다.

이런 경우 브러시를 사용하더라도 한번에 그어서 끝내려고 하지 말고, 베일의 주름진 모양에 따라 여러 번의 터치로 그려주면 좀 더 자연스러운 레이스 표현을 할 수 있습니다.

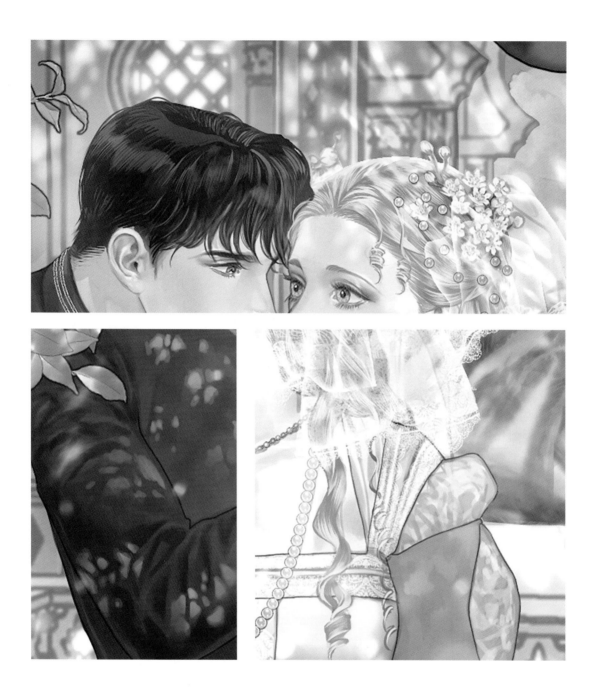

다음으로는 프리즘 효과를 추가할 것입니다. 하이라이트나 글로우 레이어를 하나 추가한 다음, 에어
브러시 등으로 그린 무지개 색 빛을 그림에 추가합니다.

색조 보정과 베일 레이스 추가, 프리즘 효과 추가가 모두 끝난 모습입니다. 이 상태에서 2차 채색을 완료하고 클라이언트에게 그림을 보내 피드백을 받습니다.

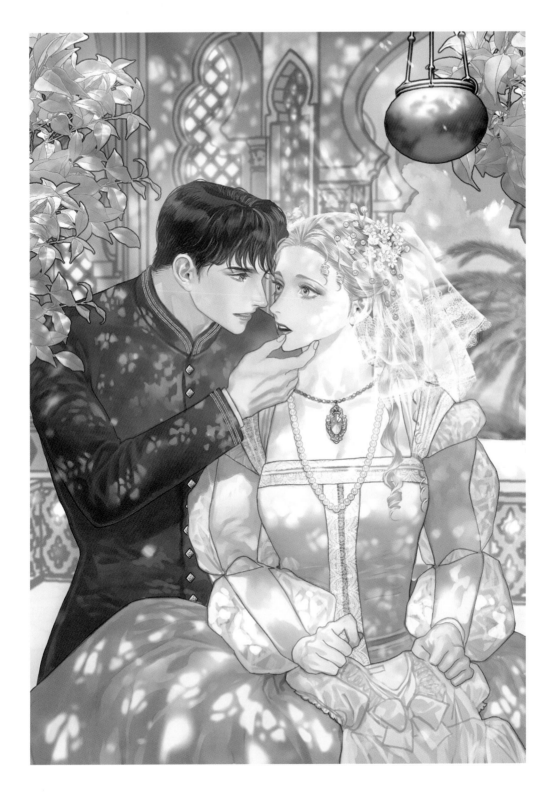

도착한 피드백은 다음과 같습니다.

☆ **<그대를 위해 도금양꽃 두 송이가> 표지 2차 피드백 드립니다.**

| 보낸 사람 | 소렐 |
| 받는 사람 | 팔각 |

안녕하세요, 팔각 작가님!
2차 채색본 너무나 아름답고 완벽합니다ㅠㅠㅠㅠ뜨거운 금빛 햇살이 사르륵 감싸면서 분위기가 완전히
뽀샤시해지는 게 너무 좋네요... 남녀 주인공도 너무 잘생기고 예쁘고 다합니다ㅜㅜㅜ피부색과 이목구비
가 정말 예쁘고 싱그럽게 잘 뽑인 것 같아요. 작가님 상업 작업물을 오래 봐온 팬 입장에서 손꼽히게 아름답
게 나온 얼굴들이 아닌가 뿌듯해 해봅니다 괜히ㅎㅎㅎ

여기서 굳이 피드백을 더 드리자면, 그림 위쪽에 매달린 향로가 살짝 도드라진다는 것 정도겠습니다.
제 제안은,
1. 향로의 3D 질감을 좀 조절하거나
2. 향로와 식물을 둘 다 크기와 흐리기 조정을 해서 화면에서 인물에게 포커스 놓고 나머지는 다 흐려진 느
낌을 강조하면(아웃포커스) 어떨까요? 식물 사이로 훔쳐보는 느낌으로...

전체적으로 작가님 마음에 든 결과물이 나온 것 같아 다행이네요. 그러면 마지막 수정사항들을 그림
에 반영하여 완성해봅니다.

먼저 향로가 그림에서 좀 덜 위화감이 들도록 조정해 보겠습니다.

향로의 밑색(채색) 레이어 위에 노멀 속성의 레이어를 하나 추가한
다음 하늘의 색을 스포이드로 찍어서 채워줍니다. 이러면 향로의 색
상에 하늘색이 한 번 반영되면서 전체 색감이 자연스럽게 흐릿해지
는 효과가 있습니다.

향로의 외곽선 레이어도 투명도를 조절해서 좀 더 흐릿하게 해줍니
다. 외곽선이 너무 도드라지면 그 물체가 그림에서 더 튀어 보이는
경향이 있습니다.

색 보정 레이어들은 형태를 좀 더 잘 보기 위해 일단 꺼줍니다.

다음으로는 향로 뒤에 있는 나뭇잎 레이어를 복사+붙여넣기해서 향로의 채색 레이어에 클리핑 해줍니다. 이것이 나뭇잎의 반사광 레이어가 될 것입니다.

해당 레이어에 가우시안 블러를 적용하여([Filter ⋯ Blur ⋯ Gaussian Blur]) 흐릿하게 만들어주고 역시 투명도를 조절합니다. 이렇게 함으로써 향로가 배경의 나뭇잎에 자연스럽게 녹아드는 듯이 표현하여, 그림에서 덜 튀어 보이게 할 수 있습니다.

다음으로는 뒤쪽 사물들과 향로에 블러 효과를 줄 차례입니다. 색보정 레이어와 프리즘 레이어를 모두 다시 켜준 다음, 현재 제일 위에 있는 레이어에 대고 마우스 오른쪽 클릭을 한 후 Merge visible to new layer 메뉴를 클릭합니다.

맨 위에 모든 레이어가 통합된 상태의 새 레이어가 추가됩니다. 이 상태에서 블러 효과를 줄 부분들에 블러 효과를 줍니다. 레이어 정리는 일단 최종 컨펌을 받고 나서 할 예정이므로, 현재는 레이어를 이 상태로 내버려둡니다.

완성입니다. 이 상태에서 클라이언트에게 최종 확인을 받습니다.

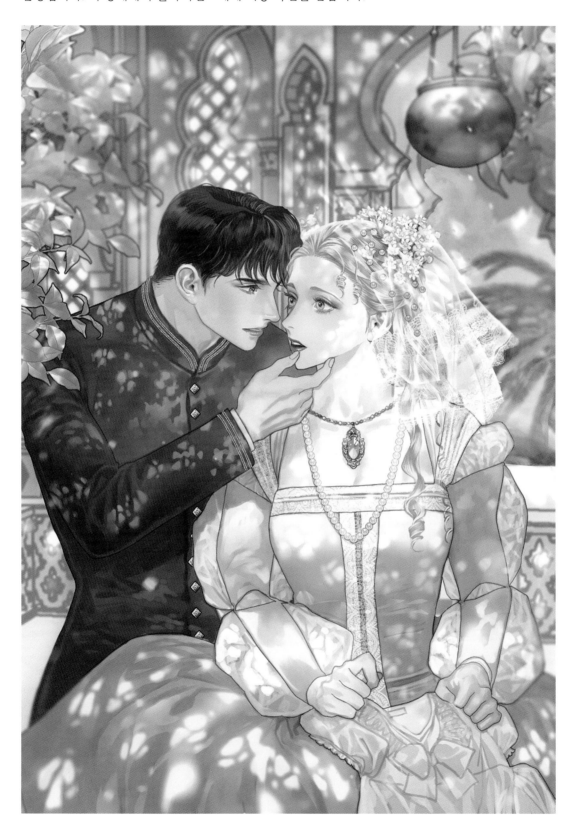

클라이언트에게서 최종 확인을 받았다면, 레이어 정리 작업이 들어갑니다. 클리핑 레이어들은 클리핑된 레이어에 합쳐주고, 나뭇잎 레이어도 왼쪽 앞 / 왼쪽 뒤 / 오른쪽 이렇게 셋으로 나뉘어 있던 것을 하나로 합쳐 줍니다. 외곽선 레이어도 밑색 레이어에 합쳐서 하나로 만들어줍니다.

저는 예시 이미지처럼 오브젝트 별로(향로, 인물, 배경 등) 폴더를 나누어 놓고 작업을 진행했습니다. 각 오브젝트 폴더의 레이어가 오른쪽처럼 하나로 정리되었다면 그라데이션 맵 레이어를 해당 오브젝트 레이어들에 복사해서 붙여넣기 한 다음 클리핑해서 합쳐 줍니다.

캡처 화면을 보시면, 향로와 나뭇잎, 인물, 배경 레이어로 오브젝트들이 폴더 안에서 나뉘어 있는 것이 보입니다. 폴더 안 레이어를 하나로 정리해준 상태이므로 각 폴더 안에는 레이어가 하나씩만 있는 상태입니다. 이 하나씩 있는 레이어들에 그라데이션 맵 레이어를 복사해서 붙여넣기하고, 클리핑한 다음 합쳐(merge) 줍니다.

그라데이션 앱 레이어가 여러 개라면 이 과정을 동시에 진행해주면 됩니다. 예를 들어 그림에 사용된 그라데이션 맵이 총 2개라면, 2개를 한꺼번에 복사&붙여넣기하고 클리핑한 다음 합쳐 줍니다.

그냥 그림 위에 그라데이션 맵과 기타 보정 레이어를 폴더로 얹어놓고 그대로 파일을 전달해도 됩니다. 다만 이렇게 하는 이유는 이 편이, 클라이언트가 배너나 sns 홍보용 이미지 등에 배경이 투명화 된 인물이나 오브젝트 레이어를 따로 사용하기에 편하기 때문입니다.

어렵다면 세세한 레이어 정리는 건너뛰고, 그냥 그림 맨 위에 그라데이션 맵 레이어를 얹은 상태로 파일을 전달해도 좋습니다. 레이어 구성이 달라질 뿐, 눈에 보이는 결과물은 같으니까요.

예시 이미지는 레이어 정리가 모두 끝난 모습이며, 해당 그림의 최종 전체 레이어 구성입니다. 각각 조명(이펙트) 레이어 폴더와 향로 및 나뭇잎 오브젝트 폴더, 인물 레이어 폴더, 배경 레이어 폴더로 나눠져 있습니다.

이렇게까지 정리하지는 않더라도 요즘 대부분의 경우 배너 제작 등을 위해 인물 레이어와 배경 레이어는 분리해주는 것이 기본 옵션인 경우가 많으므로, 작업하는 중간 중간 레이어 정리를 해가며 진행하는 것이 좋습니다.

덧붙이자면, 레이어 정리를 할 때, 레이어 팔레트 컬러 기능을 사용하면 좋습니다. 레이어 창에서 네모난 모양으로 되어 있는 버튼을 누르면, 레이어에 책갈피를 다는 것처럼 색깔로 레이어를 구분해서 분류할 수 있습니다. 저의 경우 강의를 할 때, 수강생 분께 파일을 넘겨 받아 피드백 용 설명을 쓰거나 가필을 한 레이어를 구분해드리기 위해 유용하게 사용합니다.

웹소설 표지
일러스트

웹소설 표지 일러스트

지금까지 스토리가 느껴지는 일러스트를 그리는 법에 대해 알아보았습니다. 마지막으로, 좀 더 구체적으로 '웹소설 표지 일러스트' 만의 특징은 무엇인지, 의뢰를 받고 그림을 완성하여 납품하기까지의 프로세스와 주의하셔야 할 점은 무엇인지에 대해 정리하여 설명하도록 하겠습니다.

01 웹소설 표지 일러스트의 특징

웹소설 표지 일러스트는 작가님들마다 스타일이 많이 다르기는 하지만, 특정한 용도를 갖고 있는 다른 그림들과 마찬가지로 그 장르만이 느슨하게 갖고 있는 특징이 있습니다. 이 특징을 잘 알고 있어야 클라이언트와의 의견 조율을 좀 더 매끄럽게 할 수 있고, 더 상업성 있는 결과물을 만들어낼 수 있습니다. 항목별로 적어 보겠습니다.

> ☑ 등장인물의 얼굴이 구체적으로, 잘 나오는 것이 중요하다.
> ☑ 소설의 내용을 함축적으로 표현할 수 있어야 한다.
> ☑ 제목이 들어갈 자리를 고려해야 한다.

1) 등장인물의 얼굴이 구체적으로, 잘 나오는 것이 중요하다

먼저 웹소설 표지 일러스트는 등장인물의 얼굴이 한눈에 잘 보이도록, 구체적으로 묘사되는 것이 중요합니다. 종이책 표지는 다 그런 것은 아니지만 타이포그래피나 색감, 배경 등을 중심으로 추상적인 이미지를 통해 보는 이가 내용을 상상하게 만드는 경우가 많습니다. 인물이 표지에 나온다고 해도 뒷모습이나 옆모습이 주가 됩니다. 이것은 특정 계층에 어필하기보다 다양한 연령대와 성별의 독자가 접근하기 쉽도록 하기 위해서입니다.

웹소설 표지는 그와 반대로 인물의 얼굴이 잘 보이는 것이 아주 중요합니다. 특히 특정 플랫폼이나 장르의 경우 일러스트 표지를 더 선호하는데, 이것은 웹소설의 특징 때문인 것 같습니다. 디지털 플랫폼에서 하루에 수십 권씩 새로운 웹소설이 쏟아지고, 독자는 작은 핸드폰 화면 안에서 수많은 웹소설 중 내가 볼 한 권을 고르게 됩니다. 이런 환경 속에서는 작은 썸네일을 통해 한눈에 책을 눈에 잘

띄게 하는 것이 중요한데, 사람의 눈을 잡아끌기 위해 가장 효과적인 오브젝트 중 하나가 바로 사람의 얼굴입니다.

우리는 사회에서 다른 사람들과 함께 살아가기 위해 사람의 얼굴을 보면 본능적으로 집중하게 되어 있고, 우리의 뇌는 사람의 얼굴을 보는 순간 그 안에서 정보를 끌어내려고 노력합니다. 이것은 이미지의 퀄리티와는 약간 다른 문제입니다. 인물의 얼굴과 얼굴이 아닌 다른 이미지가 함께 있으면, 자기도 모르게 인물 이미지 쪽에 집중하게 됩니다. 그래서 작은 썸네일 화면 안에서 최대한 주목을 끌어야 하는 환경의 특성상, 웹소설을 판매하는 입장에서는 인물의 얼굴이 잘 보이는 표지를 선호하게 되는 것입니다.

특정 플랫폼에서는 표지 그림에서 인물 레이어만 따로 광고용 배너로 사용하기도 합니다. 이것을 알고 있어야 웹소설 표지를 그릴 때의 실수를 줄일 수 있습니다. 웹소설 표지에서는 되도록이면 주인공(들)의 얼굴을 잘 보여주는 것이 우선입니다.

인물의 얼굴을 잘 보여주려면, 사실 구도나 포즈가 약간 한정적이 될 수밖에 없습니다. 게임 일러스트레이션이나 삽화의 경우 굉장히 역동적인 구도나 포즈도 자주 사용하는데, 이것은 이런 분야에서는 인물의 얼굴보다 중요하게 보여줘야 하는 것이 있기 때문입니다. 게임 일러스트레이션의 경우 게임의 전체적인 느낌과 세계관, 실제로 이 게임을 하면 얼마나 즐거울 것인지에 대한 기대감이 되겠고 삽화의 경우 스토리의 내용 전달이 되겠네요. 그러나 표지에서는 인물의 얼굴을 멋진 각도로 보여주는 것이 무엇보다 중요하므로, 약간 포즈나 구도가 제한되는 것을 감수하는 것입니다.

실제로 출판되는 웹소설 표지들을 보면 대부분의 표지에서는 인물의 얼굴이 정면이나 45도 각도 정도로 나옵니다. 조금 가려진다고 해도 옆모습 정도이고, 뒷모습이 나오는 경우는 특정한 의도가 있는 것이 아니면 거의 없습니다. 또한 전신을 모두 보이게 그리는 경우도 잘 없는 편입니다. 그림에서 얼굴이 차지하는 비중이 작아지게 되니까요. 마법 이펙트나 빛 등의 특수효과도 인물 얼굴만은 가리지 않도록 넣는 것이 보통입니다.

이목구비를 예쁘게, 잘 보여줘야 하므로 표정도 별로 과장하지 않는 편입니다.

2) 제목이 들어갈 자리를 고려해야 한다

또 제목이 들어갈 자리도 일러스트를 그리기 전에 고려하는 것이 좋습니다. 타이포를 어떻게 디자인하느냐에 따라 달라지기는 하지만, 그림을 4분할이나 9분할 정도로 나누어 어느 면에 제목이 들어갈지 미리 구상해놓는 것이 좋습니다. 제목 자리를 생각하면서 구도를 짠 뒤 출판사 측에 미리 알려드리면 열심히 묘사한 부분이 전부 가려져버리는 사태를 피할 수 있겠지요.

외주 작업 과정

> * 작업 의뢰 ⋯⋯▶ 메일 작업 수락 및 계약 ⋯⋯▶ 기획서(가이드)전달 ⋯⋯▶ 작업 진행 ⋯⋯▶ 작업비 수령
> * 작업 의뢰 메일

먼저 출판사 측에서 작업을 의뢰하는 연락을 받게 됩니다. 저는 메일로 주시는 것을 선호하는 편이고 다른 분들도 주로 메일을 쓰신다고 알고 있는데, 간혹 카카오톡으로 의뢰를 받으시는 작가 분들도 있는 것 같네요. 의뢰 메일에는 보통 작품의 장르와 런칭 예정 일정, 규격(해상도와 사이즈), 들어가는 인물 수 등이 적혀 있습니다. 간혹 작품의 스토리와 작가님에 대한 정보가 실려 있기도 합니다. 이것을 보고 출판사 측에 작업 단가를 알려드리게 됩니다. 작업 단가를 먼저 제시해주시는 출판사도 있고 예전에는 이것이 보통이었다고 알고 있는데, 요즘은 작품에 대한 간단한 정보와 규격 정도만 알려주시고 단가는 일러스트레이터 쪽에서 제시하는 형태가 많은 것 같습니다. 이 중에서 가장 중요한 것은 일정이므로, 이것은 어떤 곳에서든 제시를 먼저 해 주십니다. 서로 간에 일정이 맞아야 작업을 시작할 수 있기 때문입니다. 작품이 아직 정해지지 않은 상태에서 일정만 알려주시는 형태로 출판사 측에서 작업 예약을 해 두시는 경우도 꽤 있습니다.

1) 작업 수락 및 계약

서로 간에 일정이 맞아 작업이 수락되면 계약을 하게 됩니다. 계약을 하실 때 주의할 점으로는 여러 가지가 있는데, 가장 중요한 것은 저작권입니다. 저작인격권과 저작재산권은 일러스트레이터에게 그대로 있고, 저작재산권 중 일부를 출판사 측이 가져가는 형태가 일러스트레이터에게는 좋습니다. 저작재산권 중 복제권, 공연권, 공중송신권, 전시권 등을 독점적으로 이용할 수 있도록 출판사에게 허가해 주면서 그 기간이 명시되어 있는 계약서가 모범적입니다. 2차적 저작물의 경우 소설의 마케팅 목적을 위해 무료 제공되는 포스터나 엽서, 홍보용 영상 등을 제작하는 목적에 한해 저작물을 이용할 수 있다는 조항도 괜찮습니다. 가끔 계약서 조항에 따라 판촉물을 제작할 때 추가 비용을 지불할 것을 요구할 수도 있습니다.

반면 저작재산권과 소유권, 2차적 저작물 작성권을 모두 출판사에게 양도하는 계약서의 경우는 일러스트레이터에게는 불리하겠지요. 저는 회사원이 회사 안에서 월급을 받으며 업무로써 그린 그림의 경우 저작권을 회사 측이 가져가는 것이 맞지만, 외주 작업의 경우에는 저작인격권과 재산권은 일러스트레이터 측이 가져가는 것이 원칙적으로는 옳다고 생각합니다. 안타까운 현실이지만 웹소설 표지 업계에서는 이런 계약서가 많으므로 사인하시기 전에 주의는 해 두시는 것이 좋습니다. 계약서 수정

도 요구가 쉽지는 않겠지만 고려해보실 수 있겠습니다. 이런 부분들은 아무래도 신인보다는 기성 일러스트레이터 중심으로 풍조를 바꿔나갈 필요가 있어 보입니다.

또, 언제까지 어떤 규격과 형식의 그림을 제공할 것인지, 작업 진행 과정은 명시되어 있는지 확인해 두셔야 합니다. 출판사마다 다르지만 요즘은 배경과 인물, 효과 레이어는 따로 분리한 형태의 파일을 제공해야 하는 것이 보편적인 듯 하며, 가끔 배너 제작을 위해 화면에서 인물이 잘리더라도 화면 밖에서는 어느 정도 완결성을 가지는 인물 이미지 레이어를 제작해줄 것을 요구하는 출판사도 있습니다.

수정 횟수도 계약서에 명시되어 있으면 좋습니다. 자신의 능력에 따라 각 과정에서 최대 x번, 전체 합쳐서 최대 x번을 넘을 수 없다는 것을 계약서에 적어두면 나중에 지나친 수정 과정으로 인한 감정적 피곤함을 피할 수 있습니다. 이 항목이 없더라도 어지간한 출판사라면 의견 전달이 엄청나게 잘못되지 않는 한 수정 요청을 끝없이 하는 경우는 거의 없습니다만, 계약서에 이러한 항목이 있다면 출판사 측에서 수정 요청을 좀 더 신중하게 하게 되는 효과가 있겠지요.

2) 기획서(가이드) 전달

작품의 기획서와 가이드가 전달됩니다. 가끔 이것을 계약 전에 먼저 주시는 경우도 있습니다. 출판사와 작가님께서 원하시는 표지에 대한 대체적인 정보가 나와 있으므로 꼭 잘 읽어보도록 합니다.

3) 작업 진행

작업을 실제로 진행하게 됩니다. 이 과정은 작가님마다 조금 다를 수 있습니다만, 저의 경우 다음과 같은 과정으로 작업하고 있습니다.

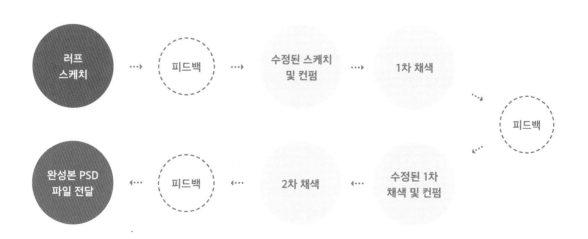

반무테 채색으로 그림을 그리신다면 아마 이 비슷한 과정을 거치게 되실 것이고, 선화를 채색 전에 완성하시는 스타일이라면 1차 채색 대신 선화 컨펌이 들어가거나 하는 변동사항이 있을 수 있겠습니다.

마지막 PSD 파일은 배너 제작을 위해 인물과 배경, 효과 레이어가 각각 분리된 상태로 드리는 것이 보통입니다.

4) 작업비 수령

작업비의 결제일은 회사마다 다르지만 보통 작업을 종료한 달 말이나, 그 다음 달에 입금이 됩니다. 작업을 종료한 다음 주에 입금되는 경우도 있고 가끔 전액 선금으로 주시는 경우도 있지만 이런 일은 많지 않은 것 같네요. 작업비가 수령되면 작업은 모두 끝나게 됩니다.

03 일을 받는 법과 주의할 점

일러스트 외주를 받는 방법은 다양합니다. 먼저 지인을 통해 소개받는 방법이 있는데, 아는 글 작가분이나 출판사가 있다면 그를 통해 일을 받을 수 있습니다. 만약 소개받을 만한 사람이나 출판사가 주변에 없다면, 먼저 포트폴리오를 만들어야 합니다. 포트폴리오는 팬아트나 습작 여러 장보다는 수가 적더라도 개인작, 완성작 위주로 구성하시는 것이 유리합니다. 시중에 나와 있는 웹소설 일러스트를 많이 참고하시고, 앞 챕터에서 설명드린 웹소설 표지 일러스트의 특징을 고려해서 포트폴리오를 제작하시면 일을 받는 데 좀 더 도움이 될 것입니다.

클라이언트들은 '지금 바로 표지로 쓸 수 있는 그림을 그리는' 일러스트레이터를 찾습니다. 연습용 그림들은 본인의 성실성을 증명하는 수단은 될 수 있지만, 해당 일러스트레이터가 지금 일을 맡겼을 때 웹소설 표지만의 특성을 고려해 일정 이상의 완성도를 낼 수 있는지는 증명해주지 못합니다. 포트폴리오는 일을 받고 싶은 장르의 특성에 맞춰서 그리고 구성하셔야 합니다.

또 포트폴리오를 만드실 때는 스스로의 평균 작업 기간을 의식하는 것이 중요합니다. 보통 작업을 할 때 시간을 재면서 하지 않으므로 이것을 잘 모를 수 있는데, 정말 중요한 부분입니다. 포트폴리오용 그림 한 장을 그리는 데 얼마나 시간이 들었는지 체크해 두세요. 이것은 일러스트레이터마다 개인차가 큰 부분이고 한 달 또는 일 년에 일을 몇 개나 받을 수 있는지 관련되기 때문에 나 자신의 작업 기간을 파악하시는 것이 아주 중요합니다.

또 어느 정도 나의 작업 기간이 파악이 됐다고 하더라도 가이드에 맞춰서 수정을 해가며 그림을 그리는 것은 해보지 않았던 경우 작업 기간에 변동이 있을 수도 있으므로, 처음 일을 받을 때는 이것도 고려해야 합니다.(이 경우에는 출판사 측에 사정을 미리 말씀해 놓는 것도 좋습니다. 나중에 가서 마감을 못 지키는 것보다는 사전에 말을 해두고 일정을 조율하는 편이 훨씬, 정말 훨씬 낫습니다.)

포트폴리오를 만드셨다면 홍보를 해야겠지요. 요즘은 SNS 계정을 보고 일을 맡기는 경우가 많습니다. 트위터나 인스타그램, 네이버 블로그 등에 포트폴리오를 메일 주소와 함께 올리고 일을 받는 중이라는 글을 올려 보세요. 많은 출판사와 PD 님들이 시시때때로 SNS와 인터넷을 보며 새로운 일러스트레이터를 찾고 있습니다. SNS, 특히 리트윗 기능이 있는 트위터의 경우 팔로워 수가 많을수록 유리한데요. SNS 팔로워 수를 늘리고 싶다면 습작이든 완성작이든 그림을 꾸준히 올리는 것이 중요합니다. 계속해서 그림이 올라오면 이 사람을 구독해서 새 그림을 놓치고 싶지 않다는 마음이 생기기 때문입니다.

좋아하는 작품의 팬아트를 그려 올리는 것도 계정을 널리 알리는 데 도움이 됩니다. 내가 좋아하는 작품이 기존에 인기가 많은 작품이라면 더욱 좋겠네요. 팬아트라도 그림이란 그리는 사람만의 개성이 묻어나오기 마련이므로, 이것을 보고 일 의뢰가 들어오는 경우도 있습니다.

SNS 계정을 관리하실 때는 조금 주의하셔야 할 부분이 있는데, 너무 개인적인 이야기를 포트폴리오용 SNS에 많이 쓰지는 않으시는 것이 좋습니다. 일단 그림을 그리는 사람은 다른 사람들의 주목을 끌기 쉽기 때문에 개인정보 보안 등의 문제가 있을 수 있습니다. 최근 SNS에 올라온 정보들을 취합해 계정주의 주소지 등을 알아내거나 하는 경우도 종종 있는 모양이므로, 주의하도록 합니다. 또 지나치게 감정적이거나 과격한 표현의 글을 SNS에 너무 많이 쓴다거나 하면 그림이 좋아도 해당 작가를 클라이언트 측에서 선호하지 않는 경우가 많습니다. 작가가 말실수를 한다거나 해서 작품에 악영향이 끼치는 경우를 걱정하기 때문입니다. 꼭 개인적인 이야기를 할 공간이 필요하다면 SNS 계정을 하나 더 따로 만드시는 것을 추천합니다.

만약 SNS 계정 관리가 부담스럽고 계정을 키워서 일을 받기까지 오래 걸려서 싫다면, 구인 구직 매칭 사이트나 앱을 이용하실 수도 있습니다. 레인보우닷이나 아트머그, 크몽 같은 곳에 포트폴리오를 올리시고 외주를 받을 수 있습니다. 이런 곳을 이용하면 약간의 수수료가 붙는 대신 포트폴리오 홍보를 간편하게 할 수 있고 사이트 측에서 외주비 지불이 안전하게 될 수 있도록 중개 역할을 해주기도 합니다.

또는 출판사에 직접 메일을 보낼 수도 있습니다. 많은 출판사들이 일러스트레이터 목록이나 데이터베이스를 가지고 있다가, 특정 일러스트레이터의 스타일과 맞는 작품이 생기면 그에게 연락을 하므로 일러스트레이터 쪽에서 먼저 포트폴리오를 보내놓는 것도 좋은 방법입니다. 포트폴리오를 첨부하여 공개된 출판사 메일 주소로 메일을 보내면 됩니다. 메일에는 포트폴리오 압축 파일과 함께 평균적인 작업 기간, 작업 가능한 장르와 인원 수, 그림이 올라오는 SNS나 블로그 또는 아트스테이션 주소를 함께 적어 보내시면 됩니다. 작업 단가도 함께 써서 보내시면 좋지만, 단가가 시기에 따라 변동이 있을 것 같다거나 그런 부분까지 너무 미리 신경 쓰기 싫다면 단가는 생략하셔도 좋습니다.

기타 웹소설 표지 일러스트 일을 하실 때 주의할 점으로는, 앞에서도 말씀드렸지만 먼저 마감을 지키는 것입니다. 마감은 프리랜서의 신뢰도와 직결되는 문제이고, 프리랜서에게 신뢰도는 단가를 유지하는 요소 중 하나입니다. 따라서 특별한 경우가 아니라면 외주작의 작업 기간은 내가 평소 그림을 완성하는 시간보다 좀 더 여유 있게 잡으시는 것이 좋습니다. 가족 행사나 경조사, 질병, 컴퓨터 고장, 불

의의 사고 등 인생에는 무슨 일이 생길지 모르기 때문입니다. 그림이 항상 잘 그려지는 것도 아니고요. 특히 처음 외주 일을 해보시는 경우라면 이것이 필수라고 보셔도 될 것 같습니다. 한 그림을 완성하는 데 2주 정도가 걸렸다면 외주의 작업 기간은 3주 정도로 잡는 식으로요. 클라이언트의 의도에 맞춰서 그림을 수정해본 경험이 없다면 수정에 생각보다 시간이 오래 걸릴 수 있습니다. 혹시 마감을 지킬 수 없을 것 같은 생각이 든다면, 즉시 출판사에 연락해서 일정을 조정하셔야 합니다. 이때 대략적으로라도 가능한 새 작업 기간을 말하고 내가 생각하는 대안을 전달하는 것도 좋습니다. 그러면 출판사에서 대타로 작업해줄 분을 구할 수도 있고, 런칭 일정을 조정하는 등 조치를 취할 수가 있겠지요.

작업 단가의 경우도 어떻게 정해야 할 지 많이 고민들을 하시는데, 작업 비용을 항목에 따라 세분화하시면 클라이언트를 설득하는 데 도움이 됩니다. 먼저 작업 비용의 상한선과 하한선을 정합니다. 그 후에 인원 수, 오브젝트와 의상과 배경의 복잡도, 인물의 전신 혹은 반신 혹은 흉상의 차이에 따라 얼마 정도 금액의 차등을 둘 지 미리 생각해놓는 것입니다. 이런 식으로 최대한 구체적으로 안내를 한다면 내가 제시하는 금액에 설득력이 생기기 때문에 출판사 쪽에서도 좀 더 가격을 납득하기 쉬워지겠지요. 또 이렇게 해 두면 일을 받기 위해 비용을 적게 불렀는데, 가이드를 받아보니 어렵고 복잡한 일을 해야 하는 경우가 생겼을 때 금액을 조율하기 편리합니다. 만약 내가 제시한 금액이 너무 높아서 출판사 측에서 꺼려할 것 같다면, 작업 비용은 가이드에 따라 조율이 가능하다고 미리 말해 두시는 것도 좋습니다. 마음에 드는 일러스트레이터를 쓰기 위해 출판사 측에서 가이드를 조금 수정해 주시는 경우도 있기 때문입니다.

일이 처음이라 퀄리티에 자신이 없고 대략적인 가격 설정조차 너무 어렵다면, 일단 출판사 측에 단가를 제시해달라고 해서 처음에는 그 가격으로 일해 보는 것도 방법입니다. 일러스트레이터로서 견습 기간이라고 생각하고 한두 번 작업을 해 보면 내가 어느 정도까지 작업을 할 수 있는지, 이 가격이 그에 적당한지 알게 되기 때문입니다. 일을 하다가 작업 문의가 점점 많아지고 예약이 쌓인다면, 그 때가 가격을 인상할 타이밍이니 단가를 조정하시면 됩니다.

처음 일을 시작하려고 할 때는 조금 막막하게 느껴질 수 있지만,
저는 일하면서 이 첫 단계가 가장 힘들었던 기억이 있습니다.

그림 그리기를 좋아하신다면 이 일을 하면서 즐거운 부분을 많이
찾아나가게 되실 거예요. 웹소설 표지 일을 시작하시려고 하는 분
들 모두를 응원합니다.

/04 갤러리

이제 정말 마지막입니다. 이 챕터에서는 제 개인 작업들을 가지고 작품을 구상하는 동안 했던 생각이나 그리면서 중점을 뒀던 부분들에 대해 다루어볼까 합니다. 이를 통해 포트폴리오를 구성하시거나 개인 작업을 하실 때 어떤 식으로 작업을 시작하고, 진행해나갈 지 갈피를 잡는 데 도움이 되시면 좋겠습니다.

1) 꽃(2022)

이 그림은 2022년 초에 팬딩 강의에서 시연했던 것입니다. 주제는 '꽃'이었고요. 수강생 중 자연물을 그려보고 싶다는 의견을 주신 분이 있기도 했고, 그해 겨울이 좀 길게 느껴졌기 때문에 그림에서나마 꽃을 보고 싶은 마음으로 선정한 주제였습니다. 위에서 쏟아지는 꽃다발을 어깨로 받고 있는 청년의 모습을 그렸습니다. 인물의 이목구비 위치를 잡는 것과 의복의 주름을 그리는 게 재밌었던 기억이 있습니다.

꽃의 경우는 가능한 한 색감과 형태가 다양한 여러 종류를 사용해서 화면 상단부에 충분히 시선이 집중되도록 하려고 했습니다. 이 그림을 위해서 지나다닐 때 꽃가게가 있으면 어떤 식으로 꽃다발 상품을 구성해서 디스플레이 해 두었는지 주의 깊게 살피기도 했었네요. 꽃다발을 구성하는 전체 덩어리감이 안정적이면서도 색감과 형태가 통일성을 해치지 않는 선에서 조화롭게 변화되도록 하는 일이 은근히 힘들었던 기억이 있습니다.

꽃꽂이나 꽃다발 제작을 한다면 이것을 3D로 구현해야 할 텐데, 꽃가게 하시는 분들은 참 대단하다는 생각을 새삼 했었네요.(언젠가 시간이 된다면 꽃꽂이도 배워보고 싶습니다. 준비되어 있는 오브젝트들을, 색과 형태를 생각해가며 더하고 빼서 최종 결과물을 만든다는 점에서 그림을 그리는 사람이 배워갈 점이 많은 작업이라고 생각해요.) 꽃과 옷주름의 형태에서 충분히 화면의 조밀성을 확보하고 있다고 생각했기 때문에 배경은 단순하게 색면으로 처리했고, 달을 암시하는 둥근 빛을 인물의 머리 뒤에 넣어서 인물의 두상으로 시선이 집중되게 하려고 했습니다.

제 팬딩 강의는 한 달에 그림 한 장을 완성하는 것이 목표이고 그리는 과정을 모두 시연으로 보여드려야 하기 때문에, 한 달의 수업 시간 동안 완성해야 하는 제약이 있습니다. 만약 시간이 좀 더 있었다면 머릿결이나 꽃의 묘사를 좀 더 올리고 싶었던 아쉬움이 남았던 그림이기도 하네요. 외주 작업이 아니므로 언젠가 가필을 하게 될 수도 있겠습니다. 작가 분들마다 다르지만 저는 옛날 그림에 가필이나 수정을 하는 걸 꽤 좋아해서요.

2) 등(2019)

이 그림의 경우 종이에 이것저것 드로잉해보다가 나온 결과물을 스캔 받은 다음 클립스튜디오로 채색 작업을 한 것입니다. 스케치까지는 수작업으로 한 것이지요.

수작업을 자주 하는 편은 아니지만, 아이패드보다는 공책과 연필이 휴대하기에 더 간편하기 때문에 카페 같은 곳에 갔을 때 틈틈이 생각나는 것이나 관심 가는 것을 그려둘 때는 있습니다. 나중에 이렇게 그림에 쓸 수 있을지도 모르니까요. 신티크를 구입한 요즘에는 아이패드를 들고 나가서 작업하는 경우는 잘 없는 것 같아요. 이 글을 쓰고 있는 지금은 코로나19가 전 세계를 휩쓰는 와중이라 밖에서 작업하기 더 꺼려지는 것도 있고요.

···· 〈등〉의 초기 스케치. 연습장에 샤프펜슬로 그렸습니다.

이 그림은 겨울에 따뜻한 느낌의 등불로 밝혀진 모습과 입에 뭔가를 물고 있는 소년의 모습을 그리겠다는 의도 정도만 처음에 확실했고, 소년이 입가에 대고 있는 물건을 무엇으로 할까는 나중에 정해졌습니다. 소년이 입가에 대고 있을 만한 동그랗고 조그맣고, 그러면서 색감이 화려한 물건은 뭐가 있을까 생각하다가 어린 시절 살던 주택가에 있던 꽃사과 나무가 떠올랐습니다. 생으로 먹기엔 너무 떫고 시지만 열매가 귀엽게 생겨서 굉장히 좋아했던 기억이 있었거든요. 그 외에 신경 쓴 부분으로는 소년의 눈매 표현을 깊고 부드럽게 하는 것이었습니다. 시선이 소년의 눈에서 들고 있는 꽃사과, 옆에 있는 등과 아래쪽의 식물로 차례차례 옮겨가면 좋겠다고 생각했었네요.

3) 백합과 왕관(2022)

이 그림은 팬딩 강의에서 2022년 겨울에 시연했던 것입니다. 주제는 '보석'이었습니다.

왕관을 쓴 해골에 키스하는 남성의 모습으로, 오래전에 세상을 떠난 연인에게 왕관과 꽃을 바치는 남자의 이야기를 생각하고 그렸습니다. 남성은 아마도 지금 제법 지위가 있는 사람일 것 입니다. 그는 정열에 불타던 어린 시절에, 사귀던 연인에게 야심만만하게 자신이 손에 넣을 모든 것을 바치겠다고 약속을 했을 것입니다. 하지만 연인은 어떤 이유에선가 그가 권좌에 오르는 것을 보지 못하고 죽어 버렸고, 그는 홀로 남아서 연인에게 약속했던 일을 끝낸 후 자신의 왕관을 연인에게 바칩니다. 그는 어린 시절의 순수함을 간직한 채 죽은 연인을 위해, 왕관과 함께 순수함의 상징인 백합을 준비했습니다. 비록 그는 권좌에 오르면서 세상의 비정함과 잔인함을 알게 되었지만 그의 머릿속에서 그의 연인은 언제나 젊고 순수할 것입니다. 따라서 그의 머릿속에만 있는 상상의 연인에게 바쳐진 왕관은 그가 책임지게 된 많은 사람들을 비극으로 몰아갈지도 모릅니다. 젊고 순수한 사람은 다 그런 건 아니지만 대체로 뭘 모르기 마련이니까요.

또는 말끔하게 정장을 차려입은 남성과 해골, 꽃의 대비로 약간의 바니타스 도상을 의도했던 것 같기도 하네요. 어느 쪽으로 해석되든 좋을 것 같습니다.

배경은 가지고 있는 스케치업 모델링 중 하나를 사용했습니다. 이 그림의 경우 인물과 소품에 대한 구상은 처음부터 확실하게 되어 있었지만 배경을 어떻게 해야 할 지는 조금 애매했는데, 이렇게 원하는 배경의 상이 처음부터 확실하지 않은 경우엔 가지고 있는 스케치업이나 자료들을 보면서 인물이나 소품과 어울릴 만한 배경을 찾아나가는 식으로 작업하기도 합니다. 이번에는 로맨스판타지 풍 유리온실 스케치업이 그림의 분위기에도 맞고 소품인 백합과도 잘 어울릴 것 같아 온실을 배경으로 하기로 했습니다.

이 그림을 그리면서 가장 신경 쓴 부분은 손 표현이었네요. 표정 뿐 아니라 손 제스처에서도 남자의 안타까움과 미련, 애수가 느껴지게 하고 싶었는데 잘됐는지 모르겠습니다. 손등 뼈들의 명암을 묘사하면서 터미네이터 부분에 약간의 홍조를 추가하는 작업이 즐거웠습니다.

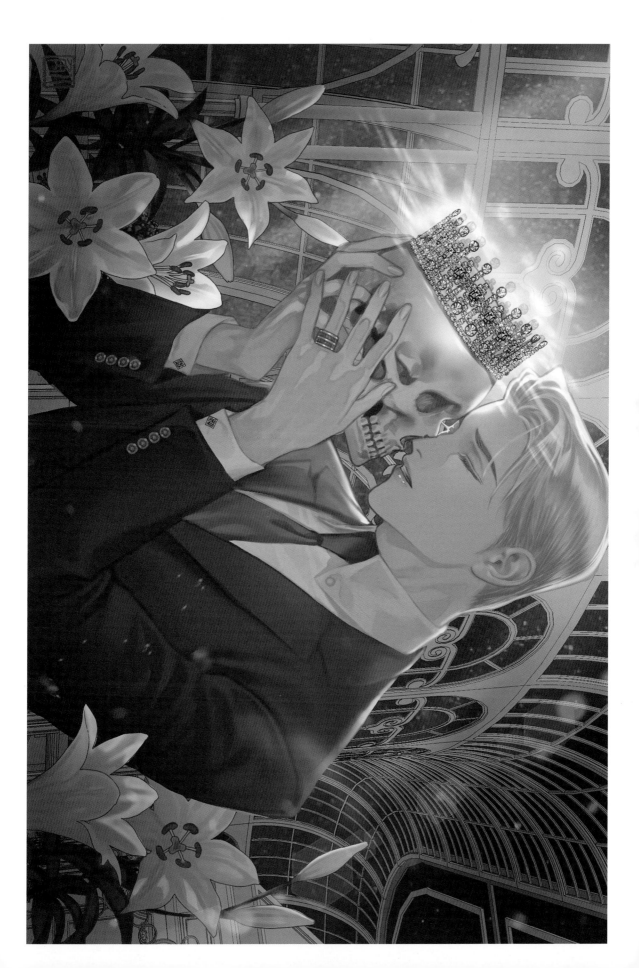

4) 페르세포네를 기다리는 하데스(2021)

이 작품의 경우 펀딩 강의에서 2021년 겨울에 시연했던 그림입니다. 주제는 '신화'였는데, 그림을 구상하던 시점에 그리스 신화에서 페르세포네와 하데스 이야기에 관심이 생겼기 때문에 하데스의 모습을 그리기로 마음먹었습니다. 사실 처음에는 컨셉과 인물 포즈, 구도 등이 완전히 달랐습니다. 처음 구상했을 때 염두에 두었던 레퍼런스들은 고전 조각상과, 그리스 로마 시대를 다룬 만화 몇 가지, 또 제가 어렸을 때 굉장히 유명했던 작품으로 홍은영 선생님이 그린 가나출판사의 그리스 로마 신화 만화였습니다. 그에 따라서 그리스 시대 복식을 입고 머리가 긴 남성이 케르베로스를 데리고 있는 그림으로 그리려고 했는데, 중간에 너무 전형적인 도상이라 약간 어레인지를 넣는 편이 좋을 것 같다는 생각이 들었습니다. 그래서 하데스가 인간이 아니라 시간을 초월해 존재하는 '신'이라는 점이 느껴지도록 현대 남성들이 많이 입는 양장 슈트를 입히고, 포즈도 좀 더 스토리성이 느껴지도록 바꾸기로 했습니다. 어떤 느낌이 좋을까 생각하다가, 처음 그림을 구상할 때 착안한 것이 하데스 단독의 이야기가 아니라 페르세포네와의 이야기였다는 것에 주목하기로 했습니다. 직접적으로 투샷을 그리기보다는 페르세포네의 존재를 넌지시 암시하고 싶었기에 페르세포네가 지상으로 올라간 때의 하데스의 모습으로 하고, 하데스의 손에 페르세포네와의 이야기의 상징인 석류를 쥐어주기로 했습니다. 제 그림 자체가 여성 취향의 로맨스 소설 표지나 만화 도상에 가까우므로, 아마도 이 하데스는 페르세포네를 납치하기는 했지만 진심으로 사랑하고 있을 것입니다. 그래서 그녀를 기다리는 중 지루한 시간을 참아내느라 표정은 약간 부루퉁한 것이겠지요. 배경은 저승의 지하 세계이므로 약간 쓸쓸한 느낌이 드는 바위들로 구성했습니다.

처음에 생각한 것보다 훨씬 마음에 드는 그림이 나왔기에 중간에 컨셉을 바꾼 것이 여러모로 좋은 선택이었다고 생각합니다.

그리면서 가장 중점을 둔 부분은 하데스의 표정 묘사였네요. 여성 관람자를 많이 의식하고 그린 그림이었기 때문에 약간 부루퉁하거나 골이 난 것처럼 보이되 지나치게 위협적이거나 불쾌해 보이지 않도록 신경을 썼습니다.

5) 능소화의 여름(2021)

마지막 그림입니다. 이 장에서 소개되는 5점의 그림은 어쩌다보니 모두 남성의 모습이네요. 이 작품은 팬딩 강의에서 2021년 여름에 시연한 그림입니다. 주제는 '여름'이었습니다. 여름에 피는 꽃인 능소화가 늘어진 담벼락 앞에 서 있는 소년의 모습으로 초여름의 아련한 정취를 담아내고자 했습니다. 소년은 누군가를 기다리는 중일 수도 있겠고, 어쩌면 화면에 잡힌 순간이 그 사람을 보고 미소 짓는 순간일 수도 있을 것입니다. 소년의 미소 위로 여름의 햇살이 희미하게 부서지고 있습니다. 담벼락에 늘어진 붉은 꽃잎과 소년의 흰 셔츠가 대비되도록 구성했습니다만, 보정하는 과정에서 전체 색조가 주홍색으로 흘러서 그 부분은 생각만큼 강한 대비를 이루지는 않게 된 듯합니다.

꽃을 한 송이씩 일일이 모두 그리지 않으면서도 한눈에 능소화 덤불이라는 것을 알아볼 수 있도록 하기 위해 신경을 썼던 기억이 있습니다. 몇 송이 세밀하게 그린 다음 그 이미지를 복사해서 붙여 넣거나 브러시로 만들어서 썼다면 좀 더 간단했겠지만, 이 그림에서는 회화성을 좀 더 강조하고 싶었기 때문에 앞쪽 몇 송이만 조금 공을 들여 묘사하고 남은 꽃송이들은 실루엣만 암시해주는 정도로 브러시 터치를 넣었습니다.

담벼락으로 떨어지는 소년의 그림자와 햇빛을 묘사하는 일도 아주 즐거웠습니다. 저는 적당히 흐린 날씨를 아주 맑은 날보다 더 좋아하는 편입니다만, 맑은 날의 햇빛과 그림자의 대비가 주는 강렬한 느낌은 확실히 단번에 사람을 잡아끄는 매력이 있지요. 화면 전체가 주홍빛을 이루고 있기도 하고 능소화의 붉은빛에 대비되도록 그림자에 연한 보랏빛과 푸른 색조를 쓰는 일이 특히 재밌었습니다.

그 외에 소소하게 신경을 쓴 부분이라면 청바지의 질감이겠습니다.(이 책의 76쪽에서 자세한 내용을 확인해볼 수 있습니다.) 가지고 있는 청바지 질감 중에서 하나를 사진으로 찍어서 보정한 다음 그것을 오버레이 레이어로 얹었는데, 종종 옷 질감이 필요할 때 이런 식으로 갖고 있는 옷을 사진으로 찍어서 사용하는 일이 있습니다. 비록 사진을 찍어서 질감 파일로 옮기는 과정에서 형식과 모습이 많이 달라지기는 하지만 내 물건의 일부가 내가 그리는 캐릭터에게로 옮겨간다고 생각하면 조금 신기한 기분이 듭니다. 이것은 사진 파일 자체를 사용한다는 점에서 가지고 있는 물건을 사진으로 찍어서 그림에 참고하는 것과는 또 다른 느낌이에요.

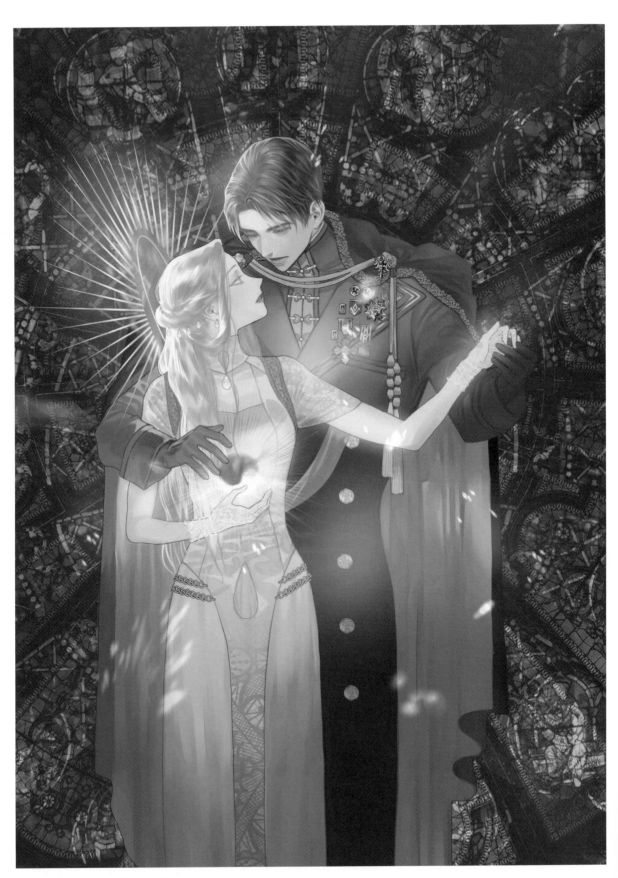

⋯⋯ 빛과 어둠의 로맨스(팔각, 2021)

마치는 말

지금까지 구체적으로 웹소설 표지 양식의 그림을 그리는 법을 알아보았습니다. 표지 작업은 클라이언트와 나의 머릿속에 있는 이미지를 조합하여 사람들의 시선을 끄는 작업물을 만들어내는, 매우 매혹적인 일입니다.

클라이언트와 작업물에 대한 의견을 조율하는 과정이 처음에는 어려울 수 있지만, 계속 하다보면 다른 사람의 안에 있는 이미지를 현실에서 구체화시키는 작업만의 독특한 매력을 깨닫게 될 것입니다.

웹소설 표지를 여러 번 그려본 경험을 통해 말하자면, 이 작업이 스무고개 게임 같다고 생각합니다. 처음에 클라이언트가 원하는 이미지를 말하면 내 쪽에서 이런 건 어떤지 뭔가 제시하고, 저쪽에서 제가 제시한 것을 보고 '이런 점은 다른 방향으로 가보는 게 좋겠다'고 말하면 또 그 의견을 받아들이면서 함께 점점 최종 결과물에 가까워지는 과정이기 때문입니다. 혼자서는 할 수 없다는 점도 스무고개 게임과 닮았지요.

어렵고 피곤하다고 생각하면 그럴 수도 있는 일이겠습니다. 하지만 저는 클라이언트와 함께 제가 그리게 될 결과물을 제 안에서부터 찾아 나서는 여정이라고 할 수 있는 이 작업이 아주 재미있었으며, 지금도 그렇습니다. 여러분도 이 일을 해보기로 결심했다면, 나름대로 일에서 자신만의 재미를 찾아보기를 아무쪼록 바라며, 이만 글을 마치겠습니다.

참고 문헌과 자료

이 책을 쓰면서 도움이 되었던 책과 영상을 정리해 보았습니다.
모두 좋은 책과 영상들이니, 여유가 되시면 꼭 찾아보시면 좋겠습니다.

———

* 도서

『몸꼴미술해부학』, 윤관현(아카데미아, 2011)

『예술가를 위한 해부학』, 새러 심블릿, 최기득 역, 존 데이비스 사진(예경, 2005)

『Anatomy for Sculptors Understanding the Human Figure』, Uldis Zarins with Sandis Kondrats(Exonicus LLC, 2004)

『잘 그리기 금지』, 사이토 나오키, 박수현 역(잼스푼, 2021)

『예술가여, 무엇이 두려운가!』, 데이비드 베일즈, 테드 올랜드, 임경아 역(루비박스, 2006)

『컬러 앤 라이트 Color and Light』, 제임스 거니(AWBOOKS, 2012)

『미술가를 위한 빛의 이해와 활용』, 리처드 요트, 안영진 역(비즈앤비즈, 2014)

* 영상

사이토 나오키 일러스트 채널
https://www.youtube.com/c/saito_naoki

리마의 로맨스판타지 웹소설 일러스트(패스트캠퍼스 강의)
https://fastcampus.co.kr/dgn_online_rima

배곡파 작가의 웹소설 남자 캐릭터 일러스트(패스트캠퍼스 강의)
https://fastcampus.co.kr/dgn_online_begoffda

———

웹소설 일러스트 작법서

1판 1쇄 인쇄 2022년 5월 15일 **1판 1쇄 발행** 2022년 5월 20일
1판 2쇄 인쇄 2022년 7월 5일 **1판 2쇄 발행** 2022년 7월 10일

—

지 은 이 팔각
발 행 인 이미옥
발 행 처 디지털북스
정　　가 22,000원
등 록 일 1999년 9월 3일
등록번호 220-90-18139
주　　소 (03979) 서울 마포구 성미산로 23길 72 (연남동)
전화번호 (02)447-3157~8
팩스번호 (02)447-3159

ISBN 978-89-6088-401-4 (13650)
D-22-07